世界的色彩配色手帖

取材七大洲、111 個實用主題、2787 種文化發想的創意提案

櫻井輝子

林以庭——譯

悅知文化

U0076310

Introduction

本書的概念是「乘著飛天魔毯環遊世界」，

是一本嶄新的配色的配色範例集，

充滿著形形色色的配色點子。

甚至能感受到當地居民的笑容和溫暖，

與每篇主題照片相關的色彩話題都經過精心設計，

伴隨著豐富的文化底蘊及小知識。

每跨一頁就會有 9 種色票、實用的雙色與三色配色、

充滿應用性的設計、紋樣、插圖配色，

總共包含了 2787 種配色示範。

旅程一開始從走過時尚色彩寶庫的法國和北歐各國，

接著是歐洲各地的風景、夏威夷、紐約等。

如果想稍微休息一會兒，

可以看看世界各地的甜點、民族服裝、

名畫、香味與顏色這些章節來放鬆一下。

祝福各位擁有一場美妙的「配色之旅」！

櫻井輝子

共 111 個主題，涵蓋的內容不光是其他國家的文化和歷史，

CONTENTS
本書目次

France/Norway, Finland, Sweden, Denmark/Spain, Italy, Greece/United Kingdom, Netherlands,
Belgium, Germany, Switzerland/Ukraine, Russia, Poland/United States of America, Canada/Latin
America, Oceania, Africa/Asia/World sweets trip/Traditional Costume/Masterpiece Color Palette/
Color imaged from "fragrance"

Souvenir of Paris
007 | P.030-031
巴黎紀念品

Eiffel Tower in the evening
002 | P.020-021
黃昏的艾菲爾鐵塔

Marie Antoinette
008 | P.032-033
瑪麗・安東妮

Interior decoration of Opera Garnier
003 | P.022-023
歌劇院的天花板裝飾

The Virgin and Child of Chartres Cathedral
009 | P.034-035
沙特爾的聖母子

Pompadour Pink
004 | P.024-025
龐巴度玫瑰粉

Mont-Saint-Michel
010 | P.036-037
聖米歇爾山

La Maison Rose
005 | P.026-027
玫瑰之家

Part 01
永遠的憧憬
法國

Vineyard for Wine
011 | P.038-039
為葡萄酒打造的葡萄園

Paris from the Sky
006 | P.028-029
從空中俯瞰的巴黎

Etoile Triumphal Arch
001 | P.018-019
凱旋門

016 | P.048-049 小王子
Le Petit Prince

019 | P.060-061 極光幔
Forms of Aurora

024 | P.070-071 瑞典國旗
National Flag of Sweden

015 | P.046-047 南法色彩的香皂
Soap of Provence Colors

018 | P.058-059 極光漩渦
Colors of Aurora

023 | P.068-069 北歐的玻璃
Glass Design of Northern Europe

014 | P.044-045 市集的蔬菜
Vegetable Market

017 | P.056-057 春天的峽灣
Spring has come!

022 | P.066-067 北歐的紡織品
Textile Design of Northern Europe

013 | P.042-043 療癒薰衣草
Healing effects of Lavender

Part 02
溫馨而簡約的
北歐

021 | P.064-065 馴鹿上山
Nature of Finland

012 | P.040-041 普羅旺斯之光
Colors of Provence

Column | P.050-053 世界各地的早餐

020 | P.062-063 聖誕老人村
Santa Claus Village

Flamenco Dresses
033 | P.094-095
佛朗明哥服裝

Danish pastry
030 | P.082-083
正宗丹麥麵包

Gamla Stan
025 | P.072-073
斯德哥爾摩老城

Authentic Paella
034 | P.096-097
正宗西班牙海鮮燉飯

Package Design in Pastel Colors
031 | P.084-085
可愛的包裝

Dalahorse by the Window
026 | P.074-075
窗邊的達拉木馬

Cattedrale di Santa Maria del Fiore
035 | P.098-099
佛羅倫斯的大教堂

Column | P.086-089
國際標準色票

Design of the Underground Station
027 | P.076-077
彩虹車站

Colorful Landscape, Burano
036 | P.100-101
布拉諾島

Part 03
陽光普照的
歐洲國家

Red, Yellow, Green, Blue
028 | P.078-079
紅・黃・綠・藍

Laundry of the same color as the wall
037 | P.102-103
屋簷下的色彩搭配

Mosaic art of Antonio Gaudi
032 | P.092-093
高第的馬賽克彩磚

Nyhavn, Port town of Copenhagen
029 | P.080-081
港口城鎮・新港

041 | P.112-113
愛麗絲夢遊仙境
Alice in Wonderland

046 | P.122-123
單色調的街景
Achromatic Cityscape

Part 05
充滿異國情調
的東歐

Part 04
一生必遊的
歐洲國家

045 | P.120-121
巧克力色的街景
Chocolate colored Cityscape

Column | P.130-131
色彩與文化之間的連結

040 | P.108-109
米克諾斯島的黃昏
Sunset View at Mykonos

044 | P.118-119
鬱金香花田
Tulip Field

049 | P.128-129
冬天前
La désalpe

039 | P.106-107
時尚的巷弄
Alleys on Skopelos

043 | P.116-117
蜂蜜色石磚
Honey colored Bricks

048 | P.126-127
在大自然中露營
Amazing Camping site

038 | P.104-105
南義大利的陶器
Pottery in Sicily

042 | P.114-115
蘇格蘭格紋
Tartan Check

047 | P.124-125
聖誕市集
Christmas Market

Rainbow Trees
058 | P.154-155
彩虹樹

Column | P.144-145
古代人發現的顏色

050 | P.134-135
愛的隧道
Tunnel of Love

Statue of Liberty
059 | P.156-157
自由女神

Part 06
大自然的繽紛
與流行尖端
夏威夷、北美

051 | P.136-137
俄羅斯娃娃
Matryoshka Dolls

Times Square
060 | P.158-159
時代廣場

Sunset in Hawaii
055 | P.148-149
夏威夷的日落

052 | P.138-139
夜晚的大教堂
St.Basil's Cathedral at Night

Christmas in Rockefeller Center
061 | P.160-161
洛克斐勒中心

Hawaiian Shirts
056 | P.150-151
夏威夷襯衫

053 | P.140-141
華沙的紅與綠
Red and Green in Warsaw

Wall Art in Brooklyn
062 | P.162-163
布魯克林街頭藝術

Hula
057 | P.152-153
神聖的舞蹈

054 | P.142-143
憲法紀念日
Constitution Memorial Day

Column | P.172-173
世界上豐富多彩的慶典

070 | P.182-183
彩虹山
Rainbow Mountain

075 | P.192-193
摩洛哥的市集
Moroccan Market

066 | P.170-171
楓樹林蔭大道
Avenue of maple trees

069 | P.180-181
雷鬼的發源地
Where Reggae Originated

074 | P.190-191
藍色世界
The Village full of Blue

065 | P.168-169
加拿大洛磯山脈
Canadian Rockies

068 | P.178-179
加勒比海大藍洞
Great Blue Hole

073 | P.188-189
米佛峽灣
Milford Sound

064 | P.166-167
波浪谷
The Wave

067 | P.176-177
色彩繽紛的骷髏頭
Day of the Dead

072 | P.186-187
清晨的歌劇院
The Opera House in the Early Morning

063 | P.164-165
拉斯維加斯之夜
Las Vegas at Night

Part 07
感受地球的心跳
中南美洲、
大洋洲、非洲

071 | P.184-185
烏尤尼鹽湖
Mirror of the Sky

Nyonya Ware
085 | P.214-215
柔和色調餐具

Color Patterns of Kilim
080 | P.204-205
基里姆的彩色紋樣

Egyptian Perfume Bottle
076 | P.194-195
擺動香水瓶

Hindu God in Bali
086 | P.216-217
峇里島的神明

Taj Mahal
081 | P.206-207
泰姬瑪哈陵

Sunset and Baobab tree
077 | P.196-197
猢猻木的剪影

Tropical Fruits Market
087 | P.218-219
水果市場

Color Powder for Holi Festival
082 | P.208-209
灑紅節的粉末

Clownfish in Coral Reef
078 | P.198-199
珊瑚礁的小丑魚

Khom Loi Festival
088 | P.220-221
水燈節的天燈

Pink City
083 | P.210-211
粉紅城市

Part 08
懷舊而可愛的
亞洲國家

Lanterns in the Old Town
089 | P.222-223
老街燈火

Architecture of Peranakan
084 | P.212-213
峇峇娘惹建築

Blue Mosque
079 | P.202-203
藍色清真寺

Part 09
世界各地的
甜點之旅

Column | P.230-231
中國茶的世界

092 | P.228-229
日本的春天
Spring in Japan

091 | P.226-227
京都・祇園
Gion, Kyoto

090 | P.224-225
彩虹眷村
Rainbow Village

097 | P.242-243
德式聖誕蛋糕
Christmas Stollen

096 | P.240-241
萬聖節蛋糕
Halloween Cake

095 | P.238-239
婚禮蛋糕
Wedding Cake

094 | P.236-237
杏仁糖
Dragée

093 | P.234-235
馬卡龍
Macaron

Column | P.252-253
讓旅途充滿樂趣的星巴克

101 | P.250-251
芒果刨冰
Mango Shaved Ice

100 | P.248-249
零食
Snacks

099 | P.246-247
夏威夷鬆餅
Hawaiian Pancake

098 | P.244-245
義式冰淇淋
Italian Gelato

Part 10
美麗的
民族服裝

Konungariket Sverige
瑞典的民族服裝 | P.260
瑞典

Republic of Kenya
肯亞的民族服裝 | P.265
肯亞

Kingdom of the Netherlands
荷蘭的民族服裝 | P.256
荷蘭

Republic of Finland
芬蘭的民族服裝 | P.261
芬蘭

Socialist Republic of Viet Nam
越南的民族服裝 | P.266
越南

French Republic
法國的民族服裝 | P.257
法國

Republic of Peru
秘魯的民族服裝 | P.262
秘魯

Republic of Korea
韓國的民族服裝 | P.267
韓國

Czech Republic
捷克的民族服裝 | P.258
捷克

United States of America
美國的民族服裝 | P.263
美國

Part 11
名畫
調色盤

United Kingdom of Great Britain and Northern Ireland
英國的民族服裝 | P.259
英國

India
印度的民族服裝 | P.264
印度

Dish of Apples
102 | P.270-271
蘋果盤

Part 12
從「氣味」聯想的顏色

111 | P.290-291
七大海洋
The Seven Seas

106 | P.278-279
睡蓮
Water Lilies

110 | P.288-289
熱帶雨林
Tropical Rain Forest

105 | P.276-277
在亞爾的臥室
The Bedroom

109 | P.286-287
世界各地的香料
Spices around the world

104 | P.274-275
大碗島的星期天下午
A Sunday on La Grande Jatte

108 | P.284-285
水果樂園
Fruits Paradise

103 | P.272-273
陽台上的兩姊妹
Two Sisters (On the Terrace)

107 | P.282-283
保加利亞玫瑰
Bulgarian Rose

【色名說明】

本書中，色名後附註（慣用色名）的顏色，主要是在英語圈中，自古以來慣常使用的顏色名稱。

在Part 01中，色名後附註（DIC）的顏色，是在DIC株式會社使用條款許可下，所使用的「DIC法國傳統色」。

在Part 08與11中，色名後附註（傳統色）的顏色，是從日本古代流傳至今的「日本傳統色」。

無特別附註的色名，則是作者為了擴充創意與想像而自行命名的名字，曾參考英語圈經常使用的多種色票。

【CMYK、RGB 數值說明】

由於印刷材質、印刷方式、螢幕畫面等呈現方式不同，顏色看起來也會有所差異，因此CMYK及RGB 數值僅供參考。

如何使用這本書

How to use

本書的內文大致分為四個欄位。Step01 是「配色主題和印象」，包含能豐富配色想像力的文字與照片；Step02 是能立即運用在設計上的「色票與顏色數值」；Step03 是方便讀者參考的「簡單配色範例」；Step04 是附實例的「設計及插畫配色範例」。

01 章節色
用顏色分章節。

02 配色主題編號
111 種配色主題都有編號。

03 配色主題名稱
配色主題的有名稱。

04 引文
能讓展露配色的想像或短文。

05 配色重點
條列出使用主題顏色時的重點。

06 照片和說明文
配色主題的來源照片（圖片）與文章。

07 色票的色塊
色票共舉 9 種顏色。色塊以漸層呈現，也可以用來確認顏色的立體感。

08 配色編號及色名
配色的編號、色名及顏色由來的解說等。

09 顏色數值
對應配色編號的 CMYK、RGB 數值※。

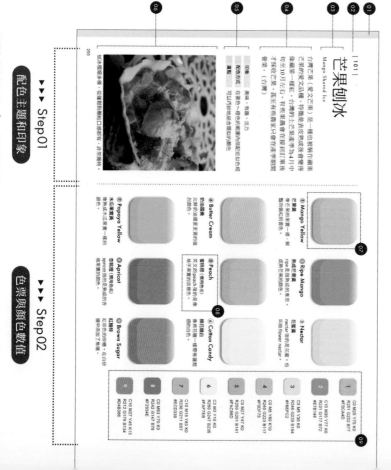

250

| 101 |
芒果刨冰
Mango Shaved Ice

台灣的芒果（愛文芒果）是一種出色的熱帶水果。芒果的愛文品種，特徵是表皮為紅色。有些果肉在台灣盛產的芒果從每年的5月中旬至10月左右。有些果肉帶有纖維。整年可收成芒果，但並不等於現在這季節即可收成的水果。

> 印象：（美味、有趣、活力）
> 配色方法：
> 在黃色~橙色的搭配中加強橙色的使用，可以巧妙地結合橙色顏色的顏色。

▶ ▶ ▶ Step01
配色主題和印象

① Mango Yellow
芒果黃

② Butter Cream
奶油酥糖

③ Papaya Yellow
木瓜果黃

⑤ Peach
桃子粉
④ Apricot
杏桃色

② Ripe Mango
熟成芒果

③ Nectar
花蜜黃

⑥ Cotton Candy
棉花糖

⑦ Brown Sugar
紅糖色

▶ ▶ ▶ Step02
色票與顏色數值

1	C10 M35 Y77 K0 R231 G177 B72 #E7B148
2	C0 M25 Y75 K0 R251 G202 B77 #FBCA4D
3	C5 M5 Y30 K0 R246 G239 B194 #F6EFC2
4	C0 M27 Y47 K0 R246 G223 B117 #F6DF75
5	C0 M50 Y60 K0 R240 G223 B141 #F0DF8D
6	C10 M15 Y83 K0 R236 G211 B57 #ECD339
7	C3 M3 Y10 K0 R250 G247 B235 #FAC5MD
8	C0 M83 Y78 K0 R242 G147 B78 #F2934E
9	C10 M27 Y45 K13 R212 G179 B134 #D4B386

※顏色數值第三行，「#」開頭的數字表示 RGB 的16進位值。此外，部分顏色包含「DIC法國傳統色」的數值。

從 Step01 到 Step04，配色的構想逐漸變得具體，不論初學者還是熟手，
都可以運用在各種場景中。隨興地翻閱，找出喜歡的配色主題，參考書
中顏色，搭配出自己的色彩組合吧！

⑩ 雙色配色、三色配色

集結簡單實用的雙色與三色配色範例。
另外，雙色配色與三色配色的顏色編號，原則上是左右依
面積由大至小排列。

⑪ 設計配色

集結適合 LOGO 或標籤等設計使用的配色實例。
右下方的數字標記表示使用的配色數量。

⑫ 紋樣配色

集結適合做為紋樣圖案及紋理的配色實例。

⑬ 插畫配色

適合插畫的配色實例。
設計、紋樣、插畫的顏色編號，以數字大小為編排順序。

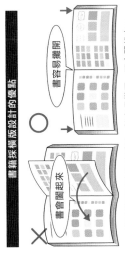

書籍採橫版設計的優點

書容易攤開

較易變平，不會翹起來

書會翹起來

尺寸剛好不占空間

橫書由於本身的重量，較易變平、不會翹起來。

由於書高度較短，放在桌上也不會影響工作的空間。

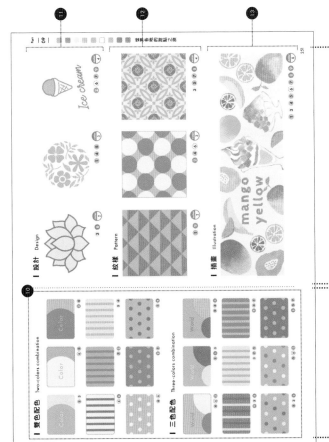

▶▶▶ Step04
設計及插畫配色範例

▶▶▶ Step03
簡單配色範例

Part 01

France

永遠的憧憬
法國

邂逅法國製造的美妙物品，就會一陣怦然心動。本章將這種憧憬和雀躍融入了配色組合。米其林雖然是一家輪胎製造商，但為了讓人們消耗大量輪胎，出版《米其林指南》，針對美味的餐廳以星級評分，如今已享譽全球。法國是美食大國，許多傳統顏色都來自食物和酒類。

| 001 | 凱旋門

Etoile Triumphal Arch

凱旋門始建於1806年，是為了紀念拿破崙率領法國軍隊戰勝俄羅斯─奧地利聯軍。這座高達50公尺的巨大拱門，花費了30年的歲月才建造完成。攀登上272階的螺旋狀樓梯，來到頂層的觀景台，可以360度鳥瞰巴黎市區的全景。

印象：精練、成熟、時尚

配色方式：以法國國旗的顏色變化成各種色調

重點：顏色搭配要襯托出明顯的明暗對比

正式名稱為「巴黎凱旋門」。

❶ Light Blue
淺藍色（慣用色名）
英文慣用的顏色名稱，代表明亮的藍色。

C30 M15 Y0 K0
R187 G204 B233
#BBCCE9

❷ Blanc Cassé
純白色（DIC）
沒有光澤的白色。原文直譯為壞掉的白色。

C0 M0 Y2 K0
R240 G238 B239
#F0EEEF
DIC-F27

❸ Light Pink
淺粉紅色（慣用色名）
明亮的粉紅色。比起更淡的顏色是淺粉紅色。

C10 M27 Y3 K0
R230 G199 B219
#E6C7DB

❹ Bleu bleuet
矢車菊（DIC）
像矢車菊的花朵一樣的藍色。

C100 M63 Y0 K18
R0 G78 B135
#004E87
DIC-F32

❺ Silver Pink
銀粉紅（慣用色名）
用來表示帶有灰色色調的亮粉紅色。

C17 M35 Y30 K0
R216 G177 B166
#D8B1A6

❻ Mauve Mist
霧粉紫
mauve是帶紫色的顏色。mist有霧沉沉的意思。

C30 M55 Y20 K0
R187 G132 B159
#BB849F

❼ Bleu nuit
夜空藍（DIC）
從黃昏到午夜結束，在天空中看到的藍色。

C100 M74 Y32 K43
R17 G55 B88
#113758
DIC-F49

❽ Rose Gray
玫瑰灰（慣用色名）
玫瑰灰。帶紅色的顏色。紅灰色，經常被形容成「玫瑰」。

C40 M55 Y50 K0
R168 G126 B116
#A87E74

❾ Fuchsia Purple
紫紅色（慣用色名）
雜紅紫色的顏色名稱。代表高雅紫色的顏色名稱。吊鐘花的顏色，

C23 M70 Y15 K15
R179 G92 B134
#B35C86

| 002 |

黃昏的艾菲爾鐵塔

Eiffel Tower in the evening

1889年是值得紀念的法國大革命的100週年，確定舉辦第4屆世界博覽會時，作為亮點而在巴黎興建了艾菲爾鐵塔。然而，市民並不樂見，因為「難以與城市風景融入一體」。為了與城市風景融入一體，於1968年重新粉刷上漆成現在的顏色（艾菲爾棕）。

其美麗的輪廓如今被認為是巴黎的象徵。

重點　可以用⑧或⑨讓配色更有變化

配色方式　用紅紫和藍紫的近似色搭配出濃淡組合

印象　浪漫、華麗、悸動

❶ Tulipe
鬱金香紅（DIC）
蜜桃香紅的顏色。據說有1000種以上的種類。

❷ Rose pêche
蜜桃粉（DIC）
用來指桃子的顏色。顏色較濃厚的粉紅色。

❸ Rose buvard
吸墨紙粉（DIC）
用來吸取墨水的吸墨紙的粉紅色。

❹ Argile
黏土紅（DIC）
一種紅色黏土的顏色。主要用於雕塑。

❺ Crystal Pink
水晶粉
像水晶一樣有透明感的明亮粉紅色。

❻ Dove Gray
鴿子灰（慣用色名）
帶紫色調的灰色，就像鴿子的羽毛一樣。

❼ Crocus
番紅花紫（慣用色名）
番紅花的顏色。紫色中帶點柔和的藍色色調。

❽ Flamant rose
紅鶴玫瑰粉（DIC）
就像紅鶴羽毛一樣的粉紅色。

❾ Écaille
玳瑁（DIC）
玳瑁的顏色，玳瑁是由海龜殼製成的。

№	CMYK	RGB	HEX	DIC
1	C39 M89 Y41 K0	R155 G59 B101	#9B3B65	DIC-F269
2	C0 M73 Y22 K0	R231 G86 B133	#E75685	DIC-F234
3	C0 M51 Y23 K0	R223 G141 B152	#DF8D98	DIC-F228
4	C25 M75 Y48 K0	R179 G85 B100	#B35564	DIC-F12
5	C3 M23 Y10 K0	R245 G211 B214	#F5D3D6	
6	C40 M47 Y27 K0	R167 G141 B158	#A78D9E	
7	C20 M40 Y10 K0	R208 G167 B191	#D0A7BF	
8	C0 M45 Y40 K0	R255 G159 B138	#FF9F8A	DIC-F121
9	C65 M83 Y89 K0	R106 G70 B63	#6A463F	DIC-F110

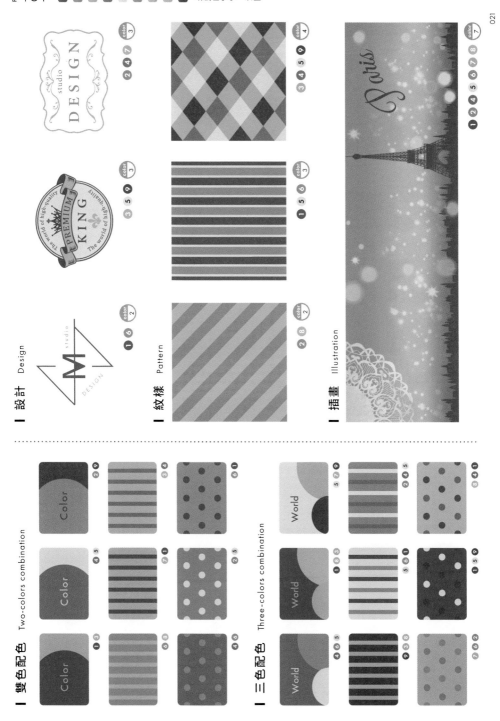

I 設計 Design

I 紋樣 Pattern

I 插畫 Illustration

I 雙色配色 Two-colors combination

I 三色配色 Three-colors combination

歌劇院的天花板裝飾
Interior decoration of Opera Garnier
| 003 |

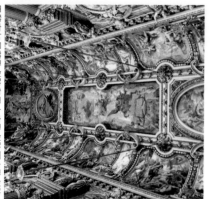

加尼葉歌劇院以其華麗的新巴洛克式裝飾深深吸引著人們。照片中是被稱作黃金大廳的展露大廳。劇場內的天頂畫是由夏卡爾所創作的〈夢幻花束〉，以紅、藍、白、綠、黃五種顏色為背景，描繪出著名的歌劇和芭蕾舞作品。

印象：斑斕、華麗、閃耀
配色方式：以柔和的色彩搭配金色色調
重點：訣竅在於增加金色系的比例

巴黎有加尼葉歌劇院和巴士底歌劇院兩座歌劇院。

1 Blond
金髮。在西方會看到的髮色。

2 Jaune safran
黃番紅花色
黃番紅花的雌蕊常作為調味料。

3 Jaune brillant
亮黃色（慣用色名）
源文直譯是閃耀的黃色的意思。

4 Alezan
栗黃（DIC）
栗色馬的毛色，就像馬毛一樣，黃中帶紅。

5 Camel
駱駝棕
camel指的就是駱駝，駱駝毛織成的顏色。

6 Yellow Ocher
赭石黃
以黃赭石製成的顏料顏色。礦石黃。

7 Icy Purple
冰紫色（慣用色名）
非常淡的紫色。icy的意思是像冰一樣。

8 Icy Pink
冰粉色（慣用色名）
非常淡的粉紅色。彩度比柔和色還要淡。

9 Feather Gray
羽毛灰（慣用色名）
像鳥的羽毛一樣灰。帶褐色的灰色。

1
C0 M24 Y74 K0
R254 G195 B76
#FEC34C
DIC-F61

2
C13 M30 Y85 K0
R211 G170 B54
#D3AA36
DIC-F252

3
C0 M7 Y85 K13
R235 G212 B38
#EBD426

4
C0 M45 Y73 K0
R248 G157 B70
#F89D46
DIC-F4

5
C0 M27 Y70 K45
R166 G132 B57
#A68439

6
C0 M17 Y95 K33
R193 G162 B0
#C1A200

7
C20 M30 Y0 K0
R209 G186 B203
#D1BACB

8
C7 M27 Y0 K0
R221 G194 B191
#DDC2BF

9
C0 M15 Y27 K35
R189 G170 B145
#BDAA91

永遠的憧憬・法國

設計 Design

紋樣 Pattern

插畫 Illustration

雙色配色 Two-colors combination

三色配色 Three-colors combination

龐巴度玫瑰粉

Pompadour Pink

| 004 |

路易十五的情婦龐巴度侯爵夫人熱愛藝術，也是華麗洛可可文化的最大推手。在1759年設立的塞佛爾皇家瓷器廠中，化學家耶洛成功調配出美麗的粉紅色釉藥，並以侯爵夫人命名。這就是被稱為「龐巴度玫瑰粉」的顏色。

印象　華麗、迷人、可愛
配色方式　用④～⑦連結粉紅和藍色的強烈對比
重點　可以打造出西方風格的配色

此外，被稱為「帝王藍」的釉藥色也相當著名。

① Pompadour Pink（慣用色名）
龐巴度粉
只有那洛知道這款釉藥的製作方式。

② Liseron（DIC）
旋花紅（DIC）
旋花的顏色。在早上盛開，下午閉合。

③ Rose tendre
柔情玫瑰（DIC）
淡粉色，帶有一種柔和的印象。

④ Pistachio Green（慣用色名）
開心果綠
開心果剝開外殼、除去內皮的果仁顏色。

⑤ Réséda
木犀草綠（DIC）
像木犀草科植物一樣的淺綠色。

⑥ Powder Pink（慣用色名）
淡粉紅
指的是接近白色、非常淺的粉紅色。

⑦ Celeste Blue（慣用色名）
天空藍
天空的藍色。源自拉丁文的天空（caelum）。

⑧ Bleu royal（DIC）
王室藍
法國王朝時代的藍色。現在則是國旗的藍色。

⑨ Bleu Roi（DIC）
帝王藍
深受路易十四喜愛的顏色，意思是王者之藍。

1
C0 M60 Y6 K0
R238 G134 B173
#EE86AD

2
C0 M61 Y0 K0
R236 G120 B180
#EC78B4
DIC-F180

3
C0 M47 Y12 K0
R247 G155 B185
#F799B9
DIC-F236

4
C25 M0 Y47 K7
R195 G216 B152
#C3D898

5
C21 M0 Y51 K0
R203 G223 B151
#CBDF97
DIC-F226

6
C0 M15 Y0 K0
R251 G230 B239
#FBE6EF

7
C40 M0 Y5 K0
R160 G216 B239
#A0D8EF

8
C79 M68 Y0 K0
R71 G83 B167
#4753A7
DIC-F58

9
C84 M61 Y5 K0
R50 G92 B162
#325CA2
DIC-F56

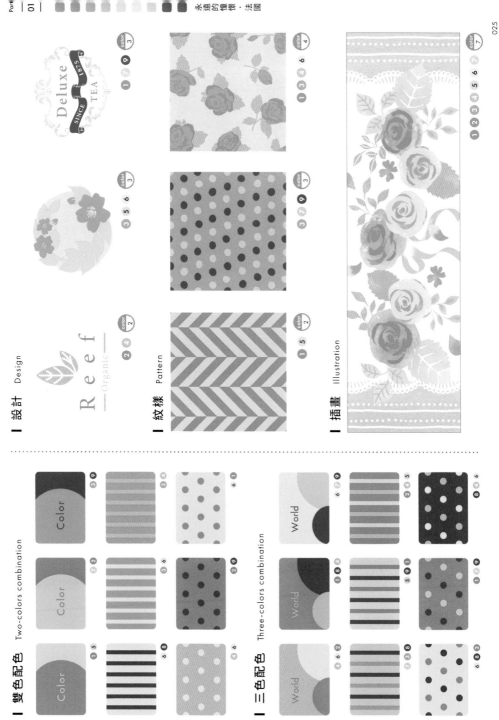

設計 Design

紋樣 Pattern

插畫 Illustration

雙色配色 Two-colors combination

Color

三色配色 Three-colors combination

World

|005| 玫瑰之家

La Maison Rose

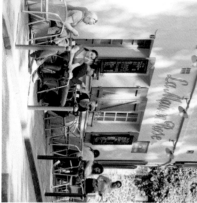

位於蒙馬特山丘上的一間粉紅色咖啡館。

1900 年代初期，因巴黎派過的代表性畫家郁特里羅繪製過此處而聞名（當時，畢卡索、馬諦斯、莫迪利亞尼等年輕藝術家曾聚集在這裡，進行了激烈的辯論。）特里羅建築物外牆呈現這樣建築物。當時，畢卡索、馬諦斯、呈現激烈的辯論。

印象	可愛、夢幻、甜美
配色方式	濃淡的褐色加上茶和的粉紅色或白色
重點	⑥可以作為底色，也可以作為強調色

粉紅色的牆壁配上綠色窗框的可愛咖啡館。

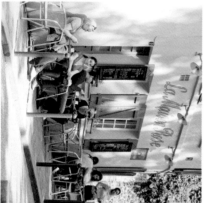

1 Rose

玫瑰粉紅（DIC）
法國人會用於女嬰用品的顏色。

2 Pastel Pink

粉彩紅（慣用色名）
像粉彩筆的粉紅色。能夠呈現的顏色廣泛。

3 Gris clair

淺灰色（DIC）
明亮的灰色。有些接近米色。

4 Light Beige

淺米色（慣用色名）
用來呈現所有明亮的米色，屬於常用的顏色。

5 Milky White

乳白色（慣用色名）
像牛奶一樣白。指略帶黃色的白色。

6 Mint Green

薄荷綠（慣用色名）
明亮的藍綠色。mint 就是薄荷。

7 Cachou

兒茶棕（DIC）
從印度的相思樹萃取出來的精華顏色。

8 Gris plomb

石墨灰（DIC）
鉛灰色。是帶有藍色的灰色。

9 Gris terreux

大地灰（DIC）
仿彿混合一部分土壤的深灰色。

1	C0 M48 Y13 K0 R245 G151 B165 #F597A5 DIC-F227
2	C0 M30 Y13 K0 R247 G199 B201 #F7C7C9
3	C44 M39 Y47 K0 R149 G142 B126 #958E7E DIC-F141
4	C0 M7 Y20 K0 R220 G209 B185 #DCD1B9
5	C0 M5 Y13 K0 R255 G246 B228 #FFF6E4
6	C30 M0 Y23 K7 R181 G215 B199 #B5D7C7
7	C75 M79 Y77 K0 R87 G72 B72 #574848 DIC-F84
8	C45 M36 Y39 K0 R145 G146 B141 #91928D DIC-F149
9	C72 M74 Y86 K0 R90 G79 B67 #5A4F43 DIC-F151

設計 Design

紋樣 Pattern

插畫 Illustration

雙色配色 Two-colors combination

三色配色 Three-colors combination

| 006 |

從空中俯瞰的巴黎
Paris from the Sky

凱旋門所在的戴高樂廣場曾經被稱為星民廣場（Place de l'Étoile）。從空中俯瞰時，廣場周圍的12條道路是星星。從星星的中心呈放射狀向外延伸，就像星星一樣，因此得名。星星的中心是一個被稱為「圓點」的環形交叉路口。

印象	別緻、沉穩、細膩
配色方式	以灰色系作為主色調
重點	突顯同色系的明暗對比

① Oyster White

牡蠣白（慣用色名）
像牡蠣一樣的顏色。帶有些許黃色的白色。

② Gris ciel

灰色天空（DIC）
巴黎雖然和北海道同緯度，但天空的顏色獨特有紫色的大理石顏色。

③ Lilac Marble

紫丁香大理石
像紫丁香的花一樣，帶有紫色的大理石顏色。

④ Pearl Gray

珍珠光澤灰（慣用色名）
明亮的灰色。帶有珍珠般的光澤。

⑤ Souris

鼠灰色（DIC）
住在房子裡的小老鼠的顏色。

⑥ Gris orage

風暴灰（DIC）
風暴般的灰色。會出現在暴風雨中的灰色。

⑦ Émail

琺瑯黃（DIC）
代表琺瑯的顏色。是一種有光澤的淡黃色。

⑧ Blue Fog

霧霾藍
fog指的是薄霧。帶有藍色的薄色。

⑨ Grège

米灰色（DIC）
加工前的生絲色。時尚界經常使用。

法國有好幾處的道路都呈現放射狀。

1	C5 M7 Y17 K0 R245 G238 B218 #F5EEDA
2	C25 M20 Y32 K0 R187 G183 B165 #BBB7A5
3	C20 M23 Y20 K0 R211 G198 B195 #D3C6C3
4	C0 M0 Y7 K35 R191 G191 B183 #BFBFB7
5	C54 M46 Y52 K0 R126 G124 B115 #7E7C73
6	C23 M32 Y27 K0 R188 G166 B163 #BCA6A3 DIC-F146
7	C0 M5 Y32 K0 R242 G226 B179 #F2E2B3 DIC-F115
8	C10 M0 Y0 K30 R185 G195 B201 #B9C3C9
9	C33 M35 Y44 K0 R171 G154 B134 #AB9A86 DIC-F133

DIC-F139
DIC-F259

設計　Design

DESIGN studio

③ ⑨ / color ②

elegante ORGANIC TEA

② ⑧ / color ②

DELICIOUS KITCHEN

① ⑤ ⑥ ⑦ / color ④

紋樣　Pattern

① ⑤ / color ②

② ④ ⑦ / color ③

③ ⑥ ⑧ ⑨ / color ④

插畫　Illustration

① ② ③ ⑤ ⑥ ⑦ ⑧ ⑨ / color ⑧

雙色配色　Two-colors combination

Color ① ⑦

Color ⑤ ④

Color ② ⑨

⑥ ⑨

⑦ ⑨

③ ⑤

⑧ ⑦

② ⑤

④ ①

三色配色　Three-colors combination

World ⑨ ④ ①

World ① ⑥ ④

World ⑤ ② ⑦

⑥ ⑦ ①

⑤ ⑥ ①

② ⑤ ①

⑤ ③ ④

① ⑤ ⑨

⑧ ⑦ ⑨

| 007 |
巴黎紀念品
Souvenir of Paris

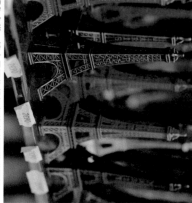

艾菲爾鐵塔內有幾家官方商店，在一樓、二樓、頂樓都有紀念品商店，以及只要經過安全檢查就能入內的地面層商店。從文具到餅乾，這裡販售各式各樣的艾菲爾鐵塔相關周邊商品。

印象 傳動、華麗、驚艷

配色方式 以濃淡不同的粉紅色、金色、銀色為主

重點 使用⑦⑧⑨讓配色更俐落

顏色多樣，讓人忍不住想包色色的艾菲爾鐵塔擺設。

❶ Framboise
樹莓紅 (DIC)
覆盆子果實，經常被加工成果醬或糖漿。原指有光澤的紅色，也能用來呈現米色系。

❷ Gold
金色（慣用色名）
原指有光澤的金屬色，也能用來呈現金色系。

❸ Silver
銀色（慣用色名）
原指有光澤的金屬色，也能用來呈現灰色系。

❹ Églantine
野薔薇紅 (DIC)
野薔薇的花色。野薔薇指的就是野生的薔薇。

❺ Bougainvillée
九重葛粉 (DIC)
九重葛的花色。原產於美國的蔓藤植物。

❻ Sable
沙黃色 (DIC)
沙子的顏色。指非常淺的米色。

❼ Agate
瑪瑙藍 (DIC)
瑪瑙的顏色。名稱源自西西里島的河流名稱。

❽ Suger White
砂糖白
以甜甜的砂糖為印象，眼帶紅色的白色。

❾ Chocolat
巧克力 (DIC)
巧克力的顏色。由可可和砂糖製成。

1
C0 M100 Y21 K0
R218 G0 B110
#DA006E
DIC-F122

2
C30 M43 Y65 K0
R190 G152 B98
#BE9862

3
C30 M23 Y15 K10
R177 G179 B189
#B1B3BD

4
C0 M71 Y15 K0
R240 G84 B145
#F05491
DIC-F114

5
C0 M65 Y32 K0
R246 G103 B128
#F66780
DIC-F68

6
C11 M27 Y45 K0
R213 G180 B137
#D5B489
DIC-F250

7
C100 M73 Y32 K46
R16 G54 B86
#103656
DIC-F6

8
C3 M10 Y3 K0
R248 G236 B240
#F8ECF0

9
C30 M73 Y100 K53
R108 G58 B36
#6C3A24
DIC-F95

永遠的憧憬・法國

設計　Design

紋樣　Pattern

插畫　Illustration

雙色配色　Two-colors combination

三色配色　Three-colors combination

| 008 |
瑪麗·安東妮

Marie Antoinette

瑪麗·安東妮為法國國王路易十六的妻子。

她創新的髮型和禮服是當時貴族社會人人仿效的時尚標誌。此外，當她從奧地利嫁入皇室時，隨行的麵包師傅把可頌的製作方式帶到了法國。

印象：迷人、優雅、華麗

配色方式：以藍灰色為主，搭配濃淡不同的玫瑰色

重點：用藍灰色呈現成熟女性的氛圍

據說她一生中都很重視「維持美麗」。

1 Pale Blue
淡藍色（慣用色名）
英文的 pale 也有臉色蒼白的意思。

2 Hyacinth
風信子藍（慣用色名）
像石青一樣，在早春綻放的芬芳花朵。

3 Azurite Blue
石青藍（慣用色名）
（藍銅礦）一樣的深藍色。

4 Gris bleu
灰藍（DIC）
藍色和灰色混合在一起的顏色。

5 Gris foncé
暗灰色（DIC）
顏色較濃的灰色，灰色和任何顏色都很搭。

6 Ardoise
石板灰（DIC）
常用於製作屋瓦的板岩顏色。

7 Baby Pink
寶寶粉（慣用色名）
非常淡的粉紅，讓人聯想到細膩肌膚的顏色。

8 Rose dragée
粉杏仁糖（DIC）
杏仁糖（以砂糖包裹杏仁的零食）的粉紅色。

9 Rose pâle
淡粉色（DIC）
光澤和閃耀較不明顯的玫瑰粉。

#		
9	R230 G122 B153	C0 M63 Y18 K0
	#E67A99	
	DIC-F233	
8	R237 G187 B212	C0 M30 Y3 K0
	#EDBBD4	
	DIC-F230	
7	R243 G225 B222	C0 M15 Y10 K0
	#F3E1DE	
6	R49 G54 B66	C89 M87 Y69 K31
	#313642	
	DIC-F11	
5	R72 G71 B65	C75 M74 Y81 K19
	#484741	
	DIC-F144	
4	R161 G169 B186	C36 M24 Y16 K0
	#A1A9BA	
	DIC-F137	
3	R49 G89 B133	C85 M65 Y30 K3
	#315985	
2	R141 G147 B200	C50 M40 Y0 K0
	#8D93C8	
1	R204 G218 B233	C23 M10 Y5 K0
	#CCDAE9	

設計　Design

紋樣　Pattern

插畫　Illustration

雙色配色　Two-colors combination

三色配色　Three-colors combination

| 009 | 沙特爾的聖母子

The Virgin and Child of Chartres Cathedral

沙特爾大教堂的彩繪玻璃以其美麗的藍色而聞名，被稱作沙特爾藍。其中的「藍色聖母」，聖母瑪麗亞的服裝像是在閃閃發亮的美麗。在中世紀，很多人無法讀寫文字，以圖畫呈現聖經的彩繪玻璃，在基督教的傳教活動中扮演了重要的角色。

印象：神聖、清晰、喚醒

配色方式：濃淡不同的藍色為底，結合紅色和橙色

重點：③⑤⑦⑧可以緩和藍與紅的強烈配色

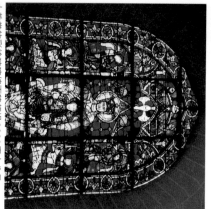

大教堂的彩繪玻璃總面積超過 2000 平方公尺。

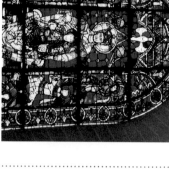

❶ Bleu indigo sombre
深靛藍 (DIC)
像是靛藍色加上黑色的顏色。
C100 M83 Y0 K0
R0 G60 B136
DIC-F43

❷ Nigelle
黑種草藍 (DIC)
彷彿黑種草花朵一樣的顏色。
C79 M31 Y0 K0
R0 G133 B201
DIC-F199

❸ Gris poussière
塵埃灰 (DIC)
就像是混合了塵埃灰的一種灰色。
C37 M36 Y46 K0
R163 G150 B130
DIC-F150

❹ Bleu pâle
粉藍色 (DIC)
表示很淡的藍色。是藍色加上白色的顏色。
C56 M0 Y25 K0
R82 G196 B197
#52C4C5
DIC-F53

❺ Gris cendre
灰燼灰 (DIC)
像物體完全燃燒後的灰燼般的灰色。
C0 M90 Y54 K0
R242 G44 B90
#F22C5A
DIC-F138

❻ Rose shocking
閃耀粉 (DIC)
在英文中會用驚豔粉來稱呼的強烈顏色。
C62 M66 Y72 K0
R110 G91 B79
#6E5B4F
DIC-F235

❼ Silver Gray
銀灰色（慣用色名）
通常用來代表所有明亮的灰色。
C20 M0 Y10 K30
R167 G187 B186
#A7BBBA

❽ Midnight Blue
午夜藍（慣用色名）
像午夜的天空一樣的深藍色。
C100 M80 Y31 K4
R0 G63 B113
#003F71
DIC-F45

❾ Bleu marine
藏青藍 (DIC)
marine 指的是海洋、海軍的意思。
C85 M70 Y40 K57
R23 G42 B67
#172A43

9 C85 M70 Y40 K57 / R23 G42 B67 / #172A43

8 C100 M80 Y31 K4 / R0 G63 B113 / #003F71 / DIC-F45

7 C20 M0 Y10 K30 / R167 G187 B186 / #A7BBBA

6 C0 M90 Y54 K0 / R242 G44 B90 / #F22C5A / DIC-F138
5 C62 M66 Y72 K0 / R110 G91 B79 / #6E5B4F / DIC-F235
4 C56 M0 Y25 K0 / R82 G196 B197 / #52C4C5 / DIC-F53
3 C37 M36 Y46 K0 / R163 G150 B130 / DIC-F150
2 C79 M31 Y0 K0 / R0 G133 B201 / DIC-F199
1 C100 M83 Y0 K0 / R0 G60 B136 / DIC-F43

設計 Design

紋樣 Pattern

插畫 Illustration

雙色配色 Two-colors combination

三色配色 Three-colors combination

| 010 |
聖米歇爾山

Mont-Saint-Michel

印象　　　奇幻、靜謐、平靜
配色方式　以島嶼周圍的天空和大海為基底色調
重點　　　用小面積的⑦和⑧作為強調色

整座島嶼即是一座修道院，創業於1888年的餐廳兼旅館為「普拉媽媽」，為朝聖者提供的舒適，因此被稱為「西方奇蹟」，外觀非常壯麗。

美麗法式佳餚，至今仍是深受觀光客喜愛的特色料理。

在新月和滿月後的大潮時，島嶼周邊完全被水包圍。

❶ Gris perle
珍珠灰（DIC）
像珍珠一樣有光澤感的灰色。

❷ Forget-me-not
勿忘草藍（慣用色名）
像勿忘草花朵一樣明亮的藍色。

❸ Lavender Frost
薰衣草冰霜紫。frost指的是霜。非常淡的薰衣草花色。

❹ Sand
沙色（慣用色名）
沙子的顏色。有時候也用來呈現沙色。

❺ Misty Lilac
霧紫丁香
mist指的是霧。非常淡的紫丁香花色。

❻ Wistaria
紫藤色（慣用色名）
像紫藤花的藍紫色。比日本的藤色還要更藍。

❼ Canari
金絲雀黃（DIC）
像金絲雀羽毛的黃色。原產於加納利群島。

❽ Sépia
深褐色（DIC）
從烏賊身上提取的墨汁顏色。

❾ Macadam
碎石灰（DIC）
鋪滿沙子或小碎石的道路顏色。

No.	CMYK	RGB	HEX	DIC
1	C31 M28 Y43 K0	R175 G165 B141	#AFA58D	DIC-F148
2	C50 M25 Y7 K0	R137 G171 B209	#89ABD1	
3	C15 M20 Y0 K0	R221 G209 B231	#DDD1E7	
4	C0 M10 Y40 K27	R206 G189 B138	#CEBD8A	
5	C15 M23 Y13 K0	R221 G202 B207	#DDCACF	
6	C33 M40 Y0 K10	R170 G149 B190	#AA95BE	
7	C0 M32 Y100 K0	R255 G176 B0	#FFB000	DIC-F82
8	C34 M57 Y100 K43	R117 G83 B37	#755325	DIC-F258
9	C86 M81 Y84 K27	R54 G60 B60	#363C3C	DIC-F182

設計 Design

Elegante
ORGANIC TEA

color 2 ③ ⑨

Strawberry
Natural

color 3 ② ④ ⑦

studio
D E S I G N

color 3 ① ⑤ ⑧

紋樣 Pattern

color 2 ② ⑤

color 3 ① ⑦ ⑧

color 3 ③ ⑥ ⑨

插畫 Illustration

color 7 ① ② ③ ④ ⑤ ⑥ ⑦

雙色配色 Two-colors combination

Color ① ③

Color ④ ⑨

Color ② ⑨

⑥ ⑧

⑦ ①

③ ④

④ ⑥

② ③

③ ①

三色配色 Three-colors combination

World ③ ④ ②

World ⑥ ⑧ ③

World ① ⑦ ⑨

⑧ ③ ②

③ ⑥ ①

② ④ ⑤

④ ⑧

① ⑤ ⑨

④ ② ⑧

| 011 |
為葡萄酒打造的葡萄園
Vineyard for Wine

舊約聖經中記載，在大洪水中倖存下來的諾亞，第一批種植的作物就是葡萄，然後再用收成的葡萄釀造葡萄酒。在古希臘和羅馬，葡萄酒經常用來祭神，因此葡萄被奉為「聖果」。在神話或教堂也可以看見以葡萄為主題的裝飾。

印象 充沛、成熟、圓熟

配色方式 在大面積使用①～③作為主色

重點 使用明亮的顏色或鮮豔的顏色作為強調

讓釀造葡萄酒的地名直接成為了顏色的名稱。

❶ Bordeaux clair
波爾多淺紫紅（DIC）
波爾多是葡萄酒著名產地。明亮的紅酒顏色。

❷ Bordeaux foncé
波爾多深紫紅（DIC）
較濃的紅酒顏色。法國有很多名色以酒命名。

❸ Marron acajou
桃花心木棕（DIC）
略帶紅色的棕色，像桃花心木的木材一樣。

❹ Shell Pink
貝殼粉（慣用色名）
帶有黃色的粉紅色，可以在貝殼內側看見。

❺ Pink Beige
粉米色（慣用色名）
英文為beige（米色），源自法文的顏色名稱。

❻ Old Rose
古玫瑰色（慣用色名）
略帶灰的玫瑰色。屬於常用的顏色。

❼ Baked Apple
烤蘋果紅
讓人聯想到烤蘋果的溫暖深紅色。

❽ Rouille
鐵鏽紅（DIC）
像出現在鐵表面的氧化物，即紅鏽的顏色。

❾ Orange
橙黃（DIC）
柑橘類果實的顏色。一種植於溫暖的法國南部。

1	C0 M99 Y22 K47 R141 G17 B74 #8D114A DIC-F66
2	C19 M100 Y41 K55 R113 G26 B60 #711A3C DIC-F67
3	C0 M64 Y49 K72 R103 G54 B50 #673632 DIC-F186
4	C0 M35 Y30 K0 R246 G187 B167 #F6BBA7
5	C0 M53 Y35 K40 R171 G105 B100 #AB6964
6	C0 M17 Y35 K37 R184 G162 B129 #B8A281
7	C0 M80 Y65 K25 R194 G68 B58 #C2443A
8	C0 M78 Y100 K9 R206 G72 B31 #CE481F DIC-F246
9	C0 M56 Y100 K0 R255 G131 B0 #FF8300 DIC-F207

普羅旺斯之光

Colors of Provence

普羅旺斯有個叫亞爾的小鎮。梵谷從巴黎搬到這裡，在給朋友的一封信中寫道：「透明的空氣、明亮的色彩，就像在欣賞日本浮世繪一樣的美麗。」他打算租一樣「黃房子」來打造畫家的烏托邦，並畫了一幅〈向日葵〉來裝飾這間房子。

- **印象** 明亮、色彩繽紛、光亮
- **配色方式** 以暖黃色為主，紫色系為輔
- **重點** 黃色和紫色是相輔相成的互補色

〈向日葵〉系列畫作的其中一幅在日本就可以看到。

4 Lavender Breeze

薰衣草微風
靈感來自吹拂的薰衣草所散發的香味。

7 Olive Drab

橄欖褐（慣用色名）
用來指偏黃褐色的暗沉橄欖色。

1 Jaune paille (DIC)

稻草黃
稻草的黃色。像小麥稈一樣的明亮黃色。

5 Violacé grisé (DIC)

灰紫色
帶有灰色的明亮紫色。

8 Olive Green（慣用色名）

橄欖綠
橄欖葉的顏色。食用果實，從種子中萃取油。

2 Renoncule (DIC)

毛茛黃
毛茛別名金鳳花。像其花朵一樣的黃色。

6 Prune (DIC)

李子紅
像李子的果實一樣，帶有紫色的紅色。

9 Bleu violet (DIC)

紫藍色
帶紫的藍色。比紅紫色更藍的顏色。

3 Miel (DIC)

蜂蜜橙
蜜蜂採集而來、甜美芬芳的蜂蜜色。

※擷取自日本東京神奈川美術館長期展出合的〈向日葵〉。

1	C0 M0 Y80 K0 R247 G227 B62 #F7E33E DIC-F169
2	C0 M14 Y100 K0 R255 G202 B0 #FFCA00 DIC-F225
3	C0 M37 Y92 K0 R247 G173 B46 #FTAD2E DIC-F193
4	C5 M23 Y0 K0 R240 G211 B229 #F0D3E5
5	C38 M56 Y20 K0 R158 G116 B150 #9E7496 DIC-F301
6	C57 M98 Y33 K0 R124 G46 B105 #7C2E69 DIC-F224
7	C0 M7 Y55 K60 R136 G125 B70 #887D46
8	C20 M0 Y75 K65 R105 G111 B36 #696F24
9	C79 M100 Y42 K0 R81 G48 B97 #513061 DIC-F59

| 013 | 療癒薰衣草

Healing effects of Lavender

普羅旺斯是最主要的薰衣草產地，每年8月至9月會舉辦國際薰衣草節以及精油競賽。

1990年，北海道富良野市富田農場因作為電視劇《來自北國》的拍攝地點而聞名。

印象　平靜、療癒、放鬆
配色方式　以紫色到紅紫色為主的漸淡配色
重點　⑥用來作為紫色系的溫調色

芳香療法會使用精油。

① Bleu lavande 薰衣草藍（DIC）

薰衣草的藍色。其精油也作為香水的原料。

② Parme 棕櫚葉紫（DIC）

是榮譽軍團勳章紫色的顏色。

③ Mulberry 桑葚紫（慣用色名）

深桑葚色。熟成的桑樹果實的顏色。

④ Purple Cream 紫乳白

略帶紫色、溫潤而柔軟的色調。

⑤ Lilac 紫丁香

春天盛開紫色和白色的花，也是香水的原料。

⑥ Bourgeon 嫩芽青（DIC）

嫩芽的顏色。在春陽下閃耀的淡綠色。

⑦ Lavender 薰衣草紫（慣用色名）

原產於地中海沿岸，有紫色、粉紅色和白色。

⑧ Pale Lilac 淡紫丁香（慣用色名）

pale是很淡的意思。淡淡的紫丁香顏色。

⑨ Pale Lavender 淡薰衣草（慣用色名）

淡淡的薰衣草色。比紫丁香更藍。

No.	CMYK	RGB	HEX	DIC
1	C39 M45 Y0 K0	R159 G141 B198	#9F8DC6	DIC-F44
2	C69 M75 Y0 K0	R97 G77 B157	#614D9D	DIC-F320
3	C45 M50 Y20 K40	R111 G93 B118	#6F5D76	
4	C10 M17 Y20 K0	R233 G216 B202	#E9D8CA	
5	C23 M35 Y20 K0	R203 G174 B182	#CBAEB6	
6	C29 M9 Y66 K0	R182 G192 B103	#B6C067	DIC-F69
7	C40 M55 Y0 K10	R156 G118 B171	#9C76AB	
8	C13 M30 Y0 K0	R223 G192 B219	#DFC0DB	
9	C20 M23 Y2 K0	R210 G199 B224	#D2C7E0	

設計　Design

Fragrance

color 2
③ ⑤

Ice cream

color 3
① ④ ⑧

color 4
② ⑥ ⑦ ⑨

紋樣　Pattern

color 2
② ⑨

color 3
③ ⑥ ⑦

color 3
① ④ ⑧

插畫　Illustration

color 7
① ② ④ ⑥ ⑦ ⑧ ⑨

雙色配色　Two-colors combination

Color
① ③

Color
④ ⑦

Color
② ⑦

③ ⑦

① ④

④ ⑦

④ ⑦

③ ⑨

⑦ ⑦

三色配色　Three-colors combination

World
④ ⑥ ②

World
② ① ③

World
② ⑦ ⑧

③ ④ ⑦

⑤ ⑦ ①

② ⑥ ⑤

⑦ ③ ②

① ⑤ ⑨

④ ④ ②

|014| 市集的蔬菜

Vegetable Market

「marché」在法文中是「市集」的意思，也可以指早市。不僅有新鮮的蔬菜和水果，還有肉類、魚類、乳製品、花卉、衣物、雜貨等等。光是巴黎市內就有將近80個市集，最古老的常設市集是創立於1615年的「Marché des Enfants Rouges（紅孩兒遮頂市集）」。

印象：生機蓬勃、活力充沛、健康
配色方式：用根莖蔬菜類的①～⑥作為基底色調
重點：用⑦～⑨的顏色作為強調色

法國是農業生產大國，可以在市集買到新鮮蔬菜。

❶ Vert cyprès
絲柏綠（DIC）
絲柏的綠色。是一種種作為的風林的樹種。

❷ Sprout Green
嫩芽綠（慣用色名）
新芽的黃綠色。也有球芽甘藍的意思。sprout

❸ Leaf Green
葉綠（慣用色名）
指的是嫩葉的黃綠色。也泛指所有黃綠色。

❹ Café au lait
咖啡歐蕾（DIC）
咖啡加牛奶（咖啡歐蕾）的飲品顏色。

❺ Pumpkin
南瓜黃（慣用色名）
南瓜果肉的顏色。比日本的南瓜還要紅。

❻ Mushroom Brown
蘑菇棕
以褐色蘑菇作為靈感的顏色。

7 Cucumber White
黃瓜白
像去皮的黃瓜一樣。白色中帶有淡淡的綠色。

8 Tomato Red
番茄紅（慣用色名）
熟成番茄的顏色。比實際的番茄更接近黃色。

❾ Aubergine
深茄紫（DIC）
茄子果實的顏色。帶有強烈紅色調的深紫色。

1	C86 M28 Y100 K34 / R0 G99 B54 / DIC-F283
2	C43 M0 Y70 K0 / R161 G205 B107 / #A1CD6B
3	C60 M0 Y90 K0 / R110 G186 B68 / #6EBA44
4	C14 M30 Y46 K0 / R207 G173 B132 / DIC-F81
5	C0 M37 Y65 K15 / R222 G162 B87 / #DEA257
6	C35 M40 Y63 K0 / R180 G154 B104 / #B49A68
7	C13 M0 Y25 K0 / R230 G240 B207 / #E6F0CF
8	C10 M80 Y63 K0 / R219 G83 B77 / #DB534D
9	C70 M93 Y52 K35 / R76 G45 B73 / #4C2D49 / DIC-F14

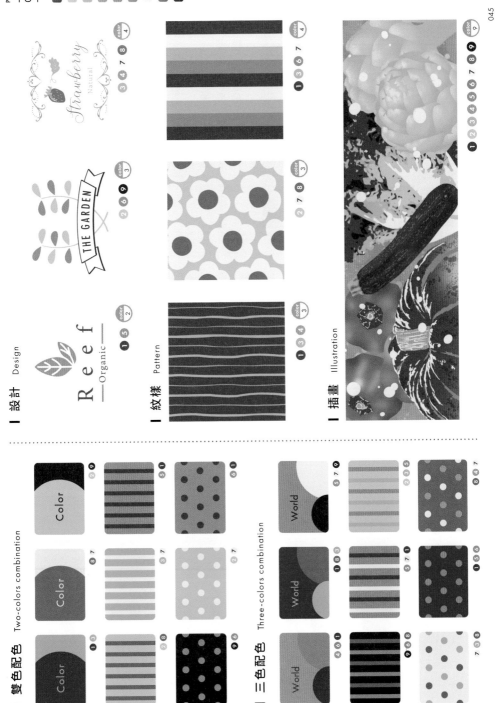

| 015 |
南法色彩的香皂
Soap of Provence Colors

馬賽皂（Savon de Marseille）作為南法普羅旺斯的經典紀念品而聞名，由優質橄欖油製作而成。17世紀時，路易十四頒布法令規定「在肥皂密度受到影響的6月至8月之間禁止製造」，「只允許使用純橄欖油作為油脂原料」，以防止劣質商品的流通。

印象：溫馨、時尚、隱柔
配色方式：以飽和度偏低的暗淡色組成的多色配色
重點：重視天然素材的概念

從一連串實際的橄欖中提取出優質的油。

❶ Beige rosé
玫瑰米（DIC）
顏色與英文中的粉米色相當。

❷ Olive Oil
橄欖油綠
可以透過碾碎並擠壓果實榨汁而得。

❸ Grayish Olive
灰橄欖綠
從遠處就可以看見灰的橄欖樹。

❹ Cloudy Sky
多雲藍
以陰天顏色照做陰暗的天空作為概念。

❺ Écru
亞麻白
天然色。未經過漂白，布料原始狀態的顏色。

❻ Biscuit
餅乾棕
餅乾色的顏色。香氣十足的棕色。

❼ Amarante
阿瑪蘭蒂紅（DIC）
像青箱花花朵一樣的深紅色。

❽ Bois de rose
花梨木粉（DIC）
用於高級傢俱的粉紅色木材的顏色。

❾ Grayish Lavender
薰衣草灰
飽和度偏低的高雅淡紫灰色。

#	CMYK	RGB	HEX	DIC
1	C0 M41 Y52 K0	R230 G162 B116	#E6A274	DIC-F19
2	C15 M10 Y55 K0	R226 G219 B135	#E2DB87	
3	C55 M25 Y55 K20	R112 G142 B111	#708E6F	
4	C50 M10 Y35 K0	R137 G190 B175	#89BEAF	
5	C7 M18 Y37 K0	R223 G197 B158	#DFC59E	DIC-F112
6	C17 M59 Y87 K0	R197 G118 B55	#C57637	DIC-F22
7	C14 M100 Y0 K21	R163 G4 B108	#A3046C	DIC-F7
8	C24 M57 Y37 K0	R184 G121 B128	#B87980	DIC-F64
9	C25 M30 Y25 K0	R200 G181 B179	#C8B5B3	

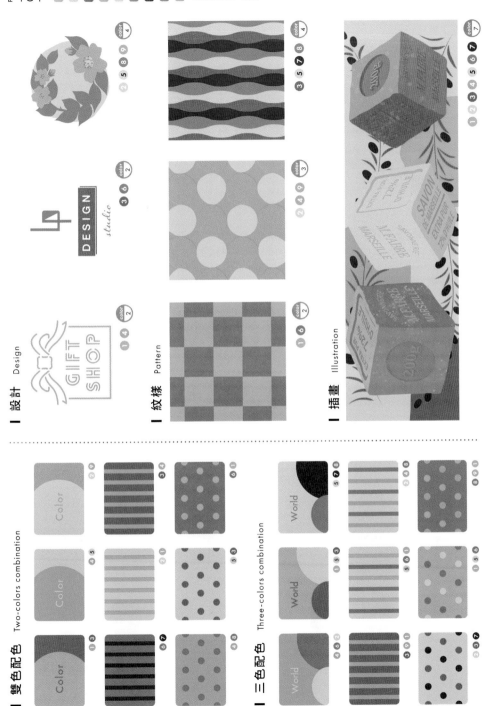

設計 Design

紋樣 Pattern

插畫 Illustration

雙色配色 Two-colors combination

三色配色 Three-colors combination

| 016 | 小王子
Le Petit Prince

© Le Petit Prince

既是作家又是飛行員的法國人——聖修伯里的代表作。自1943年在美國出版以來，已經在超過200個國家和地區翻譯出版，受到讀者喜愛。這是一個緊急迫降在撒哈拉沙漠中的飛行員「我」，與一位來自其他小行星的王子邂逅、交流的故事。

印象：簡單、清爽、純潔

配色方式：①～③的基本色是溫柔而溫暖的顏色

重點：配置④～⑨來襯托基本色

「真正重要的事物用肉眼是看不見的」是著名的句子。

1 Jaune (DIC) 鮮黃
jaune是法文中用來表示黃色的基本色名。

C0 M11 Y91 K0
R251 G211 B28
DIC-F162

2 Bleu clair (DIC) 明亮天空
明亮的藍色。比天藍色更明亮、清晰的顏色。

C53 M0 Y28 K0
R99 G199 B190
#63C7BE
DIC-F37

3 Shrimp Pink (慣用色名) 甜蝦粉
像煮熟的小蝦一樣，略帶橙色的粉紅色。

C10 M65 Y60 K10
R208 G110 B84
#D06E54
DIC-F37

4 Silver Gray (慣用色名) 銀灰色
用來表示所有明亮灰色的顏色名稱。

C20 M20 Y5 K25
R174 G169 B185
#AEA9B9

5 Stone White (DIC) 石白色
接近白色的淺灰色。像白色石頭一樣的顏色。

C0 M0 Y0 K25
R211 G211 B212
#D3D3D4

6 Blanc Neige (DIC) 雪色
雪的白色。有光澤感的白色玻璃般的雪白色。

C0 M1 Y3 K0
R239 G236 B237
#EFECED
DIC-F26

7 Lapis-lazuli (DIC) 青金石
用作寶石和工藝品的青金石的顏色。

C100 M67 Y26 K0
R0 G79 B125
#004F7D
DIC-F319

8 Bleu faïence 彩陶藍
像是義大利法恩札製造的陶瓷器般的藍色。

C55 M14 Y0 K0
R105 G171 B219
#69ABDB
DIC-F39

9 Jaune moutarde (DIC) 芥末黃
指的像像芥末一樣的暗黃色。

C14 M24 Y100 K0
R209 G175 B0
#D1AF00
DIC-F167

 9
C14 M24 Y100 K0
R209 G175 B0
#D1AF00
DIC-F167

 8
C55 M14 Y0 K0
R105 G171 B219
#69ABDB
DIC-F39

 7
C100 M67 Y26 K0
R0 G79 B125
#004F7D
DIC-F319

 6
C0 M1 Y3 K0
R239 G236 B237
#EFECED
DIC-F26

 5
C0 M0 Y0 K25
R211 G211 B212
#D3D3D4

4
C20 M20 Y5 K25
R174 G169 B185
#AEA9B9

3
C10 M65 Y60 K10
R208 G110 B84
#D06E54
DIC-F37

2
C53 M0 Y28 K0
R99 G199 B190
#63C7BE
DIC-F37

1
C0 M11 Y91 K0
R251 G211 B28
DIC-F162

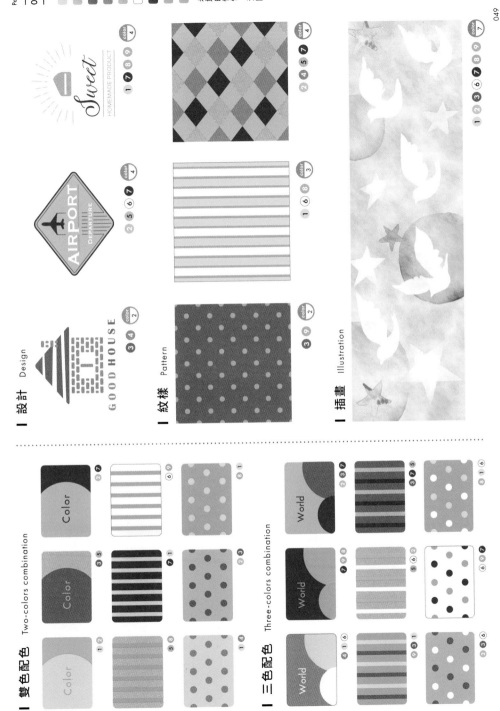

世界各地的早餐

Column 一

早餐濃縮了一個國家的歷史和文化

在東京都的外苑前和吉祥寺,有一家餐廳以「透過早餐認識世界」的經營理念,讓人可以在小巧溫馨的氛圍中享用世界各地的早餐。它的名字就叫做「WORLD BREAKFAST ALLDAY」。外苑前店的固定菜單是英國、台灣和墨西哥的早餐;吉祥寺店的固定菜單是英國、美國和瑞士的早餐;此外,還有兩個月更換一次的特製菜單,在吃早餐的時候就是環遊世界各地一樣。

同集團在栃木縣日光市經營的旅館和外國旅客之間的對話,成為了開設這間餐廳的契機。當旅館的服務人員詢問「你們平時吃什麼樣的早餐呢?」大家都很開心地畫圖介紹起家鄉的早餐。本專欄將介紹一部分可以在這間餐廳享用到的「世界各地的早餐」菜單。

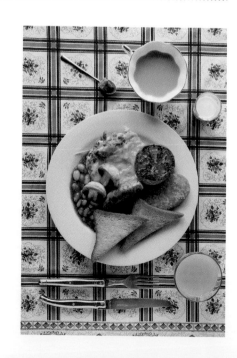

米 英國的早餐

English Breakfast

英國有一種傳統早餐叫做「英式全餐」,一整天在咖啡廳或酒吧都吃得到。起初是在工業革命期間為勞工階級打造的菜單,所以分量十足。

【菜單示例】

○炸麵包　○焗豆
○香腸、炒蛋、薯餅
○焗蘑菇和番茄

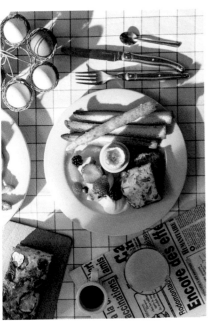

法國的早餐　French Breakfast

通常會將前一天晚上從麵包店買來的法國麵包塗上果醬或奶油，再搭配咖啡或咖啡歐蕾一起享用。當地人習慣在週末到街頭市集購買便宜的新鮮食材。

【菜單示例】

○ 麵包條（用切成條狀的麵包沾半熟蛋食用）

○ 法式鹹蛋糕（用烤蛋糕模具烤出來的鹹味烤蛋糕）

○ 可頌　○ 水果沙拉

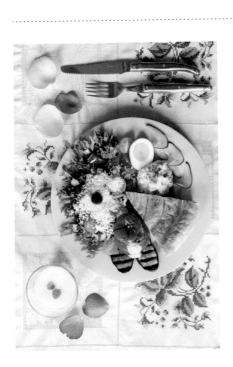

保加利亞的早餐　Bulgarian Breakfast

被稱為優格之國的保加利亞也會把優格用於各式各樣的料理。此外，含糖的優格在日本很常見，但在保加利亞並沒有加糖的習慣。

【菜單示例】

○ 摺餅（捲成漩渦狀的派）

○ 炸麵團（加入優格的炸麵包）

○ 番茄和小黃瓜　○ 愛蘭（鹹優格飲品）

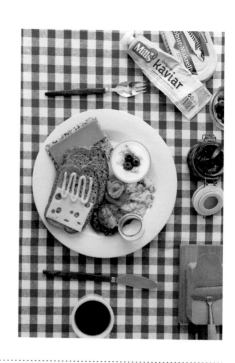

挪威的早餐
Norwegian Breakfast

挪威早餐不可或缺的是，加入大量穀物的棕色麵包和各式各樣的抹醬（放在麵包上的配料總稱，如鱈魚子醬、茄汁鯖魚、煙燻鮭魚等等）。

【菜單示例】
○ 黑麥麵包、脆麵包（脆皮麵包）
○ 棕色乳酪（味道像焦糖的棕色乳製品）
○ 抹醬　○ 藍莓優格

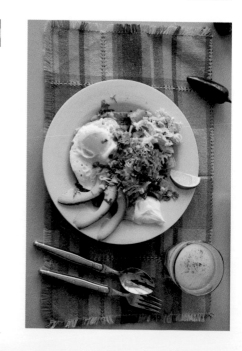

墨西哥的早餐
Mexican Breakfast

原住民印地安人的主食是玉米，至今，玉米粉製成的墨西哥薄餅仍是他們的日常食物。經過西班牙約300年的統治，飲食文化受其影響並逐漸定型。

【菜單示例】
○ 玉米片（炸過的墨西哥薄餅淋上莎莎醬）
○ 墨西哥煎蛋（墨西哥薄餅佐莎莎醬和荷包蛋）
○ 墨西哥豆（燉黑豆）　○ 新鮮水果

台灣的早餐　Taiwanese Breakfast

在台灣，三餐在外用餐是很平凡的事，所以也有許多早餐專賣店。挑選自己喜歡的菜色，可以在店裡開動，也可以帶回家和家人一起享用。有些受歡迎的店家一大早就大排長龍。

【菜單示例】

○蛋餅（台式煎蛋捲）　○飯糰（糯米裡包著許多餡料）

○鹹豆漿（加入醋的豆漿湯）

○豆漿（台灣早上必喝的飲品之一）

印度的早餐　Indian Breakfast

印度人大多起得早，從早上開始享用精心製作的料理。由於土地面積大，每個地區都有不同的飲食文化。北印度的主食是饢和印度烤餅，南印度的主食是米。照片為南印度的早餐。

【菜單示例】

○蒸米漿糕（將發酵過後的米和豆子磨碎蒸熟）

○桑巴湯（酸味蔬菜湯）　○馬薩拉茶（加入香料的奶茶）

○鹹甜甜圈（將豆類製成的麵團油炸，不甜的甜甜圈）

溫馨而簡約的北歐

——挪威、芬蘭、瑞典、丹麥——

Norway, Finland, Sweden, Denmark

北歐的人們需要度過漫長而嚴酷的冬季，所以很重視家裡的舒適感。正是出自這樣的原因，才會有許多簡約俐落的室內設計和溫馨的家居用品。極光和峽灣的丟偉自然風光、古老熱絡的港口城鎮、懷舊的北歐雜貨、聖誕老人村等等，透過這些配色環遊北歐各國。

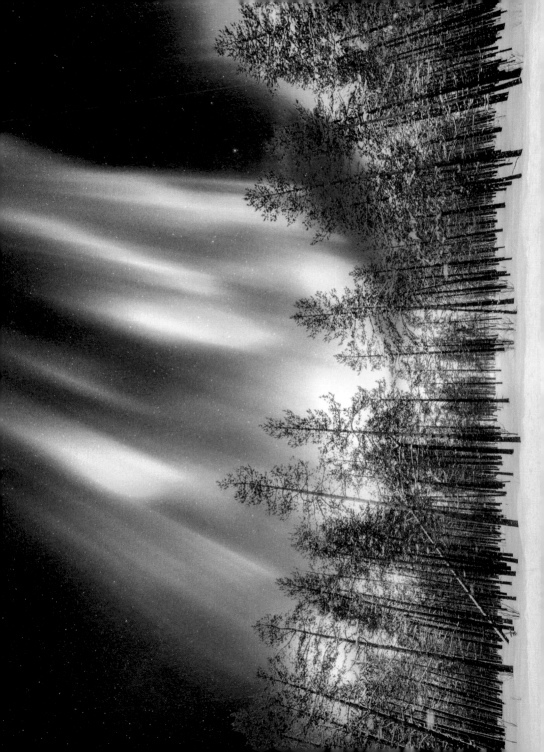

| 017 |
春天的峽灣
Spring has come!

在迪士尼電影《冰雪奇緣》的開頭，生動地描繪了人們期盼已久的春天到來的景象。卑爾根是作團隊實地考察的主要據點，製作團隊實地考察的國家就是挪威。峽灣觀光遊憩的主要據點，也是主角安娜等人居住的艾倫戴爾王國的原型。（挪威）

印象　清澈、清新、光明的未來
配色方式　清澈的綠色搭配溫暖的藍色
重點　使用①～③作為大面積底色

峽灣在挪威語中的意思是「入海處」。

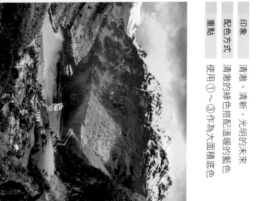

① Spring Green（慣用色名）
從早春發芽的樹茉顏色衍生出的色名。

| 1 | C30 M0 Y65 K0
R194 G218 B117
#C2DA75 |

② Apple Green（慣用色名）
青蘋果的顏色。是英文中常見的顏色名稱。

| 2 | C40 M0 Y55 K5
R162 G204 B137
#A2CC89 |

③ Spring Forest
鮮嫩綠
以春天的森林為概念，明亮而鮮豔的綠色。

| 3 | C60 M0 Y65 K10
R99 G177 B113
#63B171 |

④ Teal Blue（慣用色名）
水鴨藍
在水鴨的部分羽毛上能看見的深藍綠色。

| 4 | C90 M0 Y5 K45
R0 G115 B156
#00739C |

⑤ Diva Blue
歌姬藍
以歌后、女歌劇演唱家為概念的深藍色。

| 5 | C65 M30 Y20 K0
R95 G151 B182
#5F97B6 |

⑥ Blue Topaz
托帕石藍
天然寶石（半寶石※）帶有美麗的透明藍色。

| 6 | C45 M5 Y15 K0
R148 G204 B216
#94CCD8 |

⑦ Snow White（慣用色名）
雪白
略帶藍色、像雪一樣的白色。

| 7 | C7 M0 Y0 K3
R237 G245 B250
#EDF5FA |

⑧ Warm Beige（慣用色名）
暖米色
帶有黃色色調，讓人感得溫暖的米色。

| 8 | C5 M0 Y35 K13
R226 G225 B172
#E2E1AC |

⑨ Light Gray（慣用色名）
亮灰色
代表有黃色的亮灰的灰色。玻璃泛用使用。

| 9 | C20 M15 Y20 K25
R175 G175 B168
#AFAFA8 |

※除了鑽石、藍寶石、紅寶石、祖母綠、金綠寶石以外的寶石均稱為半寶石。

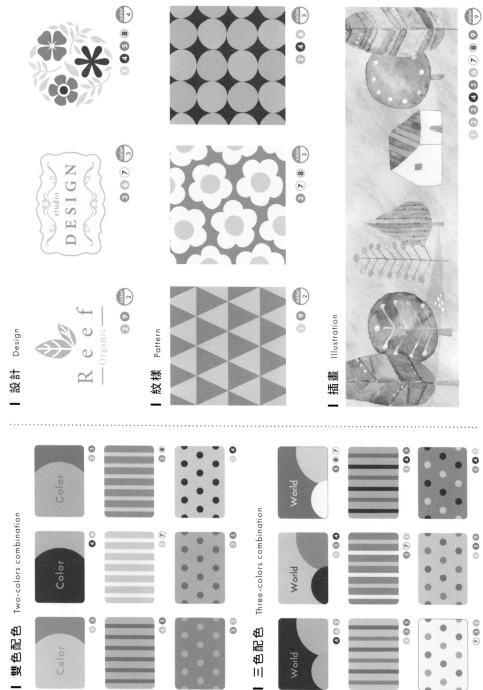

溫馨而簡約的北歐

設計 Design

紋樣 Pattern

插畫 Illustration

雙色配色 Two-colors combination

三色配色 Three-colors combination

| 018 |
極光漩渦
Colors of Aurora

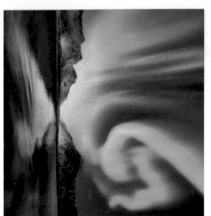

極光發光的高度據說在距離地面約80至500
公里處。最常見的綠光出現在約100至200
公里的範圍內，在200公里以上出現的是罕
見的紅光。極光是一種發光現象，會在太陽
風的高速電漿流與大氣中的氧原子和氮分子
碰撞時產生，令人著迷。（挪威）

也被稱作北極光（Northern lights）。

重點	增添明度對比來呈現臨場感
配色方式	藍綠色配近似黑的藍色和近似白的紫色
印象	寂靜、神祕、虔敬

1 Space Blue
太空藍
讓人聯想到遼闊的外太
空的神祕藍色。

2 Cobalt Blue
鈷藍色（慣用色名）
一種亮藍色的人工合成
色素。主要成分為鈷。

3 Sapphire Blue
寶石藍（慣用色名）
像藍寶石一樣又深又濃
的藍色。

4 Grayish Green
灰綠色
帶灰的綠色。這個名稱
代表的顏色範圍很廣。

5 Aurora Green
極光綠
象徵極光的顏色。神祕
的藍綠色。

6 Cerulean Blue
天青藍（慣用色名）
表現天空色彩時不可或
缺的鮮豔藍色顏料。

7 Mysterious Blue
神祕藍
接近黑色的藍色，呈現
出黑暗而神祕的印象。

8 Transparent Purple
透明紫
清澈而充滿透明感的一
種紫色。

9 Horizon Pink
地平線粉
接近白地平線附近的美
麗粉紅色。

1	C65 M50 Y0 K0 R104 G121 B186 #6879BA
2	C90 M50 Y0 K0 R0 G108 B184 #006CB8
3	C100 M80 Y10 K20 R0 G55 B126 #00377E
4	C67 M25 Y45 K0 R90 G155 B145 #5A9B91
5	C73 M0 Y40 K0 R4 G179 B169 #04B3A9
6	C75 M0 Y5 K27 R0 G148 B189 #0094BD
7	C100 M50 Y37 K40 R0 G75 B101 #004B65
8	C20 M27 Y0 K0 R209 G192 B221 #D1C0DD
9	C0 M23 Y10 K0 R250 G213 B214 #FAD5D6

清爽而簡約的北歐

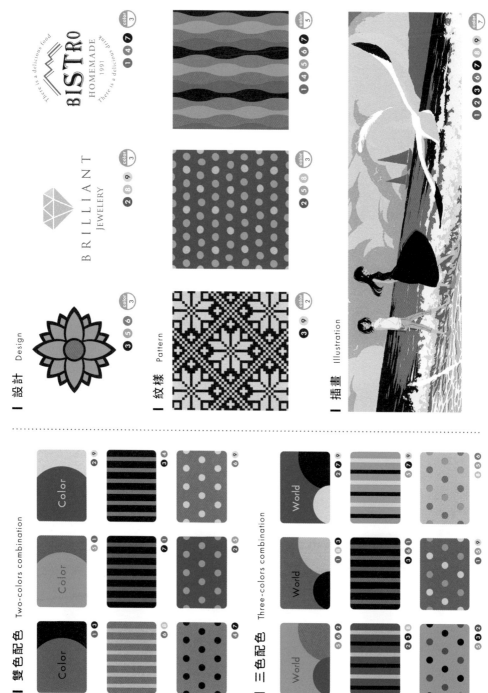

設計 Design		color 3
紋樣 Pattern		color 3
插畫 Illustration		color 7

雙色配色 Two-colors combination

三色配色 Three-colors combination

| 019 |
極光帷幔
Forms of Aurora

前一頁的「極光漩渦」，被稱作簾幕狀極光。如果從正下方看，就好像光是從天空中的一個點放射出來的。下圖這種由外側稱作帶狀極光。在極少數情況下，各種顏色的極光同時擴散的現象稱為「極光崩離」。（挪威）

印象　神祕、妖豔、虔敬

配色方式　用灰藍色襯紅紫色和藍綠色連接起來

重點　用藍綠色點綴，襯托出非日常的感覺

雖然一年四季都有極光，但是最佳的觀賞季節在冬天。

❶ Tyrian Purple
骨螺紫（慣用色名）
由貝類中採得的染料所製成的骨螺紫色。

❷ Mulled Wine
熱紅酒紫
加入香料的熱紅酒。在此歐洲喝的是摻水冽酒。

❸ Daybreak
破曉素
以黎明的天空為概念的灰紫色。

❹ Periwinkle
長春花色（慣用色名）
像蔓長春花花朵一樣的顏色。

❺ Deep Periwinkle
深長春花色（慣用色名）
帶有紫色調的藍色被廣泛稱為長春花色。

❻ Dark Navy
深海軍藍（慣用色名）
形容深藍色、藏青的顏色名稱。

❼ Opal Green
蛋白石顏色（慣用色名）
蛋白石顏色多樣，但這裡是指帶綠色的乳白。

❽ Peppermint
歐薄荷綠
在數種薄荷中，具有最強烈的清涼感。

❾ Pine Green
松綠（慣用色名）
pine 指的是松樹。在冬天也不會落葉的樹。

1	C0 M70 Y65 K50 R149 G64 B101 #954065
2	C60 M90 Y55 K20 R111 G47 B76 #6F2F4C
3	C45 M50 Y27 K0 R156 G133 B154 #9C859A
4	C30 M35 Y0 K0 R187 G170 B210 #BBAAD2
5	C50 M60 Y0 K0 R144 G112 B175 #9070AF
6	C80 M80 Y30 K20 R67 G59 B108 #433B6C
7	C30 M0 Y33 K0 R191 G223 B188 #BFDFBC
8	C60 M0 Y60 K0 R105 G189 B131 #69BD83
9	C85 M0 Y60 K35 R0 G127 B100 #007F64

溫馨而簡約的北歐

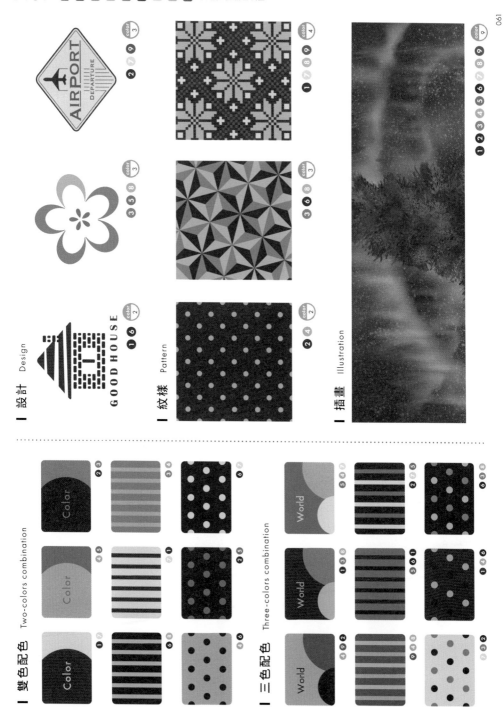

設計 Design

紋樣 Pattern

插畫 Illustration

雙色配色 Two-colors combination

三色配色 Three-colors combination

| 020 |
聖誕老人村
Santa Claus Village

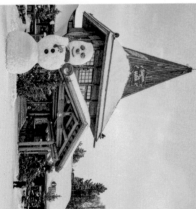

據說聖誕老人的原型是4世紀時實際存在於土耳其的「聖尼古拉」，但現在一年四季都可以在北極圈的聖誕老人村見到聖誕老人。

聖誕節的時候，會透過航空郵件向世界各地寄送「來自聖誕老人的信」，這項服務大獲好評。（芬蘭）

印象	北極圈、冰天雪地、寒冷地區
配色方式	以接近白色的淡色和灰藍色為主
重點	⑦～⑨是代表木材的溫暖顏色

冬天時太陽不會升起，是永夜區域。

① Snowman 雪人
布力格的繪本《雪人》相當著名。

② Pale Pink（慣用色名）淡粉紅色
用來表示非常淡的粉紅色的慣用色名。

③ Frozen Sky 冰天藍
低溫時的天空顏色。原文直譯為凍結的天空。

④ Winter Sky 冬日藍
以陽光明媚的冬日天空為印象的顏色。

⑤ True Blue 正藍色
形容詞true在英文中的意思是非常忠實。

⑥ Blue Black 藍黑色
指帶有藍色的黑色，或是接近藍色的深藍色。

⑦ Fawn（慣用色名）小鹿棕
fawn指的是幼鹿，像幼鹿的毛一樣的灰褐色。

⑧ Tan（慣用色名）單寧棕
從鞣製牛皮使用的單寧酸衍生出的顏色。

⑨ Chestnut Brown（慣用色名）栗子棕
像栗子果實一樣的深黃褐色。

1
C7 M0 Y0 K0
R241 G249 B254
#F1F9FE

2
C7 M10 Y5 K0
R240 G232 B235
#F0E8EB

3
C20 M13 Y5 K0
R211 G216 B230
#D3D8E6

4
C50 M15 Y15 K0
R135 G185 B206
#87B9CE

5
C70 M40 Y20 K0
R84 G134 B172
#5486AC

6
C90 M70 Y50 K20
R30 G71 B94
#1E475E

7
C0 M20 Y30 K50
R157 G135 B113
#9D8771

8
C0 M45 Y70 K33
R187 G125 B61
#C1813F

9
C0 M60 Y90 K70
R108 G52 B0
#6C3400

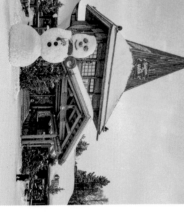

設計 Design

color 2
① ⑧

color 3
④ ⑧ ⑨

紋樣 Pattern

color 3
② ⑥ ⑦

color 3
③ ④ ⑨

color 4
① ④ ⑤ ⑧

插畫 Illustration

color 6
① ② ③ ④ ⑤ ⑦

雙色配色 Two-colors combination

① ④

③ ⑤

② ⑨

⑥ ⑧

⑦ ①

③ ④

④ ⑥

② ⑤

⑥ ①

三色配色 Three-colors combination

④ ⑥ ②

① ⑤ ⑧

③ ⑦ ⑨

⑨ ③ ⑧

⑤ ⑥ ①

② ④ ⑤

⑦ ③ ②

① ⑤ ⑨

⑧ ① ④

馴鹿上山

Nature of Finland

| 021 |

在深秋上山的馴鹿頭上沒有威風凜凜的鹿角，所以是公馴鹿。公馴鹿的角會在春天長出，並在秋天至冬天間脫落。另一方面，母馴鹿則是在冬天長角，這是因為母馴鹿的角扮演著「挖雪覓食，養育幼鹿」的重要角色。（芬蘭）

印象 　　浪漫、清晰、有透明感

配色方式 　使用紅色系和藍色系組合成的相對比

重點 　　使用灰色或紅褐色就會很有北歐風格

芬蘭的國土有 70% 以上是美麗的森林。

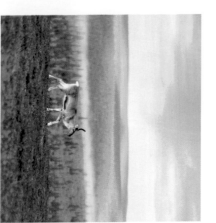

1 Coral Pink
珊瑚粉（慣用色名）
像桃色珊瑚一樣，是帶有黃色的粉紅色。

4 Sky Blue
天藍色（慣用色名）
典型天空顏色。英文有許多關於天空的色名。

7 Wind Chime
風鈴灰
以風鈴的柔和聲音為概念。略帶紅色的灰色。

2 Coral Red
珊瑚紅（慣用色名）
珊瑚湖的顏色。自古以來就被加工為珠寶。

5 Blue Bird
青鳥藍
在童話故事中象徵幸福的藍色小鳥。

8 Hazel Brown
榛果棕（慣用色名）
像榛果一樣的棕色。榛果剝皮前的外殼顏色。

3 Scarlet
緋紅色（慣用色名）
由動物性染料胭脂蟲製成，帶有黃色的紅色。

6 Baby Blue
寶寶藍（慣用色名）
19世紀末出現的色名。寶寶粉則是20世紀。

9 Brick Red
磚紅色
brick指的是磚。像紅磚一樣的顏色。

9	8	7	6	5	4	3	2	1
C0 M80 Y70 K45	C0 M45 Y70 K30	C0 M7 Y0 K0	C20 M7 Y0 K0	C65 M25 Y0 K0	C43 M10 Y0 K0	C0 M90 Y87 K0	C3 M60 Y40 K0	C0 M30 Y40 K0
R157 G52 B38	R193 G129 B63	R211 G226 B244	R200 G188 B195	R87 G158 B215	R152 G200 B236	R232 G56 B37	R248 G196 B153	R235 G131 B75
#9D3426	#C1813F	#D3E2F4	#C8BCC3	#579ED7	#98C8EC	#E83825	#F8C499	#EB834B

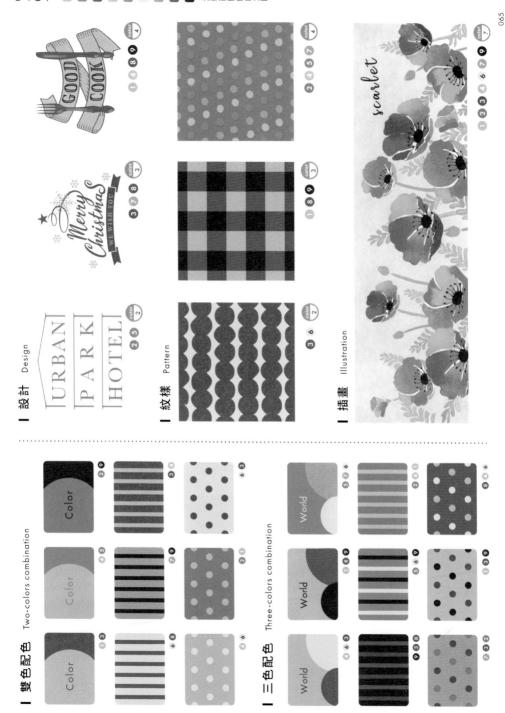

設計 Design

URBAN | PARK | HOTEL
color 2
2 5

Merry Christmas WE WISH YOU
color 3
3 7 8

GOOD COOK
color 4
1 4 8 9

紋樣 Pattern

color 2
3 6

color 3
1 8 9

color 4
2 5 7

插畫 Illustration

scarlet
color 7
1 2 3 4 6 7 9

雙色配色 Two-colors combination

Color
1 3

Color
4 5

Color
2 9

6 8

7 9

3 4

4 9

2 6

6 3

三色配色 Three-colors combination

World
4 6 3

World
1 8 9

World
5 7 6

9 3 8

5 6 9

2 4

7 3 2

1 3 9

8 4 6

| 022 |

北歐的紡織品
Textile Design of Northern Europe

以罌粟花為意象設計的Unikko是芬蘭的

Marimekko的經典標誌。Marimekko的創始

人以「花本身已經足夠美麗」為由，不打算

設計花朵圖案的印花，但設計師麥加‧伊索

拉自由的想法打破了這一點。（芬蘭）

印象	色彩繽紛、溫暖、愉快
配色方式	主要由鮮豔的暖色系組成
重點	加入白色或黑色來營造現代感

作為室內擺設和時尚配件大受歡迎。

1 Cherry Pink
櫻桃粉（慣用色名）
指的是比實際上的櫻桃
還要素的顏色。

C0 M85 Y35 K0
R232 G69 B108
#E8456C

2 Orange
橙色（慣用色名）
原產於印度的水果。在
15至16世紀遍布全球。

C0 M60 Y90 K0
R240 G131 B30
#F0831E

3 Lime Green
萊姆綠（慣用色名）
像萊姆的果實一樣，鮮
豔的黃綠色。

C50 M5 Y83 K0
R143 G191 B79
#8FBF4F

4 Autumn Brown
秋棕
當秋天到來時，森林染
上一片棕色的概念。

C0 M40 Y65 K55
R143 G99 B50
#8F6332

5 Fire Red
火紅（慣用色名）
像燃燒的火焰一樣的紅
色。指帶黃色的紅色。

C0 M80 Y77 K0
R234 G85 B54
#EA5536

6 Navy Blue
海軍藍（慣用色名）
源自英國海軍制服，偏
暗素的藍色。

C70 M53 Y0 K67
R36 G48 B89
#243059

7 Golden Yellow
金黃色（慣用色名）
指的是接近純金色的鮮豔
黃色。

C0 M35 Y83 K0
R248 G182 B52
#F8B634

8 Base White
基底白
可以用來作為基底色的
白色。

C0 M3 Y10 K10
R239 G234 B221
#EFEADD

9 Accent Black
深邃黑
可以用來作為強調色的
黑色。

C0 M5 Y10 K90
R63 G56 B51
#3F3833

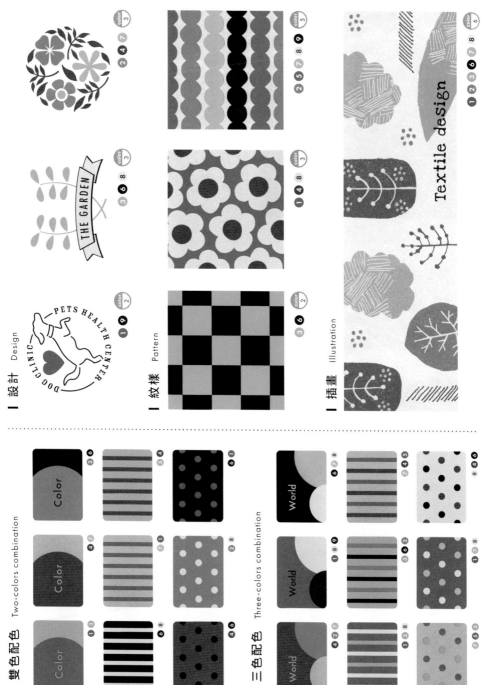

設計 Design

紋樣 Pattern

插畫 Illustration

Textile design

雙色配色 Two-colors combination

三色配色 Three-colors combination

北歐的玻璃

Glass Design of Northern Europe

| 023 |

芬蘭被譽為「森林與湖泊之國」，其玻璃製造商「伊塔拉（iittala）」一名建築師阿瓦奧圖所設計的獨特造型花瓶，靈感就是來自於湖泊。其妻艾諾圖圖則是在朝湖面扔石頭時，獲得靈感，設計出出波紋玻璃杯。兩者都是長期暢銷全球的商品。（芬蘭）

印象　北歐的森林湖泊、寂靜、寧靜

配色方式　結合有透明感的淡色系

重點　使用少許⑦～⑨的顏色作為強調色

帶有湖水波紋設計的大玻璃杯。

① Bottle Green

酒瓶綠（慣用色名）
酒瓶的綠色，能防止瓶內的酒受光照而變質。

② Scandinavian Blue

斯堪地那維亞藍
在斯堪地那維亞的設計中會看見的藍色。

③ Smoke Gray

煙灰色（慣用色名）
用來表示煙霧的灰色色名。

④ Morning Air

晨空
以清晨森林的清新空氣為概念的顏色。

⑤ Lake Surface

湖面藍
以閃閃發光的湖面的水藍色為概念。

⑥ Cloud White

雲白色
像雲霧一樣，略帶灰色的白色。

⑦ Jade Green

翡翠綠（慣用色名）
像翡翠一樣明亮而淡的綠色。

⑧ Deep Inside

內心深處
deep inside 有內心深處和本質上的意思。

⑨ Forest Green

森林綠（慣用色名）
指常綠樹的深綠色。英文直譯為森林的綠色。

1	C73 M25 Y67 K0 R70 G149 B108 #46956C
2	C65 M20 Y25 K0 R89 G164 B183 #59A4B7
3	C35 M15 Y30 K15 R161 G178 B165 #A1B2A5
4	C25 M0 Y30 K0 R202 G228 B195 #CAE4C3
5	C30 M0 Y10 K0 R188 G226 B232 #BCE2E8
6	C10 M5 Y10 K0 R235 G238 B232 #EBEEE8
7	C60 M10 Y60 K0 R109 G178 B127 #6DB27F
8	C80 M45 Y30 K20 R40 G104 B133 #286885
9	C85 M30 Y70 K0 R0 G135 B103 #008767

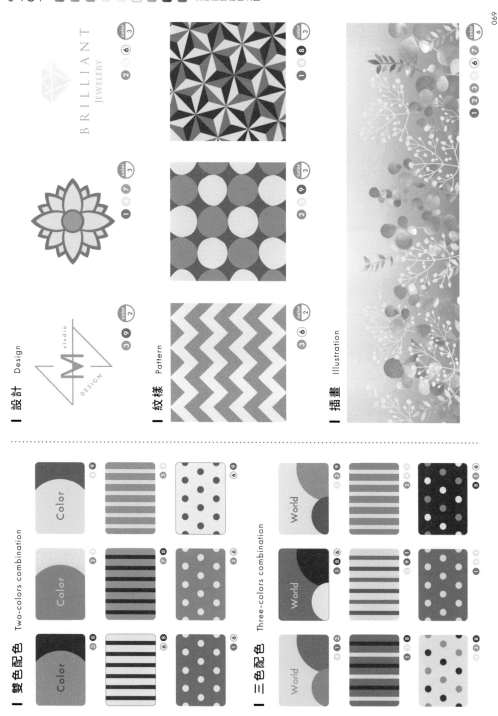

設計　Design

BRILLIANT
JEWELERY

studio
M
DESIGN

紋樣　Pattern

插畫　Illustration

雙色配色　Two-colors combination

Color

三色配色　Three-colors combination

World

瑞典國旗

National Flag of Sweden

| 024 |

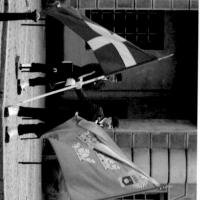

藍色背景加上黃色的斯堪地那維亞十字所設計而成的國旗。藍色代表澄澈的天空、黃色代表基督教、連國旗都會凍結，因此只有在夏天才能掛出來，所以也被說是「夏天的象徵」。（瑞典）

印象　瑞典、象徵性、明快

配色方式　襯托出強烈的藍色和鮮豔的黃色

重點　結合舊市街地區的外牆顏色

位於首都斯德哥爾摩的舊市街地區「老城」的王宮。

❶ Swedish Blue

瑞典藍
瑞典藍和瑞典黃分別是國旗上看得到的顏色。

❷ Swedish Yellow

瑞典黃
國旗上的鄰色也是淡淡的藍色和黃色。

❸ White Night

白夜
高緯度地區、夏天太陽終日不落，整夜明亮。

❹ Reddish Gray

紅灰色（慣用色名）
reddish 意思是帶紅色的，指帶紅色的灰色。

❺ Midnight Sun

午夜太陽
午夜太陽的別稱。白夜的相反是永夜。

❻ Ecru Beige

米黃色（慣用色名）
ecru 源自法文。未加工纖維的顏色。

❼ Cameo Brown

貝雕棕
貝雕指的是在貝殼或馬瑙上雕出浮雕的飾品。

❽ Rose Smoke

煙燻玫瑰
介於米色和灰色之間，混合了粉紅的顏色。

❾ Stone Beige

石米色
像石頭的顏色，接近米色的灰色。

1	C90 M37 Y0 K0 / R0 G125 B198 / #007DC6
2	C0 M3 Y90 K0 / R255 G238 B0 / #FFEE00
3	C15 M7 Y7 K0 / R223 G230 B234 / #DFE6EA
4	C3 M17 Y0 K53 / R147 G134 B142 / #93868E
5	C0 M0 Y13 K13 / R234 G232 B213 / #EAE8D5
6	C0 M13 Y20 K5 / R245 G224 B201 / #F5E0C9
7	C20 M50 Y45 K0 / R208 G145 B127 / #D0917F
8	C20 M30 Y40 K0 / R211 G183 B153 / #D3B799
9	C0 M10 Y20 K33 / R194 G181 B162 / #C2B5A2

設計 Design

color 2
① 8

color 3
② ④ ⑥

color 3
③ ⑦ ⑨

studio DESIGN

紋樣 Pattern

color 3
② ⑧

color 3
① ④ ⑤

color 4
③ ④ ⑦ ⑧

插畫 Illustration

color 4
① ② ③ ④

SWEDISH YELLOW

SWEDISH BLUE

雙色配色 Two-colors combination

Color ② ⑨
Color ④ ⑤
Color ① ③

① ④
⑦ ⑨
③ ⑩

⑥ ④
② ①
④ ⑥

三色配色 Three-colors combination

World ⑤ ⑦ ①
World ① ⑧ ③
World ④ ⑥ ②

② ④ ⑦
④ ② ①
⑨ ③ ⑥

③ ① ④
① ⑤ ⑨
⑦ ③ ②

斯德哥爾摩老城

| 025 |

Gamla Stan

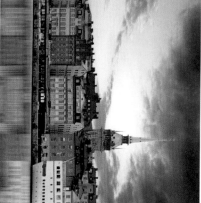

「Gamla Stan」在瑞典語中是「老城」的意思。這裡也是吉卜力工作室作品之一──吉卜力工作室為了重現歐洲的古老建築物，不是用白色為色階製作出灰色，而是費心用藍色＋褐色調整色彩。（瑞典）

印象　中世紀、傳統、平靜

配色方式　以黃褐色為主做漸淡變化

重點　以帶灰的綠色和藍色作為強調色

斯德哥爾摩也被稱為「北歐的威尼斯」。

① Cork
軟木棕（慣用色名）
栓皮櫟的樹皮內側。經常用於瓶塞和隔音。

② Russet Brown
赤茶褐（慣用色名）
帶紅的茶褐色。也可以簡單用 russet 稱呼。

③ Maroon
栗色（慣用色名）
指西班牙產的大顆栗果。帶紅色的茶褐色。

④ Champagne
香檳色（慣用色名）
氣泡酒、香檳的顏色。

⑤ Verdigris
古銅綠（慣用色名）
銅氧化所產生的藍綠色、銅鏽。藍綠色。

⑥ Shadow Gray
陰影灰
以城鎮被昏暗籠罩的時段為概念的顏色。

⑦ Sky Gray
天空灰（慣用色名）
可以在天空中看見，具有透明感的亮灰色。

⑧ Indigo Gray
靛藍灰
indigo 指的是藍色。帶有強烈藍色的灰色。

⑨ Mahogany
桃花心木色（慣用色名）
會用來製作傢俱的高級木材。

1	C25 M45 Y65 K0 R200 G151 B96 #C89760
2	C25 M77 Y75 K0 R195 G88 B64 #C35840
3	C50 M75 Y63 K20 R128 G73 B73 #804949
4	C10 M27 Y55 K0 R232 G194 B125 #E8C27D
5	C25 M15 Y10 K45 R133 G139 B147 #858B93
6	C53 M15 Y40 K5 R126 G175 B157 #7EAF9D
7	C30 M17 Y23 K0 R190 G199 B194 #BEC7C2
8	C80 M70 Y57 K15 R67 G77 B89 #434D59
9	C0 M73 Y50 K75 R96 G27 B27 #601B1B

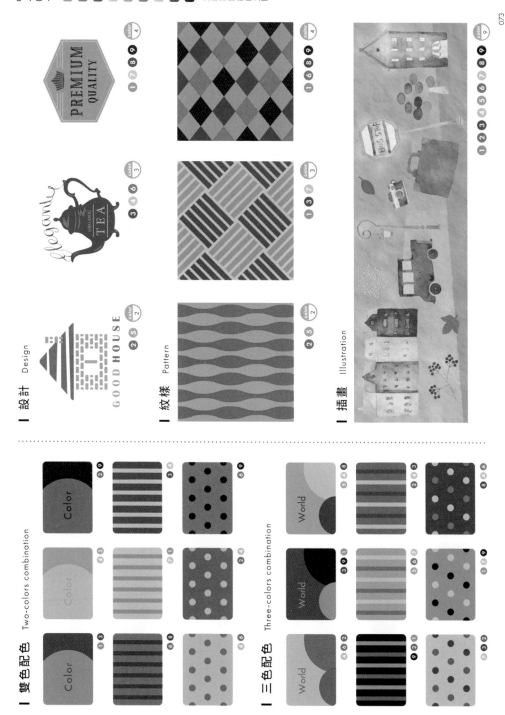

設計 Design

紋樣 Pattern

插畫 Illustration

雙色配色 Two-colors combination

三色配色 Three-colors combination

窗邊的達拉木馬

Dalahorse by the Window

| 026 |

瑞典有一種傳統的紅色。是達拉納省在開採銅礦時的副產物，氧化鐵（紅殼顏料主成分）的紅。像說達拉木馬是伐木工人在工作結束後做來消遣的，過去也是採用這個顏色。這種紅色也用於傳統木造房屋的外牆漆上。（瑞典）

印象　深度、傳統、瑞典風格
配色方式　以①～⑥做濃淡變化，⑦當強調色
重點　⑤是瑞典傳統的紅色

木雕紅馬是瑞典的經典紀念品。

① Strawberry
草莓紅（慣用色名）
是熟成草莓的顏色。自17世紀開始種植。

② Cafe Mocha
摩卡咖啡
在濃縮的咖啡中加入巧克力和牛奶。

③ Fika
必咖啡指的是喝咖啡加甜食的飲食文化。

④ Burgundy
勃艮第酒紅（慣用色名）
勃艮第常生產的葡萄酒顏色。是常用的英語色名。

⑤ Falun Red
法倫紅（慣用色名）
瑞典的傳統紅色。可以從銅礦中採得的顏料。

⑥ Raspberry
覆盆子紅（慣用色名）
熟成的覆盆子顏色。木莓的一種。

⑦ Moss Gray
苔蘚灰（慣用色名）
像是灰色混合了苔蘚綠的顏色。

⑧ Moss Green
苔蘚綠（慣用色名）
moss指的是苔蘚，像苔蘚一樣綠的顏色名稱。

⑨ Sancta Lucia
聖露西亞白
「聖露西亞節」的白色蠟燭。柔和白色服裝的顏色。

1　C0 M100 Y60 K20　R199 G0 B58　#C7003A
2　C30 M40 Y55 K10　R178 G148 B110　#B2946E
3　C50 M60 Y70 K17　R132 G99 B74　#84634A
4　C0 M70 Y35 K87　R69 G3 B18　#450312
5　C50 M80 Y65 K15　R134 G68 B72　#864448
6　C10 M100 Y70 K45　R145 G0 B33　#910021
7　C55 M30 Y65 K0　R131 G155 B107　#839B6B
8　C75 M45 Y80 K15　R71 G110 B72　#476E48
9　C10 M10 Y6 K0　R233 G230 B234　#E9E6EA

設計 Design

2 4 5 color 3

strawberry Natural
1 7 8 9 color 4

3 6 9 color 3

紋樣 Pattern

3 7 color 2

2 3 8 9 color 4

1 4 5 7 color 4

插畫 Illustration

1 2 3 4 5 6 7 8 9 color 9

雙色配色 Two-colors combination

3 9
8 4
6 1

4 5
4 3
2 5

1 2
6 7
4 7

三色配色 Three-colors combination

5 7 9
2 4 5
8 4 2

1 2 4
4 1
1 2 9

4 6 2
9 3 8
7 3 6

彩虹車站

Design of the Underground Station

| 027 |

據說斯德哥爾摩地鐵是「世界上最長的美術館」。每個車站都有不同的藝術設計，就像主題樂園一樣。圖有場站是以彩虹的概念設計的車站。上下行的月台分別在彩虹拱門的兩邊。（瑞典）

印象　快樂、開心、清晰
配色方式　多種鮮豔的配色營造出愉快的氛圍
重點　用⑧營造隨興感，用⑨增添明亮感

直接彩繪在堅硬的岩石上，非常有動態感。

① Clear Sky 晴空藍
陽光明媚的日子裡，明顯的藍色天空的顏色。

② Poppy Red 罌粟紅（慣用色名）
像罌粟花一樣溫暖而鮮豔的紅色。

③ Begonia 秋海棠紅（慣用色名）
秋海棠的顏色多樣，造亮麗紅色的色名。

④ Dandelion 蒲公英黃（慣用色名）
dandelion指的是蒲公英。溫暖明亮的黃色。

⑤ Tea Green 茶綠（慣用色名）
源自於日本抹茶的顏色名稱。

⑥ Summer Green 夏綠
北歐的夏天短斯，以夏天看到的深綠為概念。

⑦ Twilight Blue 暮光藍
以黃昏時的天空顏色為概念。

⑧ Twilight Purple 暮光紫
與暮光藍同個時段出現在天空中的紫光顏色。

⑨ Salvia Blue 鼠尾草藍（慣用色名）
來自會綻放藍紫色花朵的鼠尾草。

9
C70 M67 Y0 K5
R95 G88 B161
#5F58A1

8
C10 M23 Y3 K0
R231 G207 B224
#E7CFE0

7
C65 M45 Y0 K0
R101 G129 B192
#6581C0

6
C55 M0 Y63 K0
R123 G194 B124
#7BC27C

5
C30 M0 Y63 K0
R194 G219 B122
#C2DB7A

4
C0 M10 Y67 K0
R255 G229 B104
#FFE568

3
C0 M57 Y55 K0
R240 G139 B103
#F08B67

2
C0 M73 Y53 K0
R235 G102 B94
#EB665E

1
C47 M10 Y0 K0
R140 G196 B235
#8CC4EB

溫馨而簡約的北歐

設計 Design

color 5

Ice cream

color 3

紋樣 Pattern

color 7

color 3

插畫 Illustration

color 7

雙色配色 Two-colors combination

三色配色 Three-colors combination

| 028 |

紅、黃、綠、藍

Red, Yellow, Green, Blue

德國生理學家埃瓦爾德・赫林認為紅、黃、綠、藍為生理原色（生理四原色），再加上白色和黑色共6種顏色，建立起人類的感覺機制。透過組合積木打造出來的「樂高樂園」的元具顏色也採用生理四原色。（丹麥）

印象　休閒、活力、簡單
配色方式　以紅、黃、綠、藍作為主色調
重點　各式各樣的灰色可以緩和色彩濃度

用小積木組成的巨大遊樂設施和裝置藝術。

❶ Red
紅色（慣用色名）
讓人聯想到興奮、熱情、
活力和力量的顏色。

❷ Yellow
黃色（慣用色名）
代表著陽光、光芒、希
望、好奇心等的顏色。

❸ Blue
藍色（慣用色名）
寂靜、智慧、誠實、憂
鬱等、象徵涵養多樣。

❹ Green
綠色（慣用色名）
帶來自然、安全、平穩
及生命力的顏色。

❺ White
白色（慣用色名）
帶有聖潔、純淨、潔白
形象的顏色。

❻ Black
黑色（慣用色名）
帶有正式、高級、威嚴
等形象的顏色。

❼ Neutral
中性色
在色彩學中代表著無色彩
（不飽和）的意思。

❽ Cool Gray
冷灰色（慣用色名）
帶有藍色的灰色。和⑨
作為對比色使用。

❾ Warm Gray
暖灰色（慣用色名）
帶有黃色，略接近米色
的灰色。

9　C0 M0 Y20 K45
　R170 G168 B147
　#AAA893

8　C20 M15 Y0 K35
　R158 G160 B178
　#9EA0B2

7　C0 M0 Y0 K30
　R201 G202 B202
　#C9CACA

6　C0 M0 Y0 K97
　R41 G31 B29
　#291F1D

5　C0 M0 Y0 K3
　R251 G251 B251
　#FBFBFB

4　C100 M15 Y100 K0
　R0 G141 B67
　#008D43

3　C100 M45 Y0 K0
　R0 G111 B188
　#006FBC

2　C0 M10 Y100 K0
　R255 G230 B0
　#FFE100

1　C0 M100 Y100 K0
　R230 G0 B18
　#E60012

設計 Design

紋樣 Pattern

插畫 Illustration

雙色配色 Two-colors combination

三色配色 Three-colors combination

| 029 | 港口城鎮・新港

Nyhavn, Port town of Copenhagen

「Nyhavn」，在丹麥語中代表「新港口」的意思。始建於1670年代，當時計許多來自世界各地的船隻都會聚集到這個港口城鎮，為船員提供飲食的酒館鱗次櫛比，發展得十分興盛。如今都變成高雅的咖啡廳和餐廳，吸引來自全球的遊客造訪。（丹麥）

印象：強大、活潑與冷靜、熱鬧
配色方式：在同樣濃烈的顏色之間加強明暗差距
重點：可以使用較多紅～黃的暖色系

童話作家安徒生的家也在這裡。

❶ Burnt Sienna
赭紅色（慣用色名）
由義大利城市西恩納的土壤製成的顏料顏色。

❷ Raw Sienna
赭黃色（慣用色名）
raw是保持原狀的原料，burnt是焦集的意思。

❸ Azure Blue
蔚藍（慣用色名）
azure指的是天藍色、藍天。源自法文的azur。

❹ Calm Pink
沉靜粉
calm代表的意思是沉穩、平靜。

❺ Peach Beige
蜜桃橘
英文中的色名peach指的是桃子的果肉。

❻ Cocoa Brown
可可棕
可可豆的顏色。原料跟巧克力一樣是可可豆。

❼ Coffee Brown
咖啡棕（慣用色名）
咖啡的顏色。比可可棕更接近黃色的褐色。

❽ Rose Madder
茜草玫瑰紅（慣用色名）
madder是指茜色。由西洋茜萃取出的顏色衍生。

❾ Orion Blue
獵戶座藍
以夜空中特別醒目的獵戶座命名。

No.	CMYK	RGB	HEX
1	C0 M67 Y70 K35	R178 G85 B50	#B25532
2	C0 M50 Y77 K15	R219 G138 B58	#DB8A3A
3	C70 M35 Y17 K0	R80 G141 B181	#508DB5
4	C20 M43 Y37 K0	R209 G159 B146	#D19F92
5	C20 M37 Y45 K0	R210 G170 B138	#D2AA8A
6	C0 M50 Y45 K53	R146 G90 B73	#925A49
7	C0 M50 Y65 K57	R137 G84 B44	#89542C
8	C35 M95 Y90 K30	R140 G31 B31	#8C1F1F
9	C70 M50 Y30 K40	R63 G83 B107	#3F536B

設計 Design

BICYCLE 1891
color 3
1 6 9

URBAN PARK HOTEL
color 3
3 5 7

Premium WHISKY 2020 SINGLE MALT
color 2
2 8

紋樣 Pattern

color 4
1 4 5 6

color 3
3 4 9

color 2
2 8

插畫 Illustration

Brown & Blue
color 4
2 5 6 9

雙色配色 Two-colors combination

Color 1 2
Color 4 7
Color 2 9

6 5
5 1
3 4

4 9
2 8
6 4

三色配色 Three-colors combination

World 3 9 5
World 1 8 4
World 5 7 9

9 5 1
6 6 2
5 7 3

7 5 2
1 5 9
8 4 6

|030| 正宗丹麥麵包
Danish pastry

「Danish」在英文中指的是「丹麥的」。這種甜麵包是在麵團裡混合了滿滿的維也納的奶油和雞蛋烘烤而成，據說是從奧地利的維也納帶來，並在丹麥完成的。正宗丹麥麵包在丹麥被稱作「維也納麵包（Wienerbrod）」。（丹麥）

印象	香噴噴、可口、安心感
配色方式	在棕色範圍內做同色系混搭
重點	在明度上做變化，就會色系變搭

丹麥麵包有時會簡稱為丹麥酥。

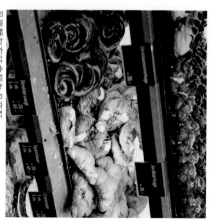

❶ Biscuit
餅乾色（慣用色名）
從點心餅乾衍生出來的慣用顏色名稱。

❷ Caramel
焦糖色
牛奶、砂糖、奶油熬煮製成的焦糖顏色。

❸ Chocolate
巧克力色（慣用色名）
此顏色指的是相對較深的深棕色。

❹ Fresh Butter
新鮮奶油色
以乳製品王國丹麥的新鮮奶油為概念。

❺ Danish Pastry
丹麥麵包色
起源於丹麥的麵包，口感酥脆是最大特色。

❻ Cinnamon
肉桂色
世界上最古老的香料自公元前就有人使用。

❼ Coconut Brown
椰子棕（慣用色名）
椰子樹的果實，椰子外殼的顏色。

❽ Caramel Sauce
焦糖醬色
香氣和苦味是其特點，和布丁非常搭。

❾ Marron Glacé
糖漬栗子色
法文色名。用砂糖熬煮栗子製成的點心顏色。

1
C10 M30 Y63 K0
R232 G188 B106
#E8BC6A

2
C20 M50 Y70 K0
R209 G144 B83
#D19053

3
C0 M53 Y60 K65
R120 G68 B39
#784427

4
C5 M7 Y43 K0
R246 G234 B165
#F6EAA5

5
C13 M33 Y55 K0
R225 G181 B121
#E1B579

6
C0 M37 Y67 K33
R189 G137 B69
#BD8945

7
C63 M80 Y95 K37
R89 G52 B32
#593420

8
C70 M80 Y95 K60
R53 G32 B24
#352018

9
C45 M85 Y90 K0
R158 G69 B50
#9E4532

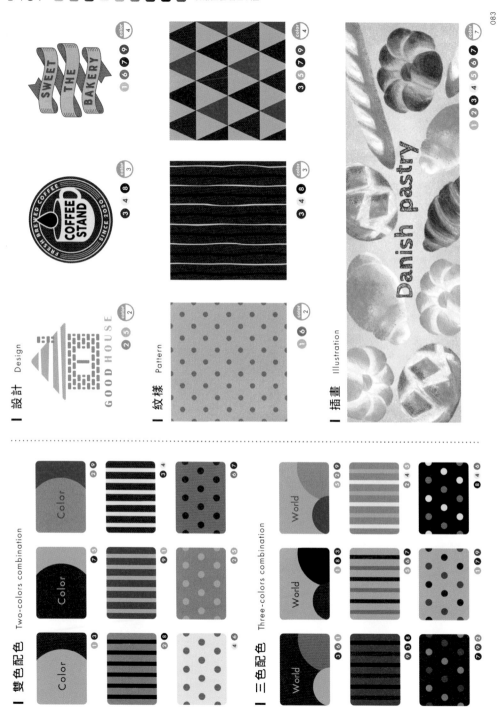

設計　Design

SWEET THE BAKERY　color 4　1 6 7 9

COFFEE STAND FRESH BREWED COFFEE SINCE 2020　color 3　3 4 8

GOOD HOUSE　color 2　2 5

紋樣　Pattern

color 4　3 5 7 9

color 3　3 4 8

color 2　1 6

插畫　Illustration

Danish pastry　color 7　1 2 3 4 5 6 7

雙色配色　Two-colors combination

Color 2 9

Color 7 5

Color 1 3

3 4

9 1

2 8

6 7

2 5

4 6

三色配色　Three-colors combination

World 5 2 9

World 1 8 3

World 3 6 1

2 4 5

4 6 7

9 3 6

8 4 4

1 7 9

7 9 2

可愛的包裝

Package Design in Pastel Colors

| 031 |

高級超市Irma的自創小菜。包裝實在是太好看了，忍不住拍了一張照片。小蝦、紅椒、青蘆筍、蘑菇等照片巧妙地融合在配色中。在國外的時候，總是能在不經意的地方獲得色彩設計的靈感。（丹麥）

印象：成熟可愛、高雅、優雅

配色方式：使用帶灰色的柔和色

重點：增加紅紫、藍紫色和偏紫的藍色的面積

在Irma超市裡，環保袋等原創雜貨也很受歡迎。

1 Zenith Blue

天頂藍（慣用色名）
天頂的天空顏色。比天藍色系、顏色偏紫。

C40 M15 Y10 K0
R163 G195 B216
#A3C3D8

2 Cream Yellow

奶油黃（慣用色名）
像卡士達奶油一樣柔軟明亮的黃色。

C7 M10 Y40 K0
R241 G228 B169
#F1E4A9

3 Dawn Pink

黎明粉
dawn是指黎明。會在黎明天空中出現的顏色。

C15 M35 Y15 K0
R219 G180 B190
#DBB4BE

4 Lavender Pastel

粉彩薰衣草素
以薰衣草色的繪畫用品為概念的顏色。

C35 M35 Y10 K0
R177 G166 B196
#B1A6C4

5 Wedgewood

瑋緻活※
像陶瓷器一樣雅緻的灰藍色。

C30 M60 Y25 K0
R187 G122 B147
#BB7A93

6 Mellow Rose

柔潤粉
mellow有成熟、香醇、豐富而美麗的意思。

C60 M45 Y20 K0
R118 G132 B168
#7684A8

7 Mustard Yellow

黃芥末色
像芥末一樣眼睛暗淡的黃色。

C20 M10 Y73 K0
R216 G212 B92
#D8D45C

8 Peony

牡丹素
像牡丹花一樣又深又濃的紅紫色。

C25 M83 Y25 K5
R188 G70 B120
#BC4678

9 Ultramarine Blue

群青藍（慣用色名）
原文意思是「超越大海的藍色」，是一種顏料。

C73 M60 Y0 K15
R77 G91 B158
#4D5B9E

※英國陶瓷品牌，淡藍色浮雕王石系列為其知名產品。

設計 Design

Ice cream

2 6 7 color 3

Sweet
HOMEMADE PRODUCT

3 5 9 color 3

GOOD HOUSE

1 4 color 2

紋樣 Pattern

2 4 color 2

1 5 9 color 3

2 3 6 7 8 color 5

插畫 Illustration

1 2 3 4 7 8 color 6

雙色配色 Two-colors combination

Color 1 2

Color 4 5

Color 1 7

4 8

7

4 6

1 7

2 5

三色配色 Three-colors combination

World 4 6 2

World 2 6 8

World 3 9 7

9 8

2 6 5

2 4 5

1 9 6

8 9 4

9 2 2

Column 國際標準色票

國際色彩權威 PANTONE® 彩通

總部位於美國紐澤西州的彩通（PANTONE），他們的名字在設計師、藝術總監、創作者間可說是無人不知、無人不曉。色票也根據用途不同而分為三類，常用來作為具現化創意想法或分享設計概念的工具，被譽為「色彩界的國際標準語言」。

- **PANTONE GRAPHICS**
 印刷、平面設計色票
- **PANTONE FASHION, HOME + INTERIORS**
 服裝、家居、室內裝潢色票
- **PANTONE PLASTICS**
 塑膠標準色片

其中還會以服裝、家居＋室內裝潢色彩指南為基礎，製作色彩趨勢故事，每年12月都會公布引起全世界關注的「年度代表色」。

彩通所做的並不是回顧過去一整年的流行色，而是縝密地確認過世界各地影響色彩的各種領域後，進行評選並公布隔年的主題色。包含巴黎時裝週在內，年度代表色對時尚界的高度影響力相當知名。

在2019年底公布的2020年度代表色為經典藍（Classic Blue）19-4052，「帶來冷靜、信心及心的存在，令人安心的存在」。

Color of the Year 2020
PANTONE
19-4052
Classic Blue

▼ 彩通歷年年度代表色

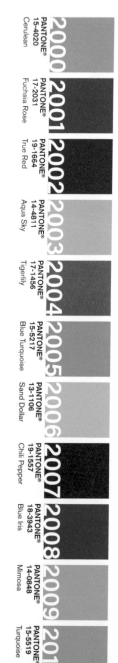

年度	PANTONE 編號	名稱
2000	PANTONE® 15-4020	Cerulean
2001	PANTONE® 17-2031	Fuchsia Rose
2002	PANTONE® 19-1664	True Red
2003	PANTONE® 14-4811	Aqua Sky
2004	PANTONE® 17-1456	Tigerlily
2005	PANTONE® 15-5217	Blue Turquoise
2006	PANTONE® 13-1106	Sand Dollar
2007	PANTONE® 19-1557	Chili Pepper
2008	PANTONE® 18-3943	Blue Iris
2009	PANTONE® 14-0848	Mimosa
2010	PANTONE® 15-5519	Turquoise

針對時裝、室內設計等業界開發紙張和棉布色票卡

PANTONE Fashion, Home + Interiors Cotton Passport

將棉質的色票貼在手風琴式摺頁上的色票工具。

服裝、家居+室內裝潢棉布版通行證

膚色指南

PANTONE SkinTone™ Guide

收錄110種逼真膚色的色票本。只有市場遍及全球的彩通才能打造的獨特色票本。適用於挑選符合膚色的化妝品、修飾照片及醫療業界等。

PANTONE Fashion, Home + Interiors Color Specifier & Guide Set

提供2625種色彩、色彩指南（2本組）和色彩手冊（檔案夾2本組）的套裝組合。

服裝、家居+室內裝潢色彩手冊及指南套裝

PANTONE Fashion, Home + Interiors Color Guide

方便攜帶的色彩指南（2本組）。其中收錄的色彩也表代色。歷年每年見代表色。此外，2016年罕見地選出了玫瑰石英（Rose Quartz）和寧靜粉藍（Serenity）兩個年度顏色。

服裝、家居+室內裝潢色彩指南

2011	2012	2013	2014	2015	2016	2016	2017	2018	2019
PANTONE® 18-2120 Honeysuckle	PANTONE® 17-1463 Tangerine Tango	PANTONE® 17-5641 Emerald	PANTONE® 18-3224 Radiant Orchid	PANTONE® 18-1438 Marsala	PANTONE® 13-1520 Rose Quartz	PANTONE® 15-3919 Serenity	PANTONE® 15-0343 Greenery	PANTONE® 18-3838 Ultra Violet	PANTONE® 16-1546 Living Coral

PANTONE® 中最廣泛使用的印刷、平面設計色票本

彩通的印刷、平面設計色票本採用的是彩通配色系統（PANTONE MATCHING SYSTEM™）。色票本中列出的每一種專色都可以使用基本油墨調和出來。支援多種用途，如網頁設計、平面設計、印刷、包裝、產品設計等。

正如國際通用語言之一是英文一樣，色彩界也有分成當地使用的系統和全球通用的系統。彩通是世界上使用範圍最廣泛的系統之一，彩通的色票本及相關產品的陳列室就位於東京都表參道的「彩通色彩資源中心PJ」。這是由彩通的日本總代理 United Color Systems Co., Ltd. 營運的美好空間。

Formula Guide Coated & Uncoated

配方指南／2用組（光面銅版紙、膠版紙）

配方指南是平面設計領域中最基礎的色票本。2019年增加了新顏色，現在總共收錄了2161種顏色。一套兩用，分別有光面銅版紙和膠版紙的版本，可以清楚地比較色彩的發色和圖像的差異。

Color Bridge Guide Set Coated & Uncoated

色彩橋樑指南（光面銅版紙、膠版紙）

色彩橋樑指南完整呈現出專色疊印刷（CMYK四分色印刷）和特殊色印刷的差異，讓人可以一目了然地進行比較。在色彩管理領域獲得大力支持。

NCS 來自北歐瑞典，可以直覺理解顏色的 NCS 色彩系統

NCS 是一種來自瑞典斯德哥爾摩的色彩系統，應用範圍以歐洲為主，擴及全球。正式名稱為自然色彩系統（The Natural Colour System®）。其概念十分簡單，認為所有顏色都由白、黑、紅、藍、綠6種基本顏色組成，由於是根據視覺對於顏色的認知（色彩知覺）來制定色彩的，因此顏色的標示和看到的感覺會相當吻合。

NCS 已經被指定為瑞典、挪威、西班牙和南非的國家標準色彩（國家級別的色彩規格），色票本既實用又時尚。

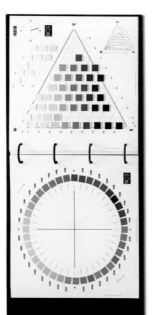

NCS色譜1950

以NCS色彩系統重現的1950種色彩依照色相排列。顏色的相關性一目了然，可以快速找到協調的配色組合。

NCS攜帶式色票1950

NCS色票本中最輕便的尺寸。方便攜帶，可用於確認環境或室內裝潢的顏色，或構思設計想法。

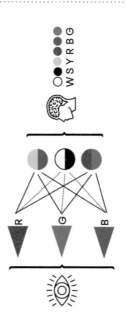

陽光普照的歐洲國家

——西班牙、義大利、希臘——

Spain, Italy, Greece

世界首屈一指的度假勝地陽光普照的景色。這裡只有緩緩流逝的時間和人們享受假期的笑容。高第用彩磚打造的繽紛馬賽克公園、熱情的佛朗明哥、整座島嶼充滿活力色彩的漁民城鎮等，集結了各種光是映入眼簾就會讓心情雀躍愉快的配色組合。

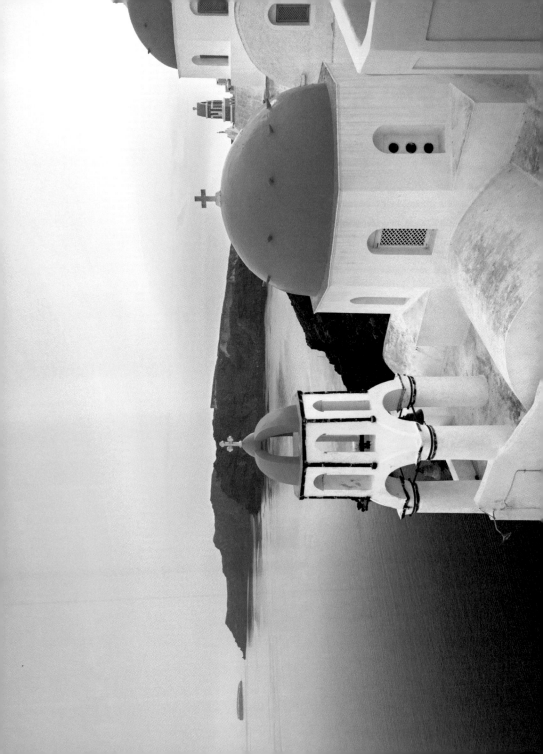

| 032 |

高第的馬賽克彩磚

Mosaic art of Antonio Gaudi

建築師高第以設計聖家堂而聞名。這麼奎爾

公園也是出自他之手。貼在波浪形狀長椅上的

繽紛彩磚，是陶瓷工廠視為不良品而丟棄的

磁磚碎片。畫家達利曾經評論：「像是灑滿

砂糖的蛋塔。」（西班牙）

重點 ⑥⑦⑨可以作為強調色

配色方式 配色組合以冷色系的明亮色調為中心

印象 清爽、清澈、清新

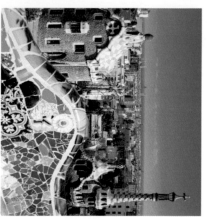

奎爾公園和聖家堂皆為世界遺產。

① Majolica Blue（慣用色名）

馬約利卡藍（慣用色名）

源自馬約利卡陶器的深

藍色。

C83 M70 Y15 K0
R61 G83 B148
#3D5394

1

② Saxe Blue（慣用色名）

薩克森藍（慣用色名）源自

德國地名薩克森州。

C60 M0 Y3 K40
R58 G141 B170
#3A8DAA

2

③ Tile Blue

磁磚藍

可以在馬賽克磁磚中看

見，帶綠的藍色。

C85 M0 Y33 K0
R0 G169 B181
#00A9B5

3

④ Viridian（慣用色名）

鉻綠（慣用色名）

用給化合物製成的綠色

顏料。繪畫顏料名稱。

C80 M0 Y60 K27
R0 G141 B108
#008D6C

4

⑤ Green Turquoise

綠松石綠

比原本的綠松石更綠的

顏色。

C55 M0 Y37 K0
R118 G197 B177
#76C5B1

5

⑥ Citrus

柑橘色

citrus指的是柑橘類的

植物。

C5 M30 Y65 K0
R241 G191 B101
#F1BF65

6

⑦ China Clay

陶土色

陶土是用陶土（黏土）

製成的，也稱作土器。

C13 M30 Y45 K0
R225 G188 B143
#E1BC8F

7

⑧ White Porcelain

白瓷色

像白瓷一樣的顏色。瓷

器是由石粉製成的。

C7 M0 Y10 K0
R242 G248 B237
#F2F8ED

8

⑨ White Pepper

白胡椒色

白胡椒是以去皮的成熟

果實製成。

C20 M17 Y40 K0
R213 G205 B163
#D5CDA3

9

陽光普照的歐洲國家

設計 Design

1 4 5 8 · color 4

3 6 9 · color 3

URBAN PARK HOTEL

2 7 · color 2

紋樣 Pattern

1 3 6 8 · color 4

2 4 9 · color 3

1 7 · color 2

插畫 Illustration

1 2 3 4 5 6 7 8 9 · color 9

雙色配色 Two-colors combination

2 9

4 5

1 3

3 4

7 1

3 8

4 1

2 5

4 4

三色配色 Three-colors combination

7 2

1 8 3

3 6 9

2 8 5

5 6

9 8

4 8

1 9 9

5 2

| 033 |

佛朗明哥服裝

Flamenco Dresses

佛朗明哥源自西班牙南部的安達魯西亞，是由 Cante（歌）、Baile（舞）、Toque（吉他演奏）結合而成的一種表演藝術。舞者的服裝非常華麗，但在1960年代，受到全球迷你裙熱潮的影響，出現了較短的服裝。（西班牙）

印象　熱情、猛烈、衝擊力

配色方式　色相和色調皆呈對比

重點　鮮豔的紅或綠加上黑、白作為強調色

據說佛朗明哥於19世紀初開始蓬勃發展。

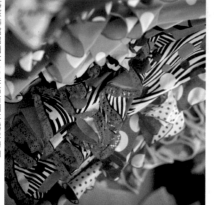

❶ Flame Red
火焰紅（慣用色名）
flame 就是火焰的意思，指火焰燃燒的紅色。

❷ Emerald Green
祖母綠（慣用色名）
如寶石祖母綠一樣鮮豔的綠色。

❸ Night Shade
夜影黑
被燈光照射而形成的陰影。帶紅的黑色。

❹ Lace Yarn
蕾絲白
像編織蕾絲使用的紗線一樣細緻的白色。

❺ Iris Purple
鳶尾紫
鳶尾屬鳶尾科植物的花朵顏色。

❻ Dried Apricot
杏桃乾
彷彿杏桃果乾一樣的深橙色。

❼ Smoke Green
煙綠色
灰綠色。smoke 是形容暗淡顏色的詞。

❽ Dusty Pink
灰粉色
dusty 也是一個用於暗淡顏色的詞。

❾ Cedar Wood
雪松色
針葉樹的木材。這個色名是指帶紅的棕色。

9	8	7	6	5	4	3	2	1

9
C0 M60 Y60 K25
R198 G109 B76
#C66D4C

8
C0 M30 Y25 K13
R227 G182 B167
#E3B6A7

7
C0 M30 Y25 K0
R198 G109 B76 (?)

6
C50 M10 Y53 K0
R140 G188 B140
#8CBC8C

5
C57 M80 Y20 K0
R132 G74 B133
#844A85

4
C0 M5 Y5 K3
R250 G243 B239
#FAF3EF

3
C0 M20 Y0 K90
R63 G47 B51
#3F2F33

2
C80 M0 Y73 K0
R0 G170 B108
#00AA6C

1
C15 M100 Y53 K0
R208 G4 B78
#D0044E

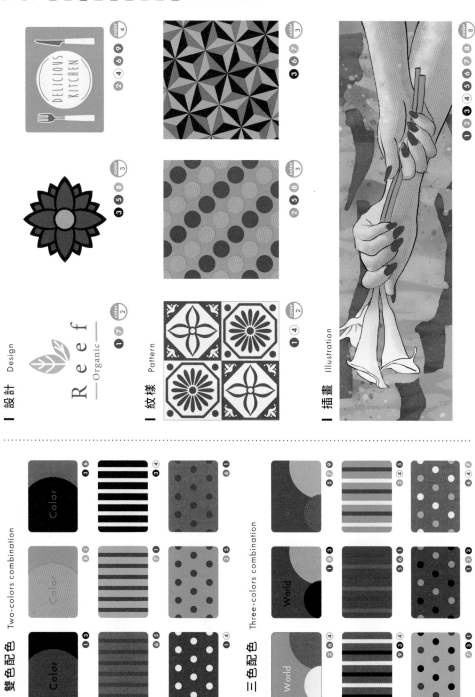

I 設計　Design

I 紋樣　Pattern

I 插畫　Illustration

I 雙色配色　Two-colors combination

I 三色配色　Three-colors combination

正宗西班牙海鮮燉飯

Authentic Paella

| 034 |

印象　令人食指大動、料理過後的食材、溫暖

配色方式　只使用食材的顏色組成

重點　用⑤～⑨來襯托出①～④

西班牙海鮮燉飯的食材色彩鮮豔，令人垂涎三尺，但這些只是用來製作高湯作高湯收飽滿高湯的米飯。每年都會舉辦的國際海鮮燉飯競賽，針對味道、外觀、顏色、口感、鍋巴評分。鍋巴備受喜愛，不管是在西班牙還是日本都一樣。（西班牙）

在當地，會翻動鍋子一次確認鍋巴是否形成。

1 Saffron Yellow

番紅花黃（慣用色名）
將番紅花的雌蕊烘乾過後，作為著色劑使用。

2 Maize

玉米黃（慣用色名）
maize指的是玉米。帶有紅色的黃色。

3 Herbal Garden

藥草園綠
種植各種藥草的花園為概念的顏色。

4 Prawn Pink

明蝦粉
prawn指的是明蝦這種中型蝦。

5 Espresso

濃縮咖啡
用機器將研磨成細粉的深焙豆徹底萃取出來。

6 Sesame

芝麻色
芝麻種子的顏色。自古以來就栽培這種植物。

7 Coffee Beans

咖啡豆棕
指的是像咖啡豆一樣的深棕色。

8 Nutmeg

肉豆蔻色
在製作漢堡排等肉類菜餚時不可或缺的香料。

9 Cappuccino

卡布奇諾
在濃縮咖啡中加入蒸氣牛奶而成。

1	C5 M27 Y85 K0 R242 G194 B47 #F2C22F
2	C7 M13 Y75 K0 R242 G218 B82 #F2DA52
3	C50 M20 Y90 K0 R145 G171 B61 #91AB3D
4	C0 M57 Y67 K0 R240 G139 B82 #F08B52
5	C0 M20 Y47 K80 R89 G72 B43 #59482B
6	C27 M35 Y55 K0 R197 G168 B121 #C5A879
7	C0 M15 Y27 K90 R63 G50 B37 #3F3225
8	C53 M80 Y93 K23 R121 G63 B39 #793F27
9	C55 M63 Y85 K0 R137 G104 B63 #89683F

設計　Design

GOOD HOUSE
3 8 | color 2

GOOD COOK
1 7 9 | color 3

FINE FOOD
HOMEMADE PRODUCT
THERE IS A DELICIOUS FOOD
2 4 5 6 | color 4

紋樣　Pattern

2 9 | color 2

1 6 8 | color 3

3 4 5 9 | color 4

插畫　Illustration

1 2 3 4 6 7 8 9 | color 8

雙色配色　Two-colors combination

Color
2 9

Color
4 5

Color
1 3

4 9

7

6 8

6

2 5

3 9

三色配色　Three-colors combination

World
5 4 9

World
1 8 3

World
4 6 2

2 4 5

5 6 1

9 6 8

8 4 4

1 5 9

7 3 2

| 035 |

佛羅倫斯的大教堂
Cattedrale di Santa Maria del Fiore

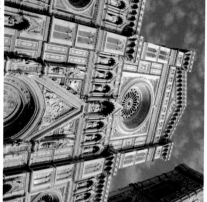

聖母百花大教堂聳立於世界遺產「佛羅倫斯歷史中心」內。以白色大理石為主色調，再以粉紅色和綠色的大理石裝飾。在注仁成和江國香織共同創作的小說《冷靜朗讀熱情之間》中，大教堂的圓頂是男女主角的「約定之地」。（義大利）

印象　細膩、平穩、安靜

配色方式　仔細地只配置灰色系色彩

重點　搭配的顏色之間要有明度差異

三色大理石也相當於義大利國旗的紅、白、綠。

① Pink Marble 大理石粉
marble 是指大理石。白色古用於建築和雕刻。

② White Marble 大理石白
大理石白古希臘羅馬的帕德嫩神殿也是由大理石建造而成。

③ Green Marble 大理石綠
大理石綠根據產地不同，有各式各樣的色調和圖案。

④ Misty Rose 迷霧玫瑰
帶淺灰的玫瑰粉紅色。misty 是指模糊朦朧。

⑤ Biscotti 脆餅棕
義大利的傳統點心。會浸泡過咖啡再食用。

⑥ White Sage 鼠尾草白
據說有淨化效果。將葉子乾燥後使用。

⑦ Greenish Gray 綠灰色（慣用色名）
表示帶綠的灰色時所使用的顏色名稱。

⑧ Ash Rose 灰玫瑰粉
直譯為帶灰的玫瑰色。彩度比古玫瑰色低。

⑨ Dove 鴿子色
dove 是鴿子的意思。像鴿子羽毛一樣的顏色。

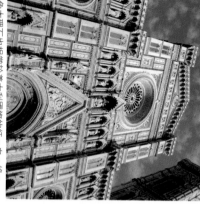

1	C7 M15 Y15 K0 R239 G222 B213 #EFEDD5
2	C10 M10 Y15 K0 R234 G229 B218 #EAE5DA
3	C13 M0 Y13 K20 R198 G210 B200 #C6D2C8
4	C23 M30 Y27 K0 R204 G182 B176 #CCB6B0
5	C15 M17 Y27 K0 R223 G211 B188 #DFD3BC
6	C20 M7 Y27 K20 R184 G194 B171 #B8C2AB
7	C25 M7 Y27 K33 R154 G168 B151 #9AA897
8	C0 M25 Y17 K33 R191 G160 B155 #BFA09B
9	C0 M13 Y20 K45 R168 G154 B139 #A89A8B

設計 Design

3 4 9 — color 3

elegante TEA
1 6 7 — color 3

Deluxe SINCE 1875 TEA
2 5 8 — color 3

紋樣 Pattern

1 6 — color 2

3 6 9 — color 3

2 4 5 8 — color 4

插畫 Illustration

1 2 3 4 5 7 8 9 — color 8

雙色配色 Two-colors combination

Color — 2 9
Color — 4 5
Color — 1 7

3 8 — 7 1 — 6 9

4 1 — 4 5 — 1 6

三色配色 Three-colors combination

World — 5 6 9
World — 1 3 8
World — 4 7 2

2 8 5 — 5 6 1 — 9 3 1

4 7 1 — 1 4 9 — 7 3 2

布拉諾島

Colorful Landscape, Burano

緊密排列的房屋那會染上彩繽紛的原因在於，這個地區長年以來霧濛濛的，為了讓出海捕魚的人能更容易在濃霧中找到家園，就在房屋外牆途上鮮豔的顏色。「漆上和隔壁鄰居不同的顏色」是島民之間的默契。（義大利）

印象｜多彩、輕快、愉快

配色方式｜將鮮豔的色彩活潑地組合在一起

重點｜當配色太過強烈時，用⑤或⑦緩和

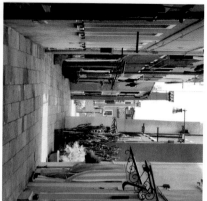

距離威尼斯主島約9公里，可以搭乘水上巴士前往。

❶ Cobalt Green

鈷綠色（慣用色名）

由鈷和鋅製成的合成顏料。出現於19世紀初。

❷ Rose Red

玫瑰紅（慣用色名）

以玫瑰紅還要鮮豔的粉紅色。

❸ Sunflower

向日葵黃（慣用色名）

向日葵的花色。歐美有食用其種子的習慣。

❹ Sun Orange

太陽橙

早晨和傍晚時，太陽最接近地平線的顏色。

❺ Foggy Day

霧日

以濃霧瀰漫一望天為概念的顏色。

❻ Bellflower

桔梗紫

像風鈴草花朵的顏色。

❼ Smoked Oyster

煙燻牡蠣

像煙燻牡蠣一樣帶棕色的灰色。

❽ Honey Mustard

蜂蜜芥末

很適合雞肉料理和豬肉料理的調味料。

❾ Blackberry

黑莓紫

像成熟時會變黑的黑莓果實一樣深的顏色。

1	C65 M0 Y55 K0 R83 G185 B141 #53B98D
2	C0 M80 Y17 K0 R233 G83 B134 #E9538G
3	C0 M20 Y87 K0 R253 G209 B33 #FDD121
4	C0 M55 Y70 K0 R241 G143 B77 #F18F4D
5	C15 M15 Y20 K0 R223 G215 B203 #DFD7CB
6	C25 M60 Y0 K0 R195 G123 B177 #C37BB1
7	C20 M25 Y37 K0 R212 G192 B162 #D4C0A2
8	C0 M25 Y50 K15 R225 G184 B124 #E1B87C
9	C50 M70 Y35 K27 R120 G75 B102 #784B66

設計　Design

Ice cream

color 3

3　6　8

Sweet
HOMEMADE PRODUCT

color 3

2　7　9

THE GARDEN

color 2

1　4

紋樣　Pattern

color 4

2　4　7　8

color 3

3　6　9

color 2

1　5

插畫　Illustration

color 9

1　2　3　4　5　6　7　8　9

雙色配色　Two-colors combination

Color

2　9

Color

4　5

Color

1　3

3　4

7　1

6

4　3

2　5

4　9

三色配色　Three-colors combination

World

5　3　4

World

1　7　9

World

2　6　8

2　4　5

5　6　1

9　3　6

8　4　6

4　5　9

7　3　2

| 037 |

屋簷下的色彩搭配

Laundry of the same color as the wall

在P.100介紹的拉諾布拉鳥，（儘管近年來已成為旅遊勝地，但可以在一大早看見當地居民將洗好的衣物曬在屋簷下。粉紅色的房屋曬的衣物大多是粉紅色的，藍色房屋的屋簷下則掛著藍色襯衫和床單。難道是搭配外牆的「我衣的主題色」嗎？（義大利）

蕾絲刺繡是布拉諾島與當世聞名的傳統技術。

印象　溫暖、柔和、甜美柔軟
配色方式　在類似的相色範圍內完成配色組合
重點　以暖色系的橘色、粉紅色為主

1 Powder Rose
淡玫瑰
powder是一種粉形容顏色明亮而透的詞。

2 Crimson（慣用色名）
緋紅
用從胭脂蟲取得的染料所染成的紫紅色。

3 Festive Orange
節慶橙
節慶就是節日的橙色。活潑的紅橙色。

4 Early Sunrise
朝日橙
清晨，在旭日出前會出現淡淡的橙色。

5 Ribbon Pink
緞帶粉
以裝飾在禮物盒上的緞帶為概念的顏色。

6 Bright Coral
亮珊瑚色（慣用色名）
色彩比用珊瑚色強烈、鮮豔的珊瑚色。

7 Terracotta
陶瓦色（慣用色名）
義大利文意為「烤過的土」，素燒花盆的顏色。

8 Milk Caramel
牛奶焦糖
牛奶中加入大量鮮奶油的顏色。

9 White Lily
百合白
以百合為概念，帶著淡淡粉紅色的白色。

#	CMYK	RGB	HEX
1	C10 M20 Y13 K0	R232 G211 B211	#E8D3D3
2	C0 M80 Y5 K30	R185 G63 B118	#B93F76
3	C0 M67 Y60 K5	R230 G113 B85	#E67155
4	C7 M30 Y35 K0	R236 G192 B162	#ECC0A2
5	C10 M57 Y20 K0	R223 G137 B158	#DF899E
6	C0 M57 Y60 K0	R240 G139 B95	#F08B5F
7	C0 M57 Y63 K30	R190 G109 B84	#BE6D54
8	C15 M33 Y47 K0	R221 G181 B137	#DDB589
9	C3 M10 Y0 K0	R247 G237 B244	#F7EDF4

陽光普照的歐洲國家

設計 Design

BRILLIANT JEWELERY

color 2 · 1 7

color 3 · 3 4 6

color 4 · 2 5 8 9

Strawberry Natural

紋樣 Pattern

color 2 · 2 5

color 3 · 3 6 8

color 4 · 1 5 7

插畫 Illustration

color 9 · 1 2 3 4 5 6 7 8 9

雙色配色 Two-colors combination

Color · 1 3

Color · 4 5

Color · 2 9

· 6 9

· 7 1

· 3

· 4 6

· 2 5

· 6 1

三色配色 Three-colors combination

World · 4 6 2

World · 1 8 3

World · 5 7 9

· 9 3 8

· 5 1

· 2 4 5

· 2 3 8

· 1 5 7

· 8 2 6

南義大利的陶器

Pottery in Sicily

| 038 |

西西里有好幾處盛產陶器，尤其以卡爾塔吉龍鎮最為著名。照片中的作品出自以巴勒摩為據點的德西蒙尼（De Simone）。創始人喬瓦尼·德·西蒙尼是一位陶藝家，曾經跟畢卡索有過交流，鮮豔的色彩和較達的繪畫風格讓他在世界各地擁有眾多粉絲。（義大利）

印象　放鬆、陽光明媚、自由
配色方式　以藍色系作為底色，大膽搭配相反色
重點　不混濁的鮮豔藍色加上深紅或朱黃

喬瓦尼逝世後，由他的女兒繼承工坊。

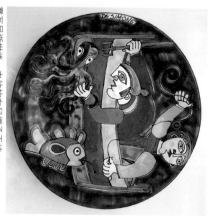

❶ Royal Blue

皇家藍（慣用色名）
帶深紫色的藍色。源自象徵英國王室的藍色。

❷ Light Turquoise

淺綠松石
turquoise是指綠松石，明亮的綠松石藍。

❸ Naples Yellow

那不勒斯黃
源自義大利拿坡里近郊生產的黃色顏料。

❹ Pumice Stone

浮石灰
像用於園藝和保養皮膚的輕石一樣的顏色。

❺ Mediterranean Blue

深邃地中海藍
源自地中海的藍色，深邃而鮮豔的藍色。

❻ Burnt Orange

焦橙色（慣用色名）
用土製成的顏料會在烘烤過後變得更深。

❼ Prism Violet

稜鏡紫
彩虹的七種顏色之一，具有透明感的藍紫色。

❽ White Clay

白土色
用於面膜的白土。也被稱作高嶺土。

❾ Sea Green

海綠（慣用色名）
英文名稱是指源自大海顏色的黃綠色。

No.	CMYK	RGB	HEX
1	C95 M75 Y0 K0	R0 G72 B157	#00489D
2	C50 M0 Y20 K0	R131 G204 B210	#83CCD2
3	C0 M17 Y70 K0	R254 G217 B93	#FED95D
4	C15 M15 Y17 K0	R223 G216 B208	#DFD8D0
5	C80 M30 Y20 K0	R0 G140 B180	#008CB4
6	C0 M70 Y50 K20	R204 G94 B88	#CC5E58
7	C40 M67 Y0 K15	R150 G92 B151	#965C97
8	C0 M0 Y13 K7	R245 G243 B223	#F5F3DF
9	C40 M0 Y65 K0	R168 G209 B118	#A8D176

設計　Design

SWEET THE BAKERY

COFFEE STAND
FRESH BREWED COFFEE · SINCE 2020

PREMIUM QUALITY

紋樣　Pattern

插畫　Illustration

雙色配色　Two-colors combination

Color

Color

Color

三色配色　Three-colors combination

World

World

World

時尚的巷弄

Alleys on Skopelos

| 039 |

愛琴海有許多迷人的島嶼。有藍色圓頂教堂的聖托里尼島，以山丘上的風車為象徵的米克諾斯島，以清澈海洋聞名的斯科派洛斯島。斯科派洛斯島是電影《媽媽咪呀！》的拍攝地點，就連小巷弄也美麗如畫。（希臘）

印象　清澈、對比、希臘風情
配色方式　用藍色或紅紫色搭配白色或亮灰色
重點　不用純白色，而是略帶其他顏色的白色

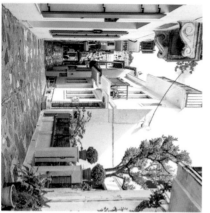

家家戶戶的牆壁都是白色的，窗框成為了強調色。

1 Silently Pink
略帶白色的粉紅色。

2 Pure White
純白（慣用色名）
幾乎感覺不到其他的顏色，高純度的白色。

3 Silently Blue
靜謐藍
和靜謐粉一樣，略帶藍色的白色。

4 White Sand
白沙色
略帶其他顏色的天然白色，就像海岸的白沙。

5 Summer Morning
夏季早晨
在夏季的清晨可以看見的清新藍天。

6 Evening Blue
黃昏藍
彷彿在黃昏天空中看到的灰藍色。

7 Natural Wood
原木色
未經過加工的天然木材顏色。

8 Brilliant Blue
亮藍色
brilliant是指閃閃發光、耀煌的意思。

9 Bougainvillea
九重葛色
被白色牆壁襯托得更好看，九重葛的花色。

1	C5 M10 Y0 K0	R243 G235 B244	#F3EBF4
2	C3 M3 Y3 K0	R249 G248 B248	#F9F8F8
3	C15 M7 Y10 K0	R223 G230 B229	#DFE6E5
4	C10 M15 Y15 K0	R233 G220 B213	#E9DCD5
5	C40 M30 Y7 K0	R165 G171 B205	#A5ABCD
6	C73 M57 Y27 K0	R86 G107 B146	#566B92
7	C20 M30 Y45 K0	R211 G183 B143	#D3B78F
8	C75 M60 Y0 K0	R79 G100 B174	#4F64AE
9	C15 M93 Y0 K0	R207 G32 B135	#CF2087

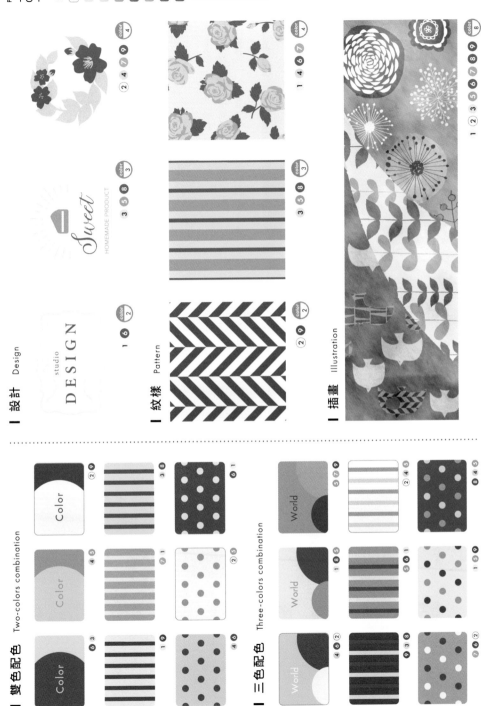

| 設計 Design

studio **DESIGN**

1 6 color 2

| 紋樣 Pattern

color 3
3 5 8

color 2
2 9

| 插畫 Illustration

color 4
2 4 7 9

color 4
1 4 6 7

color 4
1 2 3 5 6 7 8 9

Sweet
HOMEMADE PRODUCT

color 3
3 5 8

| 雙色配色 Two-colors combination

Color
2 9

Color
4 5

Color
6 3

3 8

7 1

1 9

6 1

2 5

4 6

| 三色配色 Three-colors combination

World
5 7 9

World
1 8 5

World
4 6 2

2 4 5

3 6 1

9 3 8

8 4 5

1 5 9

7 6 2

| 040 | 米克諾斯島的黃昏
Sunset View at Mykonos

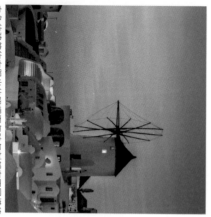

日本著名小說家村上春樹年近四十時，在希臘和義大利度過了大約三年的時光，並在停留於米諾斯島的期間開始撰寫《挪威的森林》。在這片被譽為世界級度假勝地的土地上，隨著太陽西下，酒吧街點亮燈火，人們度過愉快的時光。（希臘）

印象　奇幻、浪漫、非日常

配色方式　重現天色漸暗與夕陽西沉的顏色

重點　濃淡不同的紫色加上②⑥⑦⑨做強調

1 Orchid Mist 霧蘭紫
像蘭花一樣淡雅柔和的顏色。

2 Whipped Butter 發泡奶蘸
混合空氣而軟化的奶油顏色。

3 Smoky Grape 煙燻葡萄紫
smoky用於表現暗淡的顏色。較暗淡的葡萄色。

4 Skyway 天空步道
直譯為天空之路。也會用空中走廊來表示。

5 Fragrant Lilac 芬芳紫丁香
讓人聯想到紫丁香花的高雅色彩。

6 Salmon 鮭魚紅
鮭魚肉的顏色。比鮭魚粉更豔麗的顏色。

7 Iron Gray 鐵灰色（實用色名）
iron指的是鐵。帶有藍色的深灰色。

8 White Stone 白石色
用於石板路的白色石材的顏色。

9 Seaport Blue 海港藍
可以說是港口城鎮地方色彩的平靜藍色。

1
C13 M40 Y10 K0
R221 G171 B192
#DDABC0

2
C0 M15 Y23 K0
R252 G227 B199
#FCE3C7

3
C43 M50 Y30 K0
R161 G134 B150
#A18696

4
C20 M15 Y5 K0
R211 G213 B228
#D3D5E4

5
C10 M35 Y5 K0
R228 G184 B206
#E4B8CE

6
C5 M60 Y53 K0
R232 G131 B105
#E88369

7
C70 M60 Y50 K0
R99 G103 B114
#636772

8
C20 M10 Y13 K0
R212 G220 B220
#D4DCDC

9
C75 M40 Y35 K0
R67 G130 B150
#438296

設計 Design

紋樣 Pattern

插畫 Illustration

雙色配色 Two-colors combination

三色配色 Three-colors combination

Part 04

一生必遊的歐洲國家

——英國、荷蘭、比利時、德國、瑞士——

United Kingdom, Netherlands, Belgium, Germany, Switzerland

歡迎來到童話世界！本章集結了每個人必定見過的歐洲各地風景，整理成配色組合。以橫跨時空的歐洲旅行為主題，包含英國童話《愛麗絲夢遊仙境》、英國最美小鎮科茲窩、阿爾卑斯山的少女在冬天前下山，回到山腳下村莊的習俗等，內容十分豐富。

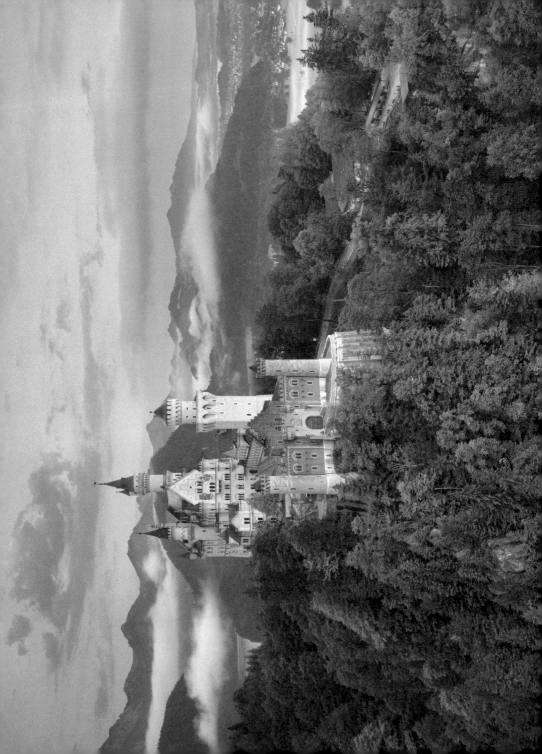

愛麗絲夢遊仙境
Alice in Wonderland

| 041 |

自1865年推出初版以來已有150多年的歷史，是一本世界級的暢銷著作。故事中總共有42張插圖，這個數字是出於作者路易斯‧卡洛爾的喜好。據說這個國民邊故事剛誕生時的名稱是《愛麗絲的地底冒險》。（英國）

印象　宛如夢境、柔和、童話

配色方式　用①的淺藍色搭配其他色色

重點　①④在不可思議的世界中閃耀的形象

這是一名女孩跳進兔子洞並經歷了高幻冒險的故事。

① Alice Blue　愛麗絲藍
以主角愛麗絲為形象，有透明感的藍色。

② Grassland　草原綠
草原般的綠色。飽和度較低、平靜的黃綠色。

③ Salmon Pink　鮭魚粉（慣用色名）
像鮭魚魚生魚片一樣，略帶橙色的粉紅色。

④ Lake Blue　湖水藍
充滿神祕藍綠色色湖水的顏色。

⑤ Dried Basil　乾燥羅勒綠
乾燥羅勒的葉或用來作為藥草或香料。

⑥ Dusty Rose　灰玫瑰色（慣用色名）
帶灰色的玫瑰色。dusty是灰塵土飛揚的意思。

⑦ Lemon Chiffon　檸檬戚風蛋糕
chiffon指薄紗織物。口感綿密而柔軟的蛋糕。

⑧ Floral White　花卉白
像白色的花朵一樣，帶有柔和形象的白色。

⑨ Pinkish White　粉紅白
pinkish是帶有粉紅色的意思。

1	C43 M7 Y20 K0　R155 G203 B206　#9BCBCE
2	C40 M15 Y70 K0　R170 G188 B102　#AABC66
3	C0 M55 Y55 K0　R241 G143 B105　#F18F69
4	C65 M20 Y50 K0　R95 G162 B140　#5FA28C
5	C57 M40 Y80 K0　R129 G139 B78　#81B84E
6	C23 M65 Y45 K0　R199 G114 B114　#C77272
7	C3 M20 Y65 K0　R248 G210 B105　#F8D269
8	C0 M5 Y10 K0　R255 G246 B233　#FFF6E9
9	C0 M20 Y20 K0　R251 G218 B200　#FBDAC8

設計 Design

Chess club

① ④ ⑥ ⑨　color 4

PREMIUM KING
The world of high-quality

③ ⑤ ⑧　color 3

TEA
elegante

② ⑦　color 2

紋樣 Pattern

③ ④ ⑥ ⑧　color 4

② ⑤ ⑦　color 3

① ⑨　color 2

插畫 Illustration

① ② ③ ④ ⑤ ⑥ ⑦ ⑧ ⑨　color 9

雙色配色 Two-colors combination

Color　② ⑨

④ ⑦

① ⑤

Color

③ ④

② ⑦

⑥ ⑧

⑥ ⑨

② ⑤

④ ①

三色配色 Three-colors combination

World　⑤ ⑨

② ④ ⑤

③ ④ ⑥

World

① ⑧ ⑧

⑧ ④ ⑥

① ⑤ ⑨

World

③ ⑥

⑨ ⑧ ⑧

③ ② ②

蘇格蘭格紋

Tartan Check

| 042 |

（英國）

來自蘇格蘭北部高地的傳統紡織品。男性民族服裝稱為蘇格蘭裙的布料上就是這種蘇格蘭格紋，每個氏族都有不同的傳統花紋。蘇格蘭有專門註冊管理蘇格蘭格紋的機構，其中也有由日本企業或日本人註冊的蘇格蘭格紋。

由各氏族的傳統花紋組成的撲克牌。

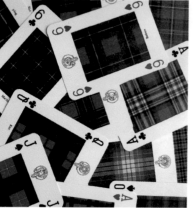

印象	傳統、高貴感、成熟休閒
配色方式	以構成經緯格紋的深色為主
重點	①～⑥為主，⑦～⑨為輔

❶ Carmine

胭脂紅（慣用色名）

深紅色。源自胭脂蟲萃取液製成的染料。

C0 M100 Y65 K13
R210 G0 B56
#D20038

❷ Cochineal Red

胭脂蟲紅

來自胭脂蟲的色素，大航海時代傳入歐洲。

C0 M93 Y37 K25
R191 G27 B82
#BF1B52

❸ Carbon Black

皮黑（慣用色名）

從油礦或石油的油煙中取得的顏料。

C25 M25 Y30 K80
R69 G62 B57
#453E39

❹ Oxford Blue

牛津藍

牛津大學的學校代表色是深藍色。

C75 M70 Y35 K40
R60 G59 B90
#3C3B5A

❺ Wool Beige

羊毛米

彷彿羊毛一樣令人感到溫暖的米色。

C0 M10 Y23 K10
R238 G221 B192
#EEDDC0

❻ Highland Green

高原綠

高原地區的森林或蘇格蘭裙上可以看到的綠。

C95 M37 Y80 K3
R0 G120 B86
#007856

❼ Celtic Blue

凱爾特藍

來自凱爾特人的大藍色形象。

C70 M53 Y20 K0
R93 G115 B159
#5D739F

❽ Sheepskin

羊皮色

在法文中以mouton稱呼羊皮。

C17 M30 Y50 K0
R218 G184 B134
#DAB886

❾ Greenish Black

綠黑色（慣用色名）

帶綠色調的黑色。「-ish」指「帶有～」之意。

C30 M0 Y30 K83
R56 G69 B58
#38453A

1
2
3
4
5
6
7
8
9

設計 Design

2 7 color 2

BICYCLE 1891
3 4 8 color 3

1 5 9 color 3

紋樣 Pattern

2 4 color 2

3 6 8 color 3

1 4 5 7 color 4

插畫 Illustration

1 2 3 4 5 6 7 8 color 8

雙色配色 Two-colors combination

8 2
Color

4 7
Color

1 3
Color

1 8

6 8

2 5

5 1

4 6

三色配色 Three-colors combination

5 4 2
World

1 8 3
World

4 2 5
World

2 4 5

5 6 2

9 7 10

6 4 8

1 5 9

3 7 1

蜂蜜色石磚

Honey colored Bricks

| 043 |

科茲窩（Cotswolds）保留了英國的原始風光。13至14世紀左右，羊舍或倉庫的房屋都是用一種叫做蜂蜜色石磚的裝飾藝術家威廉·莫里斯稱這個地區一座叫做拜伯里的小鎮為「英國最美小鎮」。（英國）

科茲窩的意思是「有羊舍的山丘」，「綿羊山」。

印象　純樸、沉穩、寧靜

配色方式　結合各種米色或棕色

重點　使用更多像①或②這種帶黃的顏色

❶ Blond
金髮（慣用色名）
金色的頭髮。這個名稱代表的顏色範圍很廣。

❷ Straw Yellow
麥稈黃（慣用色名）
straw指的是稻草。收割後留下的麥稈部分。

❸ Elephant Skin
象皮灰
以如同大象皮膚一樣溫暖的灰色為概念。

❹ Khaki
卡其色（慣用色名）
比這個更綠的顏色有時也會被稱為卡其色。

❺ Orchid Gray
蘭花灰
指略帶紅紫色的灰色。orchid指的是蘭花。

❻ Wool Blanket
羊毛毯色
以羊毛製的溫暖毛毯為概念的顏色。

❼ Oak Brown
橡木棕
用於像傢俱和地板的橡木材的紅棕色。

❽ Driftwood
漂流木色
像漂流木一樣褪色發白的橡木顏色。

❾ Dark Brown
深棕色（慣用色名）
這個詞廣泛表示低明度的深棕色。

1
C0 M13 Y45 K5
R246 G220 B152
#F6DC98

2
C0 M13 Y57 K10
R238 G211 B120
#EED378

3
C25 M17 Y35 K27
R164 G165 B141
#A4A58D

4
C0 M25 Y60 K35
R187 G152 B85
#BB9855

5
C17 M20 Y20 K0
R218 G205 B198
#DACDC6

6
C7 M10 Y20 K0
R240 G231 B209
#F0E7D1

7
C0 M45 Y53 K60
R131 G86 B58
#83563A

8
C15 M20 Y37 K23
R188 G173 B141
#BCAD8D

9
C0 M30 Y50 K73
R105 G78 B48
#694E30

設計 Design

THE GARDEN
color 4
3 6 7 8

Deluxe SINCE 1875 TEA
color 3
1 5 9

K J
color 2
2 8

紋樣 Pattern

color 4
3 5 6 8

color 3
2 4 9 9

color 2
1 7

插畫 Illustration

HONEY
100% PREMIUM QUALITY
NTL GIRL
tea
color 6
2 3 4 5 6 9

雙色配色 Two-colors combination

Color — 1 3
Color — 4 3
Color — 2 9

— 6 8
— 7 1
— 3 6

— 4 6
— 2 4
— 4 7

三色配色 Three-colors combination

World — 4 6 2
World — 1 7 3
World — 3 1 8

— 9 3 8
— 3 6 8
— 2 4 7

— 7 8 2
— 1 3 9
— 3 4 6

鬱金香花田

Tulip Field

| 044 |

1637 年是「鬱金香泡沫」的高峰。當時在尼德蘭聯省共和國（荷蘭前身），鬱金香球根的價格異常飆升，有些品種一個球根的價格相當於專業技師傳年收入的10倍以上。接著價格突然暴跌，成為歷史上第一次泡沫經濟。（荷蘭）

印象 — 夢幻、活潑、晴朗

配色方式 — 以暖色系清晰明亮的顏色為主

重點 — 以①～⑥為底，再用⑦～⑨做變化

橘色是荷蘭王室的顏色，深受國民的喜愛。

1 Buttercup
金鳳花黃
buttercup是指金鳳花。

2 Mandarin Orange（慣用色名）
椪柑橘
原產於中國，是早多事名，是慣源自鬱金香城鎮丹吉爾。比椪柑橘更紅。
命前官僚醫服裝的顏色。

3 Tangerine Orange（慣用色名）
丹吉爾橘橙

4 Tiger Lily
虎斑百合
像虎皮百合一樣接近紅色的橘色。

5 Azalea Pink
杜鵑粉
在西洋杜鵑花朵上可以見到的粉紅色。

6 Tulip Pink
鬱金香粉
據說鬱金瓣是皇冠、尖葉是長劍，球根是財富。

7 Pea Green（慣用色名）
豌豆綠
慣用的顏色名稱，表示像豌豆一樣的綠色。

8 Tulip White
鬱金香白
以白色鬱金香的花為概念的顏色。

9 Teddy Bear
泰迪熊棕
以熊的玩偶為概念的淺棕色。

No.	CMYK / RGB / HEX
1	C0 M7 Y70 K0 / R255 G234 B96 / #FFEA60
2	C0 M37 Y87 K5 / R240 G173 B36 / #F0AD24
3	C0 M60 Y83 K0 / R240 G131 B48 / #F08330
4	C0 M80 Y70 K0 / R234 G85 B65 / #EA5541
5	C0 M73 Y20 K0 / R235 G102 B139 / #EB668B
6	C0 M50 Y15 K0 / R241 G157 B174 / #F19DAE
7	C33 M0 Y75 K13 / R171 G197 B85 / #ABC555
8	C3 M5 Y17 K0 / R250 G243 B220 / #FAF3DC
9	C0 M35 Y60 K30 / R195 G145 B85 / #C39155

設計 Design

color 3
1 7 9

color 3
3 4 8

color 2
2 6

GOOD HOUSE

DELICIOUS KITCHEN

紋樣 Pattern

color 6
2 5 6 7 8 9

color 3
1 4 9

color 2
3 8

插畫 Illustration

color 7
1 2 3 4 6 7 8

雙色配色 Two-colors combination

Color — 2 9
Color — 4 6
Color — 1 3
— 3 4
— 7 1
— 6 9
5 1
2 3
4 8

三色配色 Three-colors combination

World — 5 6 7
World — 1 2 9
World — 4 3 8
2 4 3
5 6 1
9 6 8
8 4 6
1 5 9
7 3 8

| 045 |

巧克力色的街景

Chocolate colored Cityscape

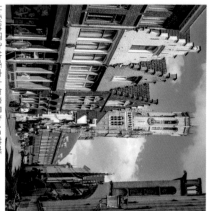

仍然維持著中世紀風貌的比利時城市布魯日。曾經是主要交通網絡的水道因泥沙淤積而阻塞，船隻無法航行導致逐漸衰退，也因此免於受到工業革命影響。美麗的城市風光被稱為「沒有天花板的美術館」，這座城市因許多傳統的巧克力店聞名。（比利時）

印象：像巧克力或焦糖一樣甜

配色方式：使用紅色和黃色相之間的各種色調

重點：紅色或橙色加入黑色會變成巧克力色

比利時國內的巧克力年產量為 17 萬噸。

❶ Milk Chocolate
牛奶巧克力
由可可塊和砂糖加入牛奶所製成。

❷ Dark Chocolate
黑巧克力
可可含量相當高。

❸ White Chocolate
白巧克力
不含可可塊，是由可可脂、砂糖和牛乳製成。

❹ Ganache
甘納許
法文：以巧克力和鮮奶油混合而成的奶油。

❺ Bran
麥麩
bran 指的是麥麩。富含膳食纖維。

❻ Mint Chocolate
薄荷巧克力
以添加薄荷香氣的巧克力為概念。

❼ Leghorn
力康雞白（慣用色名）
白色力康雞這種雞的羽毛顏色。

❽ Flesh
膚色（慣用色名）
表示皮膚顏色的慣用色名：非常淺的黃紅色。

❾ Semolina
粗粒小麥粉
用於義大利麵等的硬粒小麥所研磨而成的。

1　C10 M60 Y95 K35　R168 G94 B4　#A85E04

2　C45 M85 Y75 K40　R113 G44 B43　#712C2B

3　C0 M7 Y15 K0　R254 G242 B222　#FEF2DE

4　C17 M50 Y57 K20　R185 G126 B92　#B97E5C

5　C0 M47 Y57 K20　R210 G139 B93　#D28B5D

6　C23 M0 Y20 K5　R200 G225 B209　#C8E1D1

7　C0 M7 Y35 K0　R255 G239 B183　#FFEFB7

8　C0 M20 Y27 K5　R244 G210 B182　#F4D2B6

9　C0 M27 Y47 K5　R242 G195 B138　#F2C38A

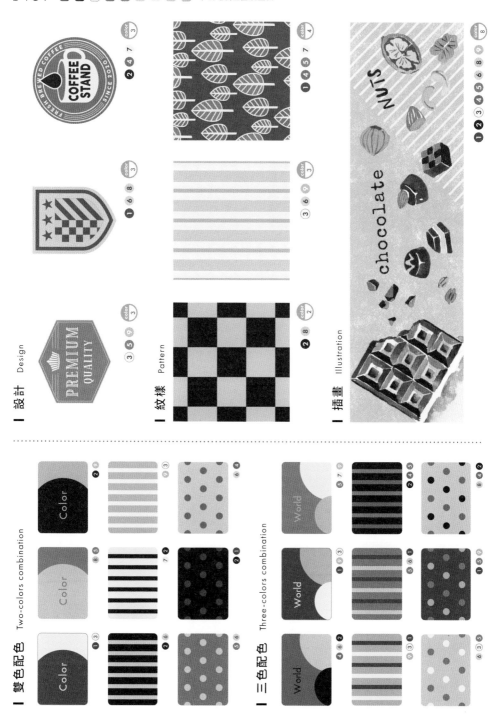

設計 Design

紋樣 Pattern

插畫 Illustration

雙色配色 Two-colors combination

三色配色 Three-colors combination

| 046 | 單色調的街景

Achromatic Cityscape

由單色調木造房屋組成的德國小鎮弗羅伊登貝格。整座村莊因1540年的火災、1666年的雷擊遭到兩次燒毀。據說只有一棟房屋在雷擊中逃過一劫。不過，再次重建之後，維持著17世紀時的風貌，人們在精心修復房屋的同時，一邊生活。（德國）

印象	冷靜、犀利、帥氣
配色方式	大幅突顯出明顯的明暗對比
重點	可以使用帶有一些顏色的準無彩色

❶ Steel Gray
鋼鐵灰（慣用色名）
steel 指的是鋼鐵。帶有藍色的灰色。

❷ Slate Gray
板岩灰（慣用色名）
板岩的顏色。可以切得很薄，經常用於屋瓦。

❸ Charcoal Gray
炭灰（慣用色名）
木炭的顏色。接近黑色的灰色，略帶紫色。

❹ Rabbit Gray
兔毛灰
看起來像兔毛一樣溫暖的灰色。

❺ Ash Gray
錫灰色（慣用色名）
ash 指的是灰。相當於日文中的灰色。

❻ Ancient Brown
古棕色
ancient 是指古代的。歷經歲月的棕色。

❼ Dove White
鴿白色
帶點灰的白色，就像鴿子的羽毛一樣。

❽ Dreamy Cloud
幻靈灰
略帶粉紅色的淺灰色。

❾ Silver Fountain
銀泉色
fountain 是噴泉、泉水。波光粼粼的泉水顏色。

1	C7 M3 Y0 K53 R144 G147 B151 #909397
2	C3 M5 Y0 K67 R118 G115 B118 #767376
3	C5 M15 Y0 K80 R85 G76 B81 #554C51
4	C23 M25 Y20 K13 R187 G176 B177 #BBB0B1
5	C7 M0 Y3 K45 R161 G167 B168 #A1A7A8
6	C50 M53 Y50 K33 R112 G94 B90 #705E5A
7	C10 M7 Y5 K3 R230 G231 B235 #E6E7EB
8	C15 M15 Y10 K0 R222 G216 B221 #DED8DD
9	C15 M10 Y7 K0 R223 G225 B231 #DFE1E7

白色牆壁與黑色木造房屋，彷彿時間靜止的空間。

設計　Design

color 2

③ ⑨

color 3

② ⑤ ⑧

color 4

① ④ ⑥ ⑦

紋樣　Pattern

color 2

① ⑨

color 3

② ④ ⑧

color 4

③ ⑤ ⑥ ⑦

插畫　Illustration

color 9

① ② ③ ④ ⑤ ⑥ ⑦ ⑧ ⑨

雙色配色　Two-colors combination

① ③

⑧ ⑤

② ⑨

⑥ ⑧

⑦ ①

③ ④

④ ⑥

② ⑦

⑥ ①

三色配色　Three-colors combination

⑨ ① ④

① ⑧ ③

④ ② ⑨

⑤ ⑥ ③

② ④ ⑤

③ ⑦ ⑤

① ③ ⑨

⑧ ② ⑥

聖誕市集

Christmas Market

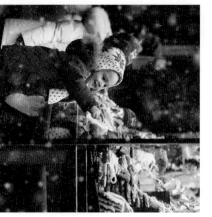

德國冬天的季節景色。在待降節（Advent）
即將到來的11月下旬，小鎮會開始出現聖
誕市集，一路持續到聖誕節當前。令人訝異的
是，在聖誕夜和聖誕節當天，幾乎見不到市
集的蹤影。在溫暖的房子裡與家人一起慶祝
是德式風格。（德國）

紐倫堡的聖誕市集世界聞名。

印象　華麗、對比、強烈

配色方式　以深藍色或白色和紅色或金色組合

重點　色相、色調都是對比色彩配置

❶ Rich Gold
富貴金
溫暖而豐足的深金色

❷ Ruby Red
寶石紅（慣用色名）
紅寶石。在日文中又稱
作紅玉。

❸ Garnet
石榴紅（慣用色名）
石榴石。半實石石榴石，也稱作
柘榴石。

❹ Wooden Toy
木製玩具
以質樸的木製玩具為概
念的顏色。

❺ Christkind
基督聖童
聖誕天使。原文直譯就
是那稣小孩。

❻ Holy Night
聖夜藍
神聖的夜晚，聖夜是指
12月24日日落之後。

❼ Shining Star
閃耀之星
以在漆黑的夜空中閃爍
的星星為概念的顏色。

❽ Silver Pearl
銀色珍珠
帶有銀色光澤的珍珠。
珍珠有多種顏色。

❾ Silent Night
平安夜藍
〈Silent Night〉就是聖誕歌
〈平安夜〉的英文歌名。

 9
C33 M15 Y0 K83
R54 G61 B73
#363D49

 8
C0 M0 Y0 K55
R148 G148 B149
#949495

 7
C0 M0 Y0 K35
R191 G192 B192
#BFC0C0

 6
C45 M27 Y0 K60
R79 G91 B118
#4F5B76

 5
C0 M0 Y0 K10
R239 G239 B239
#EFEFEF

 4
C7 M17 Y25 K5
R232 G211 B188
#E8D3BC

3
C10 M100 Y65 K50
R136 G0 B33
#880021

2
C20 M100 Y65 K0
R200 G16 B66
#C81042

1
C15 M33 Y100 K13
R204 G162 B0
#CCA200

設計 Design

1 9 · color 2

3 7 8 · color 3

2 4 6 · color 3

紋樣 Pattern

3 7 · color 2

1 4 9 · color 3

2 5 6 8 · color 4

插畫 Illustration

1 2 3 4 5 6 7 8 9 · color 9

雙色配色 Two-colors combination

1 3

6 5

2 9

6 8

7 1

3 4

4 6

2 5

4 1

三色配色 Three-colors combination

4 6 2

1 8 3

5 7 9

9 2 8

5 6 1

2 4 5

7 3 2

1 5 9

3 4 8

| 048 | 在大自然中露營

Amazing Camping site

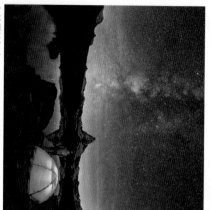

以銀河為背景，海拔4478公尺的馬特洪峰聳立於大自然中的色彩。馬特洪峰在德文中是「草地上的尖角」之意。山峰位於瑞士和義大利兩國之間的邊境，法文為「Mont Cervin」，義大利文為「Monte Cervino」（鹿角）。（瑞士）

印象　神祕、非日常、簡單
配色方式　使用不斷變化的天空
重點　以⑦這種有透明感的天空中出現的橘色作為強調

在希臘神話中，銀河就是女神赫拉的母乳。

❶ Midnight Black
午夜黑
帶有藍色的深黑色，像新月的午夜天空一樣。

❷ Prussian Blue（慣用色名）
普魯士藍
18世紀初在普魯士王國製作出來的顏料。

❸ Early Evening
傍晚紫
天黑不久，日落後夜晚剛開始的時段。

❹ Moonlight Blue
月光藍
在月亮的照耀下顯得更明亮的夜空顏色。

❺ Grayish Blue
灰藍色
帶灰的藍色。這個名稱涵蓋的範圍很廣。

❻ Starlight Blue
星光藍
像閃爍著藍白色光芒的星星一樣的藍色。

❼ Evening Pink
黃昏粉
日落時分，在地平線旁有透明感的粉紅色。

❽ Nail Pink
指甲粉
nail指的是指甲。像指甲一樣的粉紅色。

❾ Milky Way
銀河色
Milky Way是指銀河，源自希臘神話。

No.	CMYK	RGB	HEX
1	C100 M85 Y60 K45	R0 G38 B59	#00263B
2	C80 M50 Y0 K53	R18 G65 B114	#124172
3	C73 M65 Y40 K0	R92 G95 B123	#5C5F7B
4	C75 M53 Y30 K10	R72 G105 B137	#486989
5	C55 M40 Y20 K15	R117 G130 B157	#75829D
6	C35 M25 Y13 K10	R166 G172 B190	#A6ACBE
7	C10 M40 Y45 K0	R228 G170 B135	#E4AA87
8	C0 M23 Y23 K0	R250 G212 B192	#FAD4C0
9	C0 M13 Y10 K0	R252 G232 B225	#FCE8E1

設計 Design

color 2
3 7 7

color 3
2 4 8

color 5
1 5 6 7 9

紋樣 Pattern

color 3
3 5 8

color 3
1 6 9

color 5
2 4 7 8 9

插畫 Illustration

Amazing
Camping Site

color 5
1 2 6 7 8

雙色配色 Two-colors combination

Color
1 3

Color
4 4

Color
2 9

6 8

7 1

3 4

4 9

2 5

6 1

三色配色 Three-colors combination

World
4 6 1

World
1 3 8

World
5 7 9

9 3 8

5 6 1

2 4 5

6 8 2

1 5 9

8 4 6

| 049 |

冬天前

La désalpe

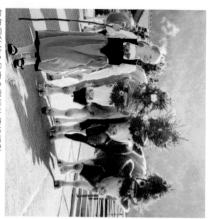

在高山（阿爾卑斯山）草地上度過夏天的牛群和羊群在變冷之前下山，回到山腳下村莊的那一天，也就是法文中稱作「Désalpe」的季節。牛群頭上戴著屬於花飾，一同下山的牧草和牧夫也會穿著鮮豔的民族服裝。在隊伍最後頭的是載著生活用品的馬車。（瑞士）

重點
一種叫做煙燻調和的配色手法

配色方式
調暗橙色和黃綠色、調亮藍色和紅紫色

印象
初秋、西式、知性

每年深秋的9月底會舉行的傳統活動。

1 Sheep White
綿羊白
像羊毛一樣的白色。剃下來的毛叫做 wool。

C3 M13 Y15 K0
R247 G229 B216
#F7E5D8

2 Cow Brown
棕牛色
cow是指母牛、乳牛，像牛毛一樣的棕色。

C15 M27 Y45 K0
R222 G192 B145
#DEC091

3 Homemade Bread
自製手工麵包
以在家自製的手工麵包為概念的顏色。

C35 M50 Y65 K0
R180 G137 B94
#B4895E

4 Dew
朝露藍
dew 指的是朝露。清澈的藍色。

C23 M13 Y10 K0
R205 G213 B221
#CDD5DD

5 Hydrangea
繡球花藍
像繡球花一樣、帶紫的藍色。

C50 M33 Y17 K0
R141 G158 B185
#8D9EB9

6 Grass Green
草綠（慣用色名）
草葉般鮮淡的黃綠色。自古以來就有的色名。

C30 M0 Y70 K47
R125 G143 B66
#7D8F42

7 Cyclamen Pink
仙客來粉（慣用色名）
仙客來花的粉紅色。原產於地中海沿岸。

C0 M40 Y5 K0
R244 G180 B201
#F4B4C9

8 Cosmos
波斯菊紫
像波斯菊花朵一樣的深紅紫色。

C20 M70 Y20 K0
R203 G104 B142
#CB668E

9 Hot Chocolate
熱巧克力
在16世紀從美洲傳到歐洲。

C25 M50 Y40 K45
R133 G94 B90
#855E5A

設計 Design

THE GARDEN

color 2
2 8

color 4
1 4 6 9

紋樣 Pattern

color 2
3 4

color 3
1 5 9

color 5
1 2 6 7 8

插畫 Illustration

color 8
1 2 3 4 5 6 7 8

雙色配色 Two-colors combination

Color 1 3
Color 4 7
Color 7 9

2 8
3 4
6 9

1 6
2 5
4 6

三色配色 Three-colors combination

World 4 6 8
World 1 2 3
World 5 7 1

9 3 8
5 4 1
2 6 5

7 3 1
1 5 9
8 4 1

Column 色彩與文化之間的連結

說到蘋果，一定是紅色嗎？

在日本文化中成長的人們提到蘋果的時候，腦海第一個會浮現的是「紅色」。蔬果店陳列的蘋果絕大多數是紅色的品種，在教幼兒認識顏色的繪本中，蘋果總是會出現在紅色的那一頁。

筆者前往英國的時候，在街角的書店隨手拿起一本繪本翻閱，發現蘋果被分類在「綠色」的那一頁。理所當然地，在

蘋果在日本的標準色是紅色，但在英文中，是綠色的。

英語圈中，「蘋果綠（Apple Green）」屬於慣用的顏色名稱，「說到蘋果就是紅色」卻沒有一種叫做「蘋果紅」的顏色。「說到蘋果就是紅色」並不是世界通用的常識。

顏色名稱清楚地反映了一個國家或地區的文化、歷史和習俗。而這本書主要介紹一些自古以來在歐洲使用的慣用色名，價用色名指的是像檸檬黃、玫瑰粉等，許多人在日常生活中經常使用，並能共享概念的顏色。

用黃色粉筆畫太陽的小孩。

黃色象徵太陽，桃不是
「花的顏色」而是「果肉的顏色」

不同的文化會影響「顏色的象徵意義」。小時候，你畫的太陽是什麼顏色的呢？在日本，大多以「紅色」象徵太陽，日本國旗「日之丸」正中間的紅色圓形就是太陽的象徵。

然而，實際上太陽的全球標準象徵色是「黃色」，幾個國家的兒童畫出來的太陽，都以黃色或鮮明的橘色居多。

提到顏色名稱，像是桃子、日本的「桃色」指的是像桃花一樣的粉紅色，而英文的「桃（peach）」指的是像桃子果肉一樣淡淡的橙粉色。日本傳統的顏色名稱通常源自花卉和植物，但歐洲的一些傳統色名則源自動物、礦物或食物，種類繁多。

尤其是法國的傳統顏色名稱，包含覆盆莓紅或巧克力色（P.30〈巴黎紀念品〉）、波爾多淺紫紅或橙黃（P.38〈為葡萄酒打造的葡萄園〉）等，多來自於水果、點心和酒。法國是世界上第一個認為「料理＝文化」的國家，法國料理更是被列為世界三大菜系[※]之首。讓人再一次感受到色彩和文化有著千絲萬縷的聯繫。

※世界三大菜系：法國料理、土耳其料理、中華料理。

充滿異國情調的東歐

——烏克蘭、俄羅斯、波蘭——

Ukraine, Russia, Poland

出生於俄羅斯的藝術總監謝爾蓋‧達基列夫所創立的傳奇芭蕾舞團「俄羅斯芭蕾舞團」於1909年在巴黎首次亮相，震撼全場。其與當時活躍於巴黎的畢卡索和香奈兒攜手合作，將芭蕾舞劇提升至綜合藝術的領域。充滿異國情調而創新的服裝也吸引了人們的目光。

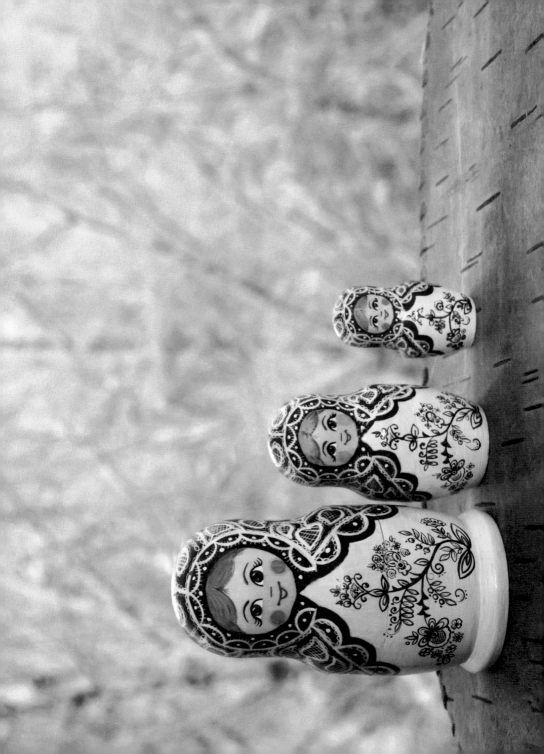

愛的隧道

Tunnel of Love

在社群媒體上成為熱門話題而聞名全世界的
「愛的隧道（The Tunnel of Love）」，仍是正
常運行的鐵軌路線，一天會有幾趟運送物材
的列車通行。（傳說戀人手牽手走過隧道就會
永浴愛河。也被稱作「愛情隧道」，「綠色
隧道」。（烏克蘭）

因火車運行而自然形成的樹林隧道。

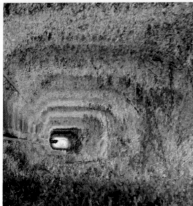

印象	自然、光明的未來、清爽
配色方式	以黃綠色為主，組合類似色相的色彩
重點	藉由明暗差異呈現出立體感

1 Lucky Charm Green
幸運符綠
lucky charm是指幸運符。

2 Four-leaf Clover
幸運草綠
據說找到四葉酢漿草就
會運得好運。

3 Billiard Green
撞球台綠（慣用色名）
撞球台上的絨布顏色。

4 Jasper Green
碧玉綠（慣用色名）
由礦物衍生出的顏色名
稱。日文稱作碧玉。

5 Cedar Green
雪松綠
Cedar指的是西洋杉。
暗淡的綠色。

6 Peacock Green
孔雀綠
像孔雀羽毛一樣鮮豔的
藍綠色。

7 Lavender Cream
薰衣草乳霜
以添加薰衣草精油的保
濕乳霜為概念。

8 Lavender Lotion
薰衣草化妝水
以添加薰衣草精油的化
妝水為概念。

9 Angel Pink
天使粉
以天使羽翼為概念的淡
粉紅色。

1	C70 M23 Y100 K0 R86 G151 B53 #569735
2	C45 M7 Y97 K0 R158 G192 B35 #9EC023
3	C85 M0 Y55 K60 R0 G92 B76 #005C4C
4	C80 M27 Y67 K10 R25 G133 B101 #198565
5	C53 M7 Y65 K0 R132 G188 B117 #84BC75
6	C85 M0 Y50 K0 R0 G168 B150 #00A896
7	C15 M30 Y10 K0 R220 G189 B204 #DCBDCC
8	C20 M20 Y20 K0 R211 G203 B197 #D3CBC5
9	C3 M7 Y13 K0 R249 G240 B226 #F9F0E2

充滿異國情調的東歐

設計 Design

Reef
——Organic——
color 2
2 4

Deluxe
SINCE 1975 TEA
color 4
3 5 6 9

Strawberry
natural
color 4
1 7 8 9

紋樣 Pattern

color 3
2 7 9

color 3
1 6 8

color 6
2 3 4 5 8 9

插畫 Illustration

color 9
1 2 3 4 5 6 7 8 9

雙色配色 Two-colors combination

Color
1 3

Color
4 6

Color
2 8

3 6

9 5

3 5

4 8

1 5

6 2

三色配色 Three-colors combination

World
4 6 2

World
1 8 3

World
5 7 9

7 6 3

9 1

2 4 3

4 6 2

2 3 1

1 5 9

8 4 6

俄羅斯娃娃

Matryoshka Dolls

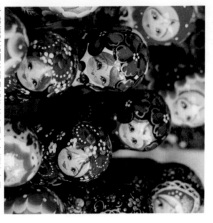

1900 年於巴黎世界博覽會得獎後，俄羅斯娃娃傳播到世界各地。有一派說法認為俄羅斯娃娃是源自日本。19 世紀末，一名俄羅斯修道士將神奈川縣箱根町的特產「七福神人偶」帶回圖作為紀念品，就此成為了俄羅斯娃娃的原型。（俄羅斯）

		印象	東歐、豪華、深度
		配色方式	使用深紅色或接近金色的黃色
		重點	增加黑色面積就會很有東歐風格

在莫斯科郊區的玩具博物館有展出七福神人偶。

① Cherry Red

櫻桃紅（慣用色名）

慣用顏色名稱，用來表示像櫻桃一樣的紅色。

② Butterscotch

奶油糖桃

紫，以黃泛樓息於俄羅斯的紫貂為概念的顏色。

以奶油糖和奶油製成的一種糖果。

③ Sable

紫貂黑

以黃泛樓息於俄羅斯的紫貂為概念的顏色。

④ Starry Night Blue

星夜藍

starry night 指的是星空之夜。

⑤ Exotic Purple

異國風情紫

exotic 指的是充滿異國情調或氛圍。

⑥ Vermilion

朱紅（慣用色名）

鮮豔的朱紅色。這種顏料的主成分為硫化汞。

⑦ Enamel Blue

琺瑯藍

具有光澤和透明感，帶有深綠色的藍色。

⑧ White Peach

白桃粉

帶亮黃色的粉紅色。peach tan 是糅製過的生皮。

⑨ Golden Tan

金棕黃

tan 是糅製過的生皮，比單寧棕更接近黃色。

1	C0 M90 Y60 K10 R217 G50 B69 #D93245
2	C13 M40 Y63 K0 R223 G167 B101 #DFA765
3	C80 M75 Y30 K30 R58 G59 B102 #3A3B66
4	C80 M75 Y30 K30 R58 G59 B102 #3A3B66
5	C63 M85 Y50 K7 R116 G62 B93 #743E5D
6	C0 M75 Y75 K0 R235 G97 B59 #EB613B
7	C90 M53 Y40 K0 R0 G105 B132 #006984
8	C5 M17 Y15 K0 R242 G220 B211 #F2DCD3
9	C0 M45 Y80 K17 R217 G144 B51 #D99033

充滿異國情調的東歐

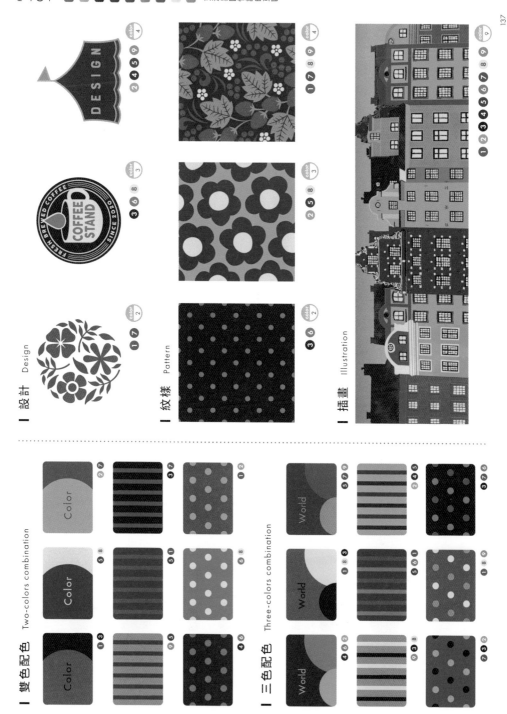

設計 Design

紋樣 Pattern

插畫 Illustration

雙色配色 Two-colors combination

三色配色 Three-colors combination

|052| 夜晚的大教堂
St. Basil's Cathedral at Night

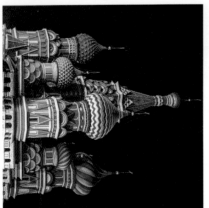

建於俄羅斯首都莫斯科紅場的聖瓦西里主教座堂。9個圓頂的大小、高度和設計各有不同。花費1555至1561年的歲月建造而成，但是在完成時並未上色，是在17至19世紀間才上色成現今的模樣。現在以色彩繽紛的大教堂而聞名。（俄羅斯）

印象 深度、豐富、宏偉

配色方式 以帶有黃色的深色系作為主色調

重點 視覺印象太過沉重時，就用⑨來緩和

※教堂內部也裝飾著精美的聖像和圖畫。

① Night Sky
夜空黑
容納各種顏色，像城市的夜空一樣的黑色。

② Cinnamon Stick
肉桂棒色
像肉桂棒一樣，帶有深紅色的棕色。

③ Raw Umber
生赭色（慣用色名）
像義大利錫耶那里亞的土壤製成的顏料。

④ Juniper
杜松綠
廣泛分布於半球寒冷地區的高帶針葉樹。

⑤ Burnt Umber
焦赭色（慣用色名）
用與生赭色相同的土壤烘烤而製成的顏料。

⑥ Harvest Gold
稻穗金
像收穫季節的農作物一樣的深金色。

⑦ Coffee Liqueur
咖啡香甜酒
像卡魯瓦®一樣，以咖啡作為原料的香甜酒。

⑧ Black Forest
黑森林
以無盡的針葉樹森林為概念的顏色。

⑨ Oyster Gray
牡蠣灰
像牡蠣肉的溫暖灰色。

※以蘭姆酒為基底，加入咖啡原豆的調味香甜酒。

No.	CMYK	RGB / HEX
1	C90 M70 Y60 K60	R5 G39 B49 / #052731
2	C27 M70 Y100 K5	R188 G98 B25 / #BC6219
3	C0 M30 Y75 K45	R166 G128 B46 / #A27D2E
4	C77 M50 Y85 K0	R74 G114 B73 / #4A7249
5	C25 M40 Y80 K10	R189 G149 B64 / #BD9540
6	C0 M30 Y50 K65	R122 G94 B61 / #7A5E3D
7	C63 M70 Y85 K45	R79 G58 B37 / #4F3A25
8	C83 M50 Y90 K53	R22 G65 B35 / #164123
9	C25 M25 Y43 K0	R202 G188 B151 / #CABC97

設計 Design

紋樣 Pattern

插畫 Illustration

雙色配色 Two-colors combination

三色配色 Three-colors combination

華沙的紅與綠
Red and Green in Warsaw

華沙老城大部分區域都在第二次世界大戰中碎成了瓦礫。戰後的重建非常忠於原貌，根據畫家的風景畫或素描，將一磚一瓦欣回原處。市民投入復原的熱忱獲得認同，於1980年被登錄為世界遺產。（波蘭）

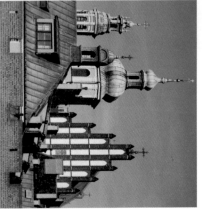

印象　歷史性、傳統、動態感
配色方式　結合傳統紅色和青銅線
重點　用暗淡的淺綠色搭配近棕色的暗紅色

令人讚嘆的重建口號是「直到所有裂痕合而為一」。

① Henna
指甲花紅棕色（慣用色名）
從分佈於埃及和中東的一種草本中萃取的染料。

② Smoke Pine
煙燻松綠
pine指的是松樹，像是煙燻過的松葉顏色。

③ Green Eyes
綠色的眼睛
綠色的眼睛極為罕見。大多在冰島出現。

④ Copper Rust
銅鏽綠
指的是銅綠。銅氧化後形成的鐵鏽。

⑤ Jaffa Orange
雅法橙
像巴勒斯坦的大顆甜橙一樣的顏色。

⑥ Rooibos Tea
南非國寶茶
來自南非，富含多酚的一種茶。

⑦ Bison
野牛棕
就像野牛的毛髮顏色。

⑧ Chamois
山羚棕（慣用色名）
山羚棲息於歐洲山區的羚羊的同類。

⑨ Vintage Khaki
復古卡其色
vintage是指有價值的老物。原指陳年葡萄酒。

1	C0 M70 Y85 K45 R159 G70 B18 #9F4612
2	C65 M47 Y60 K3 R107 G123 B106 #6B7B6A
3	C50 M10 Y45 K0 R139 G189 B156 #8BBD9C
4	C63 M35 Y67 K0 R111 G143 B103 #6F8F67
5	C10 M57 Y73 K0 R225 G135 B72 #E18748
6	C40 M80 Y70 K15 R152 G70 B65 #984641
7	C57 M70 Y67 K15 R120 G83 B75 #78534B
8	C0 M30 Y55 K15 R224 G175 B111 #E0AF6F
9	C50 M43 Y63 K0 R146 G140 B104 #928C68

充滿異國情調的東歐

設計 Design

URBAN
PARK
HOTEL

color 2
2 7

KING CROWN
Royal

color 3
1 8 9

color 3
3 4 5

color 4
3 4 5 6

color 6
1 2 3 5 6 8

Krakowskie
PRZEDMIEŚ
SZEWC - KRAWIEC
MUZEUM

紋樣 Pattern

color 2
1 9

color 3
2 7 8

插畫 Illustration

雙色配色 Two-colors combination

Color
1 3

Color
8 7

Color
2 5

6 8

7 5

9 3

4 6

2 5

1 8

三色配色 Three-colors combination

World
4 6 3

World
1 3 0

World
5 9 7

9 3 1

5 6 1

2 3 5

7 3 9

1 5 9

3 4 6

| 054 |
憲法紀念日
Constitution Memorial Day

波蘭的憲法紀念日（五三憲法日）為5月3日。波蘭憲法頒布於1791年5月3日，是世上第二部成文憲法，創在1792年敗給俄羅斯帝國而遭廢。從1918年作為國家恢復獨立後的第二年起，就成了國定假日。人們也會身穿民族服裝舉行慶典。《波蘭》

波蘭的民族服裝因地區不同而有極大差異。

印象　　華麗、令人喜愛、西式
配色方式　仔細挑選並融合民族服裝的顏色
重點　　以藍色為基礎的鮮豔顏色為主

❶ Hot Lips
火熱迷戀粉
充滿強烈的熱情意象，帶深紫色的粉紅色。

❷ Pretty Pink
俏麗粉
有少女感的明亮粉紅。

❸ Caviar
魚子醬黑
鹽漬鱘魚卵，世界三大珍味之一。

1　C25 M93 Y15 K0
R192 G40 B124
#C0287C

2　C7 M57 Y7 K0
R228 G138 B175
#E48AAF

3　C73 M63 Y50 K50
R54 G58 B69
#363A45

❹ Star Sapphire
星彩藍寶石
具有3條交叉的星線，像星星般閃耀的藍石。

❺ Peacock Blue
孔雀藍（慣用色名）
能在孔雀羽毛上看見的藍色。和孔雀綠不同。

❻ Mint Leaf
薄荷葉綠
讓人聯想到薄荷清香氣的明亮藍綠色。

4　C67 M63 Y10 K0
R105 G100 B161
#6964A1

5　C100 M0 Y40 K5
R0 G154 B163
#009AA3

6　C60 M0 Y63 K0
R105 G189 B125
#69BD7D

❼ Honeydew Melon
香瓜綠
沒有絢紋的哈密瓜，白色果皮、淡綠色果肉。

❽ Cotton White
棉白色
像漂白過的棉花一樣的天然白色。

❾ Paradise Pink
天堂粉
蹦蹦跳跳到充滿歡樂和活力的粉紅色。

7　C23 M0 Y30 K0
R207 G230 B195
#CFE6C3

8　C0 M83 Y0 K13
R213 G66 B136
#D54288

9　C5 M4 Y3 K0
R245 G245 B246
#F5F5F6

充滿異國情調的東歐

Column 古代人發現的顏色

加勒比海盜將「紅色」視為更貴重的戰利品，

16世紀後半葉，比起金銀財寶，

這張著名肖像描繪的是科西莫‧德‧麥地奇（1389-1464），他是一位才華橫溢的銀行家，為麥地奇家族統治佛羅倫斯奠定了基礎。麥地奇家族以支持眾多藝術家（如李奧納多‧達文西‧波提且利‧米開朗基羅等）以及為文藝復興文化的發展做出不少貢獻而聞名。

這張畫值得注意的是紅色的服裝。在19世紀發明合成染料之前的歐洲，能染出鮮紅色的染料數量非常有限，因此鮮紅色服裝是炫耀權力和財富的一種表現。

歐洲以1492年哥倫布發現新大陸為開端，展開了大航海時代。1519年，西班牙的征服者在墨西哥發現了一種令人眼睛為之一亮的紅色染料。源自一種寄生在圓扇仙人掌上的胭脂蟲，它比歐洲可以取得的任何一種紅色染料更深、更鮮豔。一直到18世紀歐洲為止，胭脂蟲都遭到西班牙壟斷，為國家帶來了巨大的利益和繁榮。（在P.114〈蘇格蘭格紋〉中，由這種染料染成的紅色稱作胭脂紅，而染料的原料色則稱胭脂蟲紅。）當時在加勒比海，盯上西班牙船隻的海賊接連不斷。在16世紀末，胭脂蟲萃取液送至是比黃金更有價值的戰利品。

深受畫家喜愛的藍色顏料

中世紀之前的畫家都是使用天然顏料進行繪畫的。當時譽為最美的天然藍色顏料是被稱作「超越大海的藍色」的群青藍。照片裡是群青藍的原料——青金石，可以在阿富汗開採到品質優良的青金石。（P.84〈可愛的包裝〉）

現在大多數的顏料都是18世紀以後開始生產的合成顏料。在德國（當時的普魯士王國）柏林，意外地製造出一種具有強大著色力的合成藍色顏料，並在1710年命名為普魯士藍。在日本也稱作柏林藍，被用於裝飾北齋的浮世繪中。（P.126〈在大自然中露營〉）

人類使用的第一種紅色顏料

著色材料可以分為用於染色線和布的「染料」，以及用於繪畫或油漆的「顏料」。如前所述，鮮豔的紅色染料在歷史上非常有價值，但在另一方面，紅色顏料卻可以很容易地從紅土取得，是一種被稱作土紅色的顏色。

下方的照片是西班牙阿爾塔米拉洞穴的壁畫，牆上的動物就是用紅土製成的土紅色顏料描繪的。迄今為止發現最古老的壁畫推測可追溯至舊石器時代（35萬年前），當時，土紅色顏料已經被用來作為繪畫顏料或裝飾身體的材料。

大自然的療癒與流行尖端

夏威夷、北美

——美國、加拿大——

United States of America, Canada

說到夏威夷州歐胡島檀香山市內的海濱度假勝地，那就是威基基（Waikiki）了。

威基基在夏威夷語中是「泉水（wai）」湧（kiki）」的意思。本章將聚焦於廣闊北美洲的各個景點。體驗夏威夷的療癒後，前往東海岸的紐約！接著再遊覽美國各地，最後以加拿大的自然美景作結。

夏威夷的日落

Sunset in Hawaii

| 055 |

位於歐胡島北部的北岸，有個可以眺望夕陽美景而得名的「日落海灘」，夏天的海浪很平靜，但到了冬季，大浪會從北方湧出，也因此成為衝浪者的聖地。這裡作為舉辦衝浪世界盃的地點而聞名。（夏威夷）

印象　清爽、和諧、浪喪

配色方式　①～③是高空，④～⑥是海邊

重點　以①～⑥為底色，⑦⑧⑨為強調色

天空是藍色→藍紫→紅紫→粉紅→橘色的漸層色。

❶ Surf Blue 衝浪藍
以北岸的海浪為概念的顏色。
C40 M17 Y0 K0
R162 G192 B229
#A2C0E5

❷ nalu（夏威夷語）那魯
表示海浪的詞「he'e nalu」則代表乘風、衝浪。
C33 M27 Y0 K0
R181 G182 B219
#B5B6DB

❸ Amethyst 紫水晶（慣用色名）
用來製成珠寶的石頭。
C45 M65 Y0 K0
R155 G104 B169
#9B68A9

❹ hanohano（夏威夷語）哈諾哈諾
意思是宏偉、壯大、崇高、高貴。
C30 M53 Y13 K0
R187 G136 B171
#BB88AB

❺ alaula（夏威夷語）阿拉烏拉
黃昏或黎明前，光線昏暗的美麗天空。
C13 M47 Y17 K0
R220 G157 B174
#DC9DAE

❻ mohara（夏威夷語）莫哈拉
代表花朵綻放、用花的意思。
C0 M20 Y23 K0
R251 G217 B194
#FBD9C2

❼ 'āina（夏威夷語）艾伊納
大地、土地。夏威夷州首都是胡島檀香山。
C3 M20 Y30 K65
R121 G104 B87
#796857

❽ Hawai'i（夏威夷語）夏威夷
夏威夷群島、夏威夷人。島的代表色是紅色。
C0 M67 Y35 K0
R232 G116 B126
#E8747E

❾ Aurora 極光橙（慣用色名）
aurora 原本是指羅馬神話裡的「曙光女神」。
C3 M53 Y50 K0
R241 G148 B115
#F19473

※那魯的顏色說明和艾伊納，夏威夷的原文色名中使用的記號（ʻ：okina，ˉ：kahakō）是夏威夷語的符號。

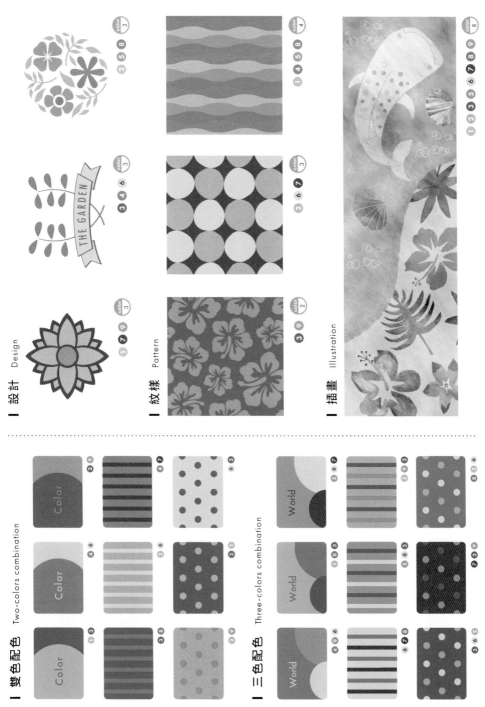

夏威夷襯衫

Hawaiian Shirts

| 056 |

夏威夷襯衫始於19世紀末～20世紀初。日本移民在甘蔗田裡工作時，喜歡穿一種名為「PALAKA」的開領襯衫當作工作服。從日本帶來的和服也被修改成夏威夷襯衫的始祖。經過長年歲月後，成為夏威夷襯衫的和服也被修改成PALAKA風格。現在已經被視為男性的正式服裝。（夏威夷）

■ 印象　大自然、海與大地、天然

■ 配色方式　以復古夏威夷為概念

■ 重點　以中間色的收斂色或深色做搭配

1 honu（夏威夷語）
綠蠵龜。對於夏威夷人來說是很神聖的生物。

2 kulu aumoe（夏威夷語）
庫魯亞莫伊。用來表示深夜、午夜。

3 'ula（夏威夷語）
烏拉。有紅色、神聖、血統、精神等含義。

4 Cane Sugar
蔗糖色。濃縮甘蔗汁製成的糖。

5 Mahalo（夏威夷語）
馬哈羅。謝謝。Mahalo nui, 意為多重模同的詞語。
Thank you very much.

6 aloalo（夏威夷語）
阿羅阿羅。扶桑花。夏威夷有許多重模同音節的詞語。

7 Indigo
靛藍（慣用色名）。用藍色染成的靛藍色，也是傳統的「日本藍」。

8 Aloha（夏威夷語）
阿羅哈。你好、再見等問候語。夏威夷之心、愛。

9 Jay Blue
松鴉藍（慣用色名）。像松鴉的羽毛一樣的藍色。主要棲息於北美。

有各種材質，如絲綢、縲縈、棉和聚酯纖維等。

1	C50 M23 Y53 K0 R143 G170 B133 #8FAA85
2	C20 M20 Y35 K95 R36 G27 B17 #241B11
3	C25 M87 Y77 K5 R188 G63 B56 #BC3F38
4	C35 M27 Y63 K0 R181 G175 B110 #B5AF6E
5	C15 M35 Y85 K7 R212 G166 B50 #D4A632
6	C0 M73 Y87 K20 R204 G87 B31 #CC571F
7	C80 M40 Y0 K55 R0 G72 B118 #004876
8	C0 M3 Y7 K10 R239 G234 B226 #EFEAE2
9	C70 M35 Y0 K20 R65 G122 B177 #417AB1

設計 Design

紋樣 Pattern

插畫 Illustration

雙色配色 Two-colors combination

三色配色 Three-colors combination

057 | 神聖的舞蹈

Hula

在沒有文字的古代夏威夷，神聖的舞蹈「草裙舞」，是向神傳達思念的方法。它也用來歌頌海神的魚或山上盛開的花朵等自然之美。舞者在跳草裙舞時所戴的花環，會因為每個島的象徵顏色和花朵不同而有差異，像茂宜島的島花就是粉紅小玫瑰。（夏威夷）

■ 印象　　　光與影、光芒、立體感
■ 配色方式　用色彩配置增加明暗差異
■ 重點　　　依色相整合在相似的範圍內

火山女神佩蕾的妹妹就是草裙舞神拉卡。

① Moonstone
月光石白

像月光般乳白色的天然石材。又稱月長石。

1
C4 M3 Y17 K0
R248 G246 B222
#F8F6DE

2 kealakekua（夏威夷語）

基亞拉凱庫亞

在夏威夷島上的海灣名稱，意思是眾神之路。

2
C3 M17 Y37 K0
R248 G219 B170
#F7DBAA

3 mino'aka（夏威夷語）

米諾亞卡

代表微笑、笑容。'aka有「笑」的意思。

3
C3 M37 Y35 K0
R241 G181 B156
#F1B59C

④ Ola（夏威夷語）

歐拉

具有生命、健康、療癒、活著等意義的詞彙。

4
C23 M60 Y60 K0
R201 G124 B95
#C97C5F

5 mea hula（夏威夷語）

美亞呼啦

這個詞的意思是「跳舞的人」。

5
C27 M67 Y63 K30
R153 G84 B67
#995443

6 mana'olana（夏威夷語）

瑪那歐拉那

這個詞具有希望、憧憬和期待的意義。

6
C0 M67 Y75 K10
R222 G108 B58
#DE6C3A

7 mahina（夏威夷語）

瑪希娜

月亮的意思。星星則叫做hoku。

7
C17 M37 Y37 K0
R216 G173 B152
#D8AD98

8 ao（夏威夷語）

阿歐

指的是日光、黎明。也可以用來表示畫。

8
C35 M73 Y45 K23
R150 G77 B91
#964D5B

9 pō（夏威夷語）

波

指黑夜、黑暗、昏暗。pawa是黎明前的黑暗。

9
C55 M90 Y77 K70
R60 G6 B14
#3C060E

設計 Design

紋樣 Pattern

插畫 Illustration

雙色配色 Two-colors combination

三色配色 Three-colors combination

| 058 |

彩虹樹
Rainbow Trees

從澳洲引進夏威夷的一種桉樹，用來作為生產蔗糖時的木材燃料。樹皮脫落後，會出現紅色、橙色、黃綠色和紫色等鮮豔色彩的樹皮層。在數百種桉樹中，這種彩虹樹是唯一在北半球自然生長的樹。（夏威夷）

印象　溫暖、天然、五彩繽紛

配色方式　自然的色調與柔和的多彩配色

重點　以柔和的色調統一

生長速度很快，7年就可以生長到約75公尺的高度。

1 O'ahu（夏威夷語）
歐胡
夏威夷群島中繼夏威夷島、茂宜島後的大島。

2 Kaua'i（夏威夷語）
考艾
夏威夷群島中第4大的島嶼。

3 'ōlinolino（夏威夷語）
歐里諾里諾
'ōlino的疊字，閃耀、閃爍、發光的意思。

4 Kilakila（夏威夷語）
基拉基拉
是雄偉、莊嚴、高聳的意思。

5 alohaloha（夏威夷語）
阿羅哈羅哈
aloha的疊字，用來表達愛意、擁抱和感激之情。

6 'olu'olu（夏威夷語）
歐魯歐魯
'olu的疊字，表示愉快、自在、舒服。

7 la'au（夏威夷語）
拉烏
有樹木、植物、森林、樹幹等意義的詞。

8 ānuenue（夏威夷語）
阿奴耶努耶
彩虹。在夏威夷是紅、橙、黃、綠、藍、紫。

9 minamina（夏威夷語）
米那米那
有尊重、注重、讚賞的意思。

1	C13 M15 Y43 K0	R228 G214 B158 #E4D69E
2	C30 M30 Y33 K10	R178 G166 B155 #B2A69B
3	C17 M0 Y63 K5	R217 G224 B117 #D9E075
4	C45 M43 Y70 K0	R158 G142 B91 #9E8E5B
5	C15 M53 Y50 K0	R216 G142 B116 #D88E74
6	C30 M10 Y75 K0	R194 G204 B89 #C2CC59
7	C25 M0 Y63 K35	R153 G169 B109 #99A96D
8	C23 M25 Y25 K0	R205 G191 B184 #CDBFB8
9	C30 M13 Y40 K40	R135 G145 B118 #879176

大自然的療癒與流行尖端‧夏威夷、北美

I 設計 Design

color 2
③ ⑨

color 3
② ⑤ ⑧

color 3
① ⑥ ⑦

I 紋樣 Pattern

color 2
① ⑧

color 3
② ⑤ ⑥

color 4
④ ⑦ ⑨
③ ④ ⑦ ⑨

I 插畫 Illustration

color 6
① ③ ④ ⑤ ⑦ ⑧

I 雙色配色 Two-colors combination

Color
④ ⑤
③ ②
⑧ ⑨

⑥ ①
① ⑦
③ ⑤

④ ③
④ ④
① ⑨

I 三色配色 Three-colors combination

World
④ ⑥ ②
① ⑦ ④
⑨ ⑤ ③

⑨ ③
⑦ ⑤ ①
① ④ ⑤

③ ④ ⑨
⑨ ⑤ ①
⑩ ④ ③

| 059 |

自由女神

Statue of Liberty

法國為紀念美國獨立100週年而贈送給美國的自由女神像。官方名稱是「自由照耀世界（Liberty Enlightening the World）」。在法國（Liberty Enlightening the World）」。在法國製造，分成300個零件運送到美國，近於1886年組裝完成。包含底座在內，高度為93公尺。（紐約）

印象　時尚、酷炫、都會

配色方式　以①②為主，結合濃淡不同的藍與灰

重點　用④呈現俐落感，再用③營造隨興感

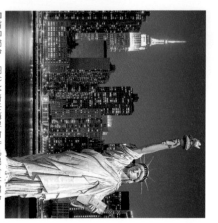

① **Misty Blue**
迷霧藍
像迷霧一樣，帶灰色的藍色。

② **Hudson River**
哈德遜河藍
一條流經紐約州並流入大西洋的河流。

③ **Skyline**
天際線藍
skyline是建築物或山脈劃分天空的輪廓線。

④ **Delft Blue**（慣用色名）
台夫特藍
在荷蘭台夫特專用傳統手工製作的陶瓷的藍色。

⑤ **Sophisticated Blue**
精緻藍
充滿現代感而形象俐落的深藍色。

⑥ **Wedgwood Blue**（慣用色名）
瑋緻活藍
源自英國陶瓷品牌瑋緻活的顏色。

⑦ **Nightmare**
夢魘灰
惡夢。睡覺時夢見令人不愉快的夢。

⑧ **Manhattan Gray**
曼哈頓灰
以曼哈頓島的摩天大樓群為概念的灰色。

⑨ **Daydream**
白日夢灰
清醒時不切實際的經歷或妄想。

最初是銅色，因位於海岸導致氧化成現在的顏色。

1	C40 M10 Y23 K0 R164 G201 B198 #A4C9C6
2	C27 M3 Y15 K0 R196 G225 B221 #C4E1DD
3	C10 M0 Y6 K0 R235 G246 B243 #EBF6F3
4	C95 M83 Y0 K20 R20 G50 B132 #143284
5	C85 M63 Y13 K0 R45 G93 B157 #2D5D9D
6	C57 M30 Y5 K25 R97 G131 B171 #6183AB
7	C75 M63 Y60 K10 R81 G91 B93 #515B5D
8	C60 M50 Y50 K3 R120 G121 B118 #787976
9	C30 M27 Y27 K13 R174 G167 B163 #AEA7A3

大自然的療癒與流行尖端・夏威夷、北美

設計 Design

color 3 / 2 4 9

color 3 / 1 5 8

color 2 / 3 7

紋樣 Pattern

color 3 / 1 6 7

color 3 / 2 4 8

color 2 / 3 9

插畫 Illustration

color 9 / 1 2 3 4 5 6 7 8 9

雙色配色 Two-colors combination

Color — 2 9
— 3 4
— 6 2

Color — 4 1
— 7 1
— 2 8

Color — 1 3
— 6 3
— 4

三色配色 Three-colors combination

World — 5 8 9
— 2 4 6
— 9 3 5

World — 1 7 3
— 5 6 1
— 4 7

World — 4 6 2
— 9 3 8
— 7 3 2

| 060 |
時代廣場

Times Square

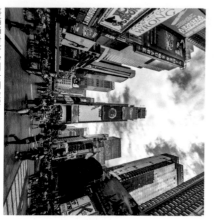

位於曼哈頓中城區的兩區十字路口，四周都是巨大的電子看板。紐約時報（New York Times）總部於1904年搬遷至此，所以被稱為「時代廣場」。在跨年的歡活動中，迎來新年的那一瞬間會灑下許多色彩繽紛的紙片。（紐約）

印象　活潑、新穎、酷炫

配色方式　以①～③作為底色，搭配高彩度的顏色

重點　④⑤⑥⑧是含有藍色調的基本藍色系

這裡還有許多百老匯劇院。

1 Metropolitan Gray
都會灰
象徵大城市，都會的無機質灰色。

2 Skyscraper
摩天大樓藍
skyscraper 指的是超高層建築、摩天大樓。

3 Black Ink
墨水黑
鋼筆所使用的、略帶藍色的黑色墨水顏色。

4 Neon Pink
霓虹粉
像霓虹燈一樣的人造粉紅色。

5 Raspberry Sorbet
覆盆子雪酪紅
雪酪是果汁加入糖漿後冷凍而成的甜點。

6 Violet
紫花地丁（慣用色名）
色名源自紫花地丁的拉丁語 viola。

7 Cyan
青藍色（慣用色名）
印刷油墨等顏料的三原色之一。

8 Heliotrope
香水草紫（慣用色名）
原產於秘魯的植物。色名來自於紫色的花色。

9 Neon Yellow
霓虹黃
照帶綠色光輝、華麗的人造黃色。

1
C13 M13 Y0 K15
R204 G201 B216
#CCC9D8

2
C37 M23 Y0 K25
R141 G154 B185
#8D9AB9

3
C30 M30 Y0 K73
R77 G72 B90
#4D485A

4
C13 M65 Y0 K0
R215 G117 B171
#D775AB

5
C30 M97 Y40 K0
R184 G29 B96
#B81D60

6
C65 M75 Y0 K0
R113 G79 B157
#714F9D

7
C100 M0 Y0 K0
R0 G160 B233
#00A0E9

8
C50 M57 Y0 K0
R144 G117 B179
#9075B3

9
C27 M0 Y90 K0
R202 G218 B42
#CADA2A

大自然的療癒與流行尖端，夏威夷、北美

設計 Design

FRESH BREWED COFFEE
COFFEE STAND
SINCE 2010

color 3
1 7 8

Ice cream

color 3
2 4 9

GOOD RECORDS

color 2
3 5

紋樣 Pattern

color 4
2 4 6 8

color 3
1 5 7

color 2
3 9

插畫 Illustration

color 8
1 2 3 5 6 7 8 9

雙色配色 Two-colors combination

Color 2 9
Color 1 5
Color 3 7

8 1
7 5
6

3
6 1
2 5

三色配色 Three-colors combination

World 5 8
World 8 3 1
World 7 4 5

2 9 5
3 6 7
9 3 8

8 3
4 5 6
7 3 1

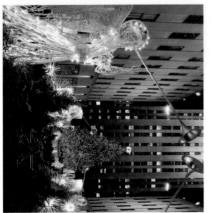

| 061 |

洛克斐勒中心

Christmas in Rockefeller Center

洛克斐勒中心聖誕樹的歷史可以追溯到1930年代初期。在鋪設聖誕樹的一個月時間內，每天平均有47萬名訪客參觀。完成使命的聖誕樹主要被加工成建築木材，交由NGO團體為低收入階層提供住所，永存人間。（紐約）

印象：閃閃發光、閃亮、華麗
配色方式：金色系和洋紅色系的配色
重點：④⑤的黃色和⑦⑨的紫色相輔相成

這棵聖誕樹是一棵高達20至30公尺的歐洲雲杉樹。

❶ Pink Champagne
粉紅香檳
粉紅香檳的形象色。

1
C3 M17 Y10 K0
R246 G223 B220
#F6DFDC

❷ Purple Ash
紫灰色
帶紫色的灰色。以高尚優雅為概念的顏色。

2
C35 M33 Y37 K0
R179 G168 B155
#B3A89B

❸ Blessing
祝福紫
「God bless you」是願神保佑你的意思。

3
C10 M20 Y0 K23
R195 G179 B196
#C3B3C4

❹ Amazing Grace
奇異恩典
美國膾炙人口的頌歌，grace三種的恩典。

4
C0 M23 Y60 K0
R251 G207 B116
#FBCF74

❺ Christmas Carol
聖誕頌歌
泛指慶祝救世主基督誕生的頌歌。

5
C0 M7 Y55 K0
R255 G236 B137
#FFEC89

❻ Macadamia Nuts
夏威夷豆
原產於澳洲，原住民也很喜歡吃。

6
C0 M10 Y27 K0
R254 G235 B196
#FEEBC4

❼ Purple Velvet
紫色天鵝絨
velvet是一種具有美麗光澤的天鵝絨布料。

7
C33 M40 Y15 K60
R97 G83 B98
#615362

❽ Mink Brown
貂毛棕
棲息於北美的一種鼬科動物貂的體毛顏色。

8
C30 M50 Y50 K45
R126 G92 B78
#7E5C4E

❾ Grape Compote
糖煮葡萄紫
以糖煮像煮紅葡萄製成的料理為概念的顏色。

9
C40 M85 Y60 K43
R115 G41 B54
#732936

大自然的療癒與流行尖端．夏威夷、北美

設計 Design

GIFT SHOP
color 2
2 4

GOOD COOK
color 3
1 5 8

Merry Christmas
WE WISH YOU
color 5
3 4 6 7
7 9

紋樣 Pattern

color 2
1 9

color 3
2 5 8

color 3
3 6 7

插畫 Illustration

color 5
2 4 5 8 9

雙色配色 Two-colors combination

Color
3 5

Color
7 4

Color
2 9

7 1

6 8

5 7

4 9

3 5

8 1

三色配色 Three-colors combination

World
4 6 8

World
1 2 7

World
5 9 3

9 3

5 2 7

2 6 5

5 8 2

7 4 3

8 4 6

布魯克林街頭藝術

Wall Art in Brooklyn

| 062 |

布魯克林的布希維克區曾經是工業區，不過在2012年，「Bushwick Collective」藝廊計畫將街道打造成藝術畫廊，振興地區發展。來自世界各地的藝術家聚集在一起，將牆壁、管路、天線變成藝術畫作。如今，這座城市充滿了藝術氣息。（紐約）

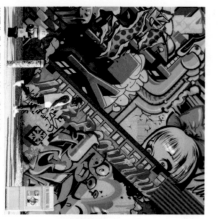

街頭作品每隔幾年就會重新創作一次。

印象　藝術、多彩、知性

配色方式　結合休閒色和無彩色

重點　活用⑦～⑨，打造低彩形象

1 Lime Punch

青檸綠

punch這個詞也帶有迫力、活力、效果等意思。

2 Carrot Orange

胡蘿蔔橙

像胡蘿蔔一樣，偏紅的橙色。

3 Wax Yellow

蠟黃色

帶有光澤的人造黃色的概念。

4 Fluorescent Pink

螢光粉

像螢光塗料一樣非常鮮豔的粉紅色。

5 Vivid Blue Green

鮮藍綠（慣用色名）

一種不存在於自然界的人造藍綠色。

6 Clear Turquoise

透明綠松石（慣用色名）

高明度而具有透明感的藍色。

7 Plastic Violet

塑膠紫

將塑膠紫色染成藍紫色的顏色。

8 Asphalt

柏油灰

像一條柏油路一樣，略帶顏色的灰色。

9 Coal Black

煤炭黑

coal指的是煤炭，指深黑色。

1	C40 M5 Y100 K0 R171 G200 B8 #ABC808
2	C0 M67 Y80 K10 R223 G108 B49 #DF6C31
3	C7 M10 Y60 K0 R243 G225 B123 #F3E17B
4	C7 M75 Y0 K0 R223 G94 B158 #DF5E9E
5	C53 M5 Y33 K0 R126 G194 B182 #7EC2B6
6	C80 M10 Y70 K0 R0 G160 B110 #00A06E
7	C40 M30 Y0 K33 R126 G132 B165 #7E84A5
8	C0 M10 Y10 K30 R200 G188 B181 #C8BCB5
9	C45 M30 Y15 K95 R19 G17 B27 #13111B

HAPPY HALLOWEEN

color 4
3 5 7 8

color 9
1 2 3 4 5 6 7 8 9

color 3
1 4 6

AIRPORT
JINSHIN DEPARTURE

color 3
2 6 9

color 2
3 7

NYC FINE FOOD HOMEMADE

color 2
1 4

設計 Design

紋樣 Pattern

插畫 Illustration

雙色配色 Two-colors combination

Color
4 4

Color
10 9

Color
7 3

Color
3 2

7 1

4 9

5 3

2 8

4 3

三色配色 Three-colors combination

World
7 4 9

World
8 1 6

World
4 7 2

2 3 7

3 6 4

9 3 8

9 4 10

1 2 6

7 3 6

| 063 | 拉斯維加斯之夜

Las Vegas at Night

近年來，點綴夜晚的霓虹燈逐漸被大型LED電子看板取代。完成使命的霓虹燈都收集在「霓虹燈博物館」中，被拆除的霓虹燈在中放置在約12000平方公尺的空地中，在夜間全部一起點亮，被稱為「世界上最美的墓地」。（內華達）

印象　華麗、醒目、對比強烈
配色方式　①和②作為夜晚的顏色，③～⑨讓鮮豔或華麗的顏色看起來像霓虹燈重點　明亮或華麗的顏色看起來像霓虹燈的顏色。

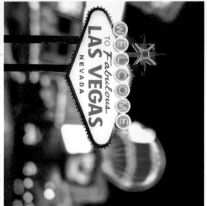

霓虹燈博物館的別名為The Boneyard（墓地）。

❶ Midnight Dream
午夜之夢
以深藍色為底，帶淡藍或白色放樣的天然石照場24小時營業、全年無休。

❷ Sodalite Blue
方鈉石藍
以深藍色為底，帶淡藍或白色放樣的天然石念的顏色。

❸ Brilliant Gold
閃耀金
以閃閃發光的金色為概念的顏色。

❹ Lemon Yellow
檸檬黃（慣用色名）
檸檬果皮的顏色。是16世紀至今的古老色名。

❺ Purple Impression
紫色印象
impression指的是印象、（模糊）感覺或形象。

❻ Mauve
錦葵紫（慣用色名）
製造於1856年，是最早的合成染料。

❼ Blue Glass
藍玻璃
以淺藍色玻璃為概念的顏色。

❽ Malibu Blue
馬里布藍
馬里布是位於洛杉磯西部、面太平洋的城市。

❾ Full Bloom
百花盛開
full bloom指的是（花朵）盛開的綻放。

1	C85 M65 Y33 K85 R0 G9 B34 #000922
2	C100 M73 Y15 K40 R0 G50 B106 #00326A
3	C0 M25 Y85 K0 R252 G201 B44 #FCC92C
4	C7 M3 Y97 K0 R246 G232 B0 #F6E800
5	C25 M37 Y0 K0 R198 G170 B208 #C6AAD0
6	C50 M70 Y0 K0 R145 G93 B163 #915DA3
7	C27 M0 Y15 K3 R193 G225 B220 #C1E1DC
8	C83 M30 Y0 K0 R0 G138 B206 #008ACE
9	C5 M80 Y35 K0 R226 G83 B113 #E25371

大自然的療癒與流行尖端・夏威夷、北美

設計 Design

紋樣 Pattern

插畫 Illustration

雙色配色 Two-colors combination

三色配色 Three-colors combination

| 064 | 波浪谷

The Wave

位於紅崖（Vermilion Cliffs）國家保護區內的神祕地形「波浪谷」。為了保護非常脆弱的砂岩層，每天只開放20名遊客入內參觀。顧名思義，「Vermilion」指的是朱紅色的岩石表面（被稱作朱紅的原始色於P.136〈俄羅斯娃娃〉中介紹）。（亞利桑那）

印象　大自然、原始、雄偉

配色方式　以帶紅色的褐色為主色，藍色作為強調

重點　不用藍色系，用①～⑥也能有美麗配色

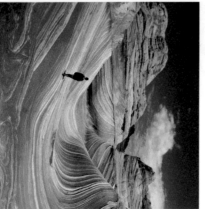

網路上抽出10個名額，剩下10個則是當天早上抽籤。

❶ Mother Earth

大地之母

表達「大地之母」或「地球母親」的英文。

❷ Stratum

岩層棕

指岩層。波浪谷的岩層充滿藝術感和神祕感。

❸ Surface

地表棕

surface指的是地表。

❹ Red River Valley

紅河谷棕

美國民謠。內容是關於一條流經德州的河流。

❺ Jurassic Period

侏羅紀紅

波浪谷是1億9千萬年前侏羅紀時期的岩層。

❻ Burnt Henna

焦褐紅

burnt是燒焦，henna是用於染髮的植物染料。

❼ Nature Wind

自然風藍

以吹拂大自然的清風為概念的顏色。

❽ Deep Sky

深天藍

表示深藍色的色名。天藍色的英文是sky。

❾ Arizona Blue

亞利桑那藍

大峽谷也一樣位於亞利桑那州。

№	CMYK	RGB	HEX
1	C13 M33 Y45 K0	R225 G182 B141	#E1B68D
2	C10 M47 Y57 K0	R227 G156 B108	#E39C6C
3	C5 M13 Y23 K0	R244 G227 B201	#F4E3C9
4	C20 M53 Y57 K10	R194 G130 B98	#C28262
5	C13 M23 Y23 K10	R211 G190 B179	#D3BEB3
6	C40 M75 Y90 K10	R158 G83 B45	#9E532D
7	C20 M7 Y7 K0	R212 G226 B233	#D4E2E9
8	C60 M10 Y10 K0	R97 G183 B217	#61B7D9
9	C85 M65 Y13 K0	R48 G90 B155	#305A9B

設計 Design

BICYCLE 1801

color 3

1 7 8

BISTRO HOMEMADE 1991

There is a delicious food
There is a delicious drink

color 3

2 6 8

DELICIOUS KITCHEN

color 4

3 4 5 9

紋樣 Pattern

color 2

1 8

color 3

3 5 9

color 4

2 4 6 7

插畫 Illustration

color 8

1 2 3 4 5 6 8 9

雙色配色 Two-colors combination

Color
1 7

Color
4 5

Color
2 9

3 9

7 6

3 4

4 8

2 3

4 1

三色配色 Three-colors combination

World
4 2 5

World
3 6

World
1 7 9

9 3 8

5 6 7

2 3 8

6 7 2

1 3 6

8 9 1

| 065 |
加拿大洛磯山脈
Canadian Rockies

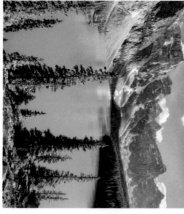

印象　清澈、清新、清爽
配色方式　以湖水藍、天空藍、山脈地表藍做配色
重點　用①～⑨構成高海拔山區的印象

由冰川融化匯聚而成的露易絲湖是祖母綠的顏色，被譽為「洛磯山的寶石」。洛磯山脈由連綿不絕的3000公尺以上高山形成，有3處溫泉設施，可以在賞用壯麗景色時放鬆身心。在這裡可以享用餐點或使用水療中心，是受歡迎的山區度假勝地。（加拿大）

這裡是野生動物的寶庫，道路上有為動物設置的橋樑。

1 Water Blue
水藍色
略帶綠色的藍色。在日文中叫做水色。

2 Emerald Blue
祖母綠藍（慣用色名）
帶綠色的藍色。比祖母綠更藍的顏色。

3 Rocky Mountain Sky
洛磯山天藍
像在洛磯山脈看著到的天空一樣，清澈的藍色。

4 Sky Blue
天藍色
比水藍色更接近紫色，在日文中叫做空色。

5 Spa
水療藍
源自拉丁語的「用水的力量治療」。

6 Admiral Blue
海軍上將藍
admiral是指海軍上將，帶有威嚴的深藍色。

7 Foliage Green
葉綠色（慣用色名）
foliage是表示樹葉繁密茂盛的詞。

8 Snow Crystal
雪晶白
snow crystal是指雪的結晶。略帶藍色的白色。

9 Snow-capped Mountain
雪山色
以山頂被白雪覆蓋的山為概念的顏色。

No.	色值
1	C30 M0 Y15 K0 / R188 G225 B223 / #BCE1DF
2	C60 M0 Y23 K0 / R94 G194 B203 / #5EC2CB
3	C70 M20 Y10 K0 / R61 G161 B205 / #3DA1CD
4	C30 M15 Y0 K0 / R187 G204 B233 / #BBCCE9
5	C63 M37 Y0 K0 / R103 G143 B202 / #678FCA
6	C55 M37 Y10 K27 / R103 G121 B156 / #67799C
7	C50 M20 Y73 K10 / R135 G162 B89 / #87A259
8	C7 M1 Y0 K0 / R241 G248 B253 / #F1F8FD
9	C12 M0 Y15 K13 / R211 G222 B208 / #D3DED0

設計 Design

color 3

2 4 8

color 3

1 6 9

color 2

3 7

BRILLIANT
JEWELERY

M studio DESIGN

紋樣 Pattern

color 3

3 4 6

color 3

2 5 9

color 2

1 8

插畫 Illustration

color 6

1 3 6 7 8 9

雙色配色 Two-colors combination

2 9

Color

4 5

Color

1 3

Color

3

2

6 8

3 8

三色配色 Three-colors combination

5 9

World

2 4 5

8 7 4

1 7 3

World

5 8

1 3 6

1 2 6

World

9 6 2

7 8

| 066 |
楓樹林蔭大道
Avenue of maple trees

（加拿大）

重點　稍微混合①②營造氛圍

配色方式　以暗淡色為主，加上深色

印象　頗果累累的秋天，靜郁、深度

maple就是楓樹，加拿大國旗是以楓葉設計的。廣泛分佈於北美的「紅楓」，樹葉會在秋天時染上一片紅色。此外，能夠採集在製成糖漿的是「糖楓」，其楓葉會轉為橙色。

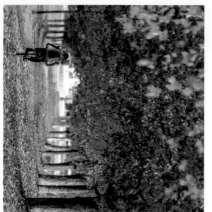

製作1公升的楓糖漿需要40公升的樹液。

❶ Golden Glow
金色光芒
熟成南瓜橙
glow是指光芒，光輝，像是在燃燒般的顏色。

❷ Harvest Pumpkin
熟成南瓜橙
像成熟南瓜一樣的深橙色。

❸ Maple Brown
楓紅棕
以楓糖漿為概念的深紅棕色。

❹ Gold Flame
金色火焰
flame是火焰，給人溫暖富足印象的色色。

❺ Autumn Sunset
秋日落
晚秋平靜的夕陽。沉穩形象的橙色。

❻ Purple Potion
紫色藥水
potion是指love potion，有靈藥、媚藥之意。

❼ Autumn Leaf
秋葉棕
像葉子在掉落之前一樣的乾燥棕色。

❽ Milk Cocoa
牛奶可可
可可加入了大量牛奶的顏色。

❾ Chocolate Cookie
巧克力餅乾
功克力加進麵團中烘烤而成的餅乾。

1	C5 M50 Y90 K0 R235 G150 B32 #EB9620
2	C15 M95 Y100 K0 R209 G41 B26 #D1291A
3	C30 M100 Y95 K45 R124 G2 B14 #7C020E
4	C5 M67 Y70 K0 R230 G115 B72 #E67348
5	C5 M53 Y65 K0 R234 G145 B88 #EA9158
6	C30 M70 Y55 K0 R187 G101 B97 #BB6561
7	C40 M60 Y100 K25 R141 G95 B23 #8D5F17
8	C0 M30 Y43 K15 R224 G177 B133 #E0B185
9	C0 M40 Y45 K45 R164 G116 B90 #A4745A

大自然的療癒與流行尖端・夏威夷、北美

設計 Design

elegante
ORGANIC
TEA

2 4 8 · color 3

Reef
— Organic —

3 6 9 · color 3

BISTRO
Lorem ipsum

1 7 · color 2

紋樣 Pattern

1 4 7 9 · color 4

2 5 6 · color 3

3 8 · color 2

插畫 Illustration

1 2 3 4 5 6 7 8 9 · color 9

雙色配色 Two-colors combination

2 5

7 1

4 3

3 4

5 6

6 9

4 1

2 5

4 7

三色配色 Three-colors combination

2 1 8

4 9 3

8 6 7

2 3 5

8 6 2

9 3 8

3 2 6

1 3 9

7 4 1

Column 世界上豐富多彩的慶典

長達 200 公尺的花瓣地毯——
義大利花毯節

義大利花毯節「Infiorata」，據說起源於 13 世紀左右。最初，在基督教的聖體聖血節時，會在前往教堂的道路上用鮮花繪製一幅畫。並在上面遊行。現在則是將花并鋪在街道上構成繪畫，作為一個充滿藝術性的慶典而廣為人知。

每年 6 月左右在義大利各地舉行。使用超過 60 萬朵花鋪成的花毯總長度長達 200 公尺，每年都會有不同設計。

五顏六色的粉末在空中飛舞的
印度灑紅節

灑紅節是印度教的節日，隨著「Happy Holi!」的歡呼聲，將 P.208〈灑紅節的粉末〉中介紹的，五彩繽紛的粉末或彩色水不分對象地互相潑灑，以慶祝春天的到來和五穀豐登。這是一個非常活潑熱鬧的節日，即使是來自其他國家的觀光客，也會在這一天被繽紛的色彩覆蓋。每年於印度國定曆第 11 個月的滿月日舉辦（太陽曆則是在 3 月），為期 2 天。

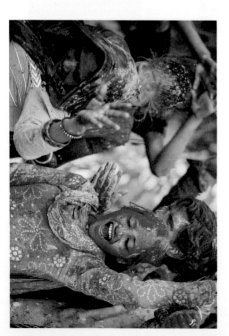

繽紛的雨傘漂浮在空中的
葡萄牙雨傘節

每年 7 月至 9 月，葡萄牙阿格達鎮舉辦雨傘節。這是阿格達特色藝術節的其中一環，正式名稱為天空之傘計畫（Umbrella Sky Project）。由於葡萄牙的夏天非常炎熱，在商店街等高處的電線上懸掛許多五顏六色的雨傘，打造一個舒適的環境。這是於 2012 年首次舉辦的活動，色彩繽紛的雨傘照片，在社群媒體上傳遍世界各地。

印加帝國的太陽節
秘魯的 Inti Raymi

在克丘亞語中，inti 指的是太陽，raymi 指的是祭典。太陽節在每年 6 月 24 日（冬至）於世界遺產城市庫斯科舉辦，感謝太陽神印地和大地之母瑪瑪保佑收成，並祈禱新的一年可以豐收。街上會高掛庫斯科的彩虹旗（從上至下分別為紅、橙、黃、綠、淺藍、藍、紫），人們穿著令人聯想起過往印加帝國的民族服裝，進行莊嚴的儀式。

感受地球的心跳
中南美洲、大洋洲、非洲

Latin America, Oceania, Africa

從日本的角度來看，中南美洲的各個國家位於地球的另一端。旅程從迪士尼電影《可可夜總會》中描繪的墨西哥「亡靈節」開始，這裡有像萬壽菊一樣的鮮橙色。也會出現許多美麗的藍色系組合，像是成為社群媒體熱門話題的玻利維亞烏尤尼鹽湖和摩洛哥藍色小鎮等。

色彩繽紛的骷髏頭

Day of the Dead

每年11月1日至2日，墨西哥會舉行盛大的亡靈節。當地人認為逝者的靈魂會在這段期間回到人間，據說兒童的靈魂會在11月1日回鄉，而成人的靈魂則是11月2日。人們會將萬壽菊擺在祖先的墳上（供奉，或用色彩鮮豔的骷髏頭卡拉維拉裝飾祭壇。（墨西哥）

有一些地區會在10月31日慶祝前夜祭。

印象　振奮、色彩繽紛、醒目
配色方式　強烈的色彩相互碰撞的配色
重點　有效活用黑色可以襯托出其他顏色

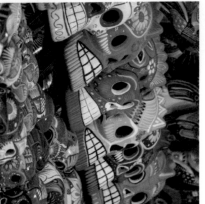

❶ Mexican Blue
墨西哥藍
強烈的藍色，絲毫不輸赤道直射的豔陽。

❷ Bright Violet
亮紫色（慣用色名）
令人眼睛為之一亮的鮮豔董紫色。

❸ Moonless Night
無月之夜
非常深的藍色，讓人聯想到新月的夜空。

❹ Scuba Blue
潛水藍
潛入海中仰望海面時的透明藍色。

❺ Marigold
萬壽菊橙
像萬壽菊花朵一樣明亮的橙色。

❻ Magenta
洋紅色（慣用色名）
馬真塔（Magenta）是指花團錦簇閃耀奪目之地。

❼ Pale Orchid
淡蘭花色（慣用色名）
像蘭花花朵一樣非常淡的顏色。

❽ Orchid Petal
蘭花瓣色
petal是指花瓣，像蘭花花瓣的顏色。

❾ Plaster Gray
石膏灰
就像石膏一樣，明亮的灰色。

1	C100 M50 Y0 K0 R0 G104 B183 #0068B7
2	C50 M80 Y7 K0 R146 G73 B146 #924992
3	C80 M80 Y0 K70 R27 G9 B69 #1B0945
4	C80 M0 Y25 K0 R0 G174 B196 #00AEC4
5	C0 M35 Y90 K0 R248 G182 B22 #F8B616
6	C0 M100 Y0 K0 R228 G0 B127 #E4007F
7	C5 M25 Y0 K0 R240 G211 B229 #F0D3E5
8	C10 M45 Y0 K0 R225 G163 B199 #E1A3C7
9	C15 M10 Y13 K0 R223 G225 B220 #DFE1DC

設計　Design

紋樣　Pattern

插畫　Illustration

雙色配色　Two-colors combination

三色配色　Three-colors combination

加勒比海大藍洞

Great Blue Hole

| 068 |

珊瑚礁的大小僅次於大堡礁。

貝里斯是個位於墨西哥與瓜地馬拉之間，面朝加勒比海的國家。這個大洞直徑超過300公尺，深度約125公尺。雖然世界各地的人稱之為「海中怪物的溫床」。在這片極為清澈的海域中，大約棲息著65種珊瑚。（貝里斯）

朝加勒比海的寶石」，但當地的人卻叫它「海中怪物的溫床」。

印象 神秘、濃淡不同的藍色、清澈

配色方式 使用各種藍色並調整強弱

重點 結合不同的藍色以避免單調

1 Caribbean Sea

加勒比海

以加勒比海為概念，鮮豔明亮的藍色。

2 Lagoon

潟湖

因珊瑚礁礁而從外海分隔出來的淺水區。

3 Blue Hole

藍洞

從天空俯瞰藍洞時的深藍色。

4 Aquarium Blue

水族館藍

aquarium指的是飼育水生生物的設備。

5 Blue Moon

藍月

以看起來是藍色的月亮為概念的顏色。

6 Ocean Breeze

海洋微風

breeze指的是微風。吹拂大海的清爽微風。

7 Splash

飛濺藍

splash是水氣泥四處飛濺的意思。

8 Poolside Blue

池畔藍

人造的意象，彩度非常高的顏色。

9 Strong Blue

濃藍色

強而有力的鮮豔藍色。

9	C97 M80 Y0 K0 R0 G64 B152 #004098
8	C95 M0 Y7 K0 R0 G163 B223 #00A3DF
7	C10 M0 Y7 K7 R225 G235 B231 #E1EBE7
6	C23 M0 Y10 K7 R196 G223 B224 #C4DFE0
5	C37 M25 Y7 K0 R172 G182 B211 #ACB6D3
4	C40 M5 Y0 K0 R160 G210 B242 #A0D2F2
3	C85 M35 Y0 K25 R0 G109 B168 #006DA8
2	C63 M13 Y10 K0 R87 G176 B213 #57B0D5
1	C95 M27 Y0 K0 R0 G135 B208 #0087D0

設計 Design

紋樣 Pattern

插畫 Illustration

雙色配色 Two-colors combination

三色配色 Three-colors combination

| 069 | 雷鬼的發源地

Where Reggae Originated

呼籲社會平等、愛與和平的雷鬼音樂誕生於1960年代後期的牙買加，並風靡全球。雷鬼的標誌是「綠、黃、紅」的拉斯塔法里配色，有時還會加上「黑」。綠色代表自然、黃色代表太陽、紅色代表為了獨立流下的鮮血，黑色代表黑人戰士。（牙買加）

印象：雷鬼、非洲國旗、獨特
配色方式：使用綠色、黃色、紅色的泛非顏色※
重點：配色太強烈的時候可以活用②⑤⑧

已故的巴布·馬利是舉世聞名的「雷鬼之神」。

※泛非顏色：請參閱 P.265。

1 Malachite Green（慣用色名）
孔雀石綠的綠色。在公元前的埃及就有人使用。

C90 M0 Y85 K10
R0 G152 B84
#009854

2 Transparent Green 透明綠
提高孔雀石綠的明度並降低彩度，具透明感。

C40 M7 Y30 K0
R165 G205 B188
#A5CDBC

3 Lunar Eclipse 月蝕
月蝕的意思。eclipse代表日蝕、月蝕。

C13 M13 Y13 K65
R111 G108 B107
#6F6C6B

4 Cadmium Yellow（慣用色名）
以鎘為原料製成的鮮黃色顏料。

C0 M7 Y100 K0
R255 G230 B0
#FFE600

5 Transparent Yellow 透明黃
提高鎘黃的明度並降低彩度，具透明感。

C5 M10 Y40 K0
R245 G229 B169
#F5E5A9

6 Total Eclipse 全蝕黑
指的是全蝕（日全蝕或月全蝕）。

C15 M15 Y15 K95
R39 G29 B28
#271D1C

7 Signal Red（慣用色名）信號紅
用於交通號誌上的鮮豔紅色。

C0 M90 Y65 K0
R232 G55 B67
#E83743

8 Transparent Red 透明紅
提高信號紅的明度並降低彩度，具透明感。

C13 M45 Y40 K0
R221 G159 B140
#DD9F8C

9 Transparent Black 透明黑
盡可能讓全蝕黑極淡的高明度灰色。

C10 M10 Y10 K20
R202 G199 B197
#CAC7C5

設計 Design

紋樣 Pattern

插畫 Illustration

雙色配色 Two-colors combination

三色配色 Three-colors combination

| 070 |

彩虹山
Rainbow Mountain

這座山的正式名稱為 Vinicunca。海拔高度5200公尺，比富士山高約1400公尺。由於過去長年積雪，就連當地居民都沒發現各式各樣的礦物沉積所形成的彩色條紋。在全球暖化的影響下，積雪融化，才顯露出鮮豔的色彩。（秘魯）

印象　大地、自然、寧靜
配色方式　用同樣沉穩色系的配色較容易且整合
重點　將①或⑥作為湊調色

它的存在是透過社群媒體傳遍至世界各地。

❶ Amaranth Purple
莧菜紫（慣用色名）
莧菜是一種永不凋謝的夢幻花朵。

❷ Parchment
羊皮紙色（慣用色名）
加工後的動物皮。

❸ Asparagus Green
蘆筍綠
可以在白蘆筍前端看到的顏色。

❹ Dusty Yellow
塵土黃
dusty 是形容塵土飛揚，用來描述飛揚塵土的顏色。

❺ Rattan
竹藤色
Rattan 是藤的意思，用於傢俱等。

❻ Toasted Almond
烤杏仁色
像素燒過的杏仁果實一樣的顏色。

❼ Rose Dust
淡玫瑰灰
色名原文和塵土黃同樣有 dust，暗淡的玫瑰灰色。

❽ Mountain Peak White
山峰白
高海拔山峰上殘留餘雪的顏色。

❾ Silver Green
銀綠色
略帶綠色的淡灰色。

No.	CMYK	RGB	HEX
1	C43 M73 Y45 K0	R162 G91 B109	#A25B6D
2	C10 M13 Y27 K0	R234 G222 B193	#EADEC1
3	C20 M5 Y23 K0	R213 G227 B206	#D5E3CE
4	C20 M15 Y50 K0	R214 G207 B144	#D6CF90
5	C27 M25 Y43 K0	R197 G187 B151	#C5BB97
6	C43 M50 Y70 K0	R163 G132 B87	#A38457
7	C0 M15 Y15 K30	R198 G180 B170	#C6B4AA
8	C20 M15 Y17 K0	R212 G212 B208	#D4D4D0
9	C27 M20 Y40 K0	R198 G195 B160	#C6C3A0

｜設計 Design

AIRPORT DEPARTURE

There is a delicious food
Three is a delicious drink
BISTRO
HOMEMADE
1991

color 3 — 2 5 6

color 3 — 3 7 8

color 2 — 1 5

｜紋樣 Pattern

color 4 — 2 4 6 9

color 3 — 1 7 8

color 2 — 3 5

｜插畫 Illustration

color 9 — 1 2 3 4 5 6 7 8 9

｜雙色配色 Two-colors combination

Color — 9 2
Color — 4 5
Color — 1 3

— 3 4
— 7 1
— 6 8

— 6 9
— 2 3
— 4 1

｜三色配色 Three-colors combination

World — 5 6 8
World — 1 2 3
World — 4 7 1

— 2 4 5
— 3 6 1
— 9 3 8

— 9 1 6
— 1 5 9
— 7 3 6

| 071 |

烏尤尼鹽湖

Mirror of the Sky

烏尤尼鹽湖就像一面反射天空的巨大鏡子。

這座湖周邊被安地斯山脈圍繞，大量富含鹽分的雪融水流入其中。然而，沒有河流向外流出，再加上氣候乾燥，水分不斷蒸發，湖底堆積著經年累月的鹽結晶，最後形成了巨大的白色鹽湖。（玻利維亞）

面積約11000平方公尺，是日本四國島的一半以上。

印象	無限透明、澄澈、沒有邊界
配色方式	細膩地結合淡藍色
重點	色相、色調都非常相似的配色

1 Fresh Air

新鮮空氣

fresh air是指戶外空氣，新鮮而清爽的空氣。

| 1 | C13 M5 Y0 K0
R227 G236 B248
#E3ECF8 |

2 Sky High

高空

「高高的天空」的意思。清澈的天藍色。

| 2 | C40 M0 Y10 K0
R161 G216 B230
#A1D8E6 |

3 Salt Lake

鹽湖色

鹽湖的英文就是字面上的salt lake。

| 3 | C7 M0 Y0 K13
R220 G228 B233
#DCE4E9 |

4 Powder Blue

淡藍色（慣用色名）

這種色名指的是接近白色、非常淺的藍色。

| 4 | C15 M0 Y0 K15
R201 G218 B228
#C9DAE4 |

5 Pure Blue

純藍色

一種純淨、純粹、乾淨的藍色。

| 5 | C30 M10 Y0 K0
R189 G225 B219
#BDE1DB |

6 Blue Cloud

藍雲色

以灰藍色的雲為概念。

| 6 | C30 M0 Y17 K0
R187 G212 B239
#BBD4EF |

7 Blue Satin

藍緞

緞是指一種有光澤的紡織品。

| 7 | C50 M17 Y0 K0
R133 G183 B227
#85B7E3 |

8 Dawn Blue

黎明藍

會在黎明的天空中出現的灰藍色。

| 8 | C27 M20 Y0 K5
R189 G193 B222
#BDC1DE |

9 Little Boy Blue

小男孩藍

比寶寶藍的彩度還要高的鮮豔顏色。

| 9 | C45 M27 Y0 K0
R151 G172 B217
#97ACD9 |

設計 Design

Fragrance

color 2 — 2 9

BRILLIANT JEWELRY

color 3 — 1 5 7

Deluxe SINCE TEA

color 3 — 3 4 8

紋樣 Pattern

color 2 — 3 8

color 3 — 1 5 9

color 3 — 2 6 7

插畫 Illustration

color 8 — 1 2 3 4 5 7 8 9

雙色配色 Two-colors combination

Color 1 9 / Color 7 3 / Color 2 9

2 1 / 7 5 / 3 8

9 6 / 5 7 / 6 7

三色配色 Three-colors combination

World 4 1 7 / World 1 6 3 / World 6 8 7

9 3 0 / 7 6 3 / 2 1 3

7 3 4 / 1 7 9 / 8 1 6

清晨的歌劇院

The Opera House in the Early Morning

| 072 |

從國際設計大賽的233件參賽作品中選出的設計。由於設計太過獨特創新，花費了14年的時間才完成，而且成本比預估在金額高出許多。讓人聯想到船帆的白色屋頂，使用了約106萬塊瑞典製的瓷磚。（澳洲）

1973年完工後，成為了澳洲的象徵。

印象	透明感、清新的空氣、清晨
配色方式	忠實地使用清晨天空中會出現的顏色
重點	這9種顏色會隨著組合而有不同樣貌

❶ Koala

無尾熊色

棲息於澳洲東部。日文時會盛開淡紫色的花。作為行道樹種植，春天

❷ Jacaranda

藍花楹

作為行道樹種植，春天時會盛開淡紫色的花。

❸ Sky Light

天窗藍

天窗藍建築物的天窗。屋頂或天花板的採光。

❹ Purple Lace

蕾絲紫

像是編織蕾絲一樣，細緻而非常淡的紫色。

❺ Lavender Fog

迷霧薰衣草紫

帶有薰衣草紫的灰色。fog指的是濃霧。

❻ Dawn Purple

黎明紫

出現在黎明的天空，介於粉紅色和藍色之間。

❼ Golden Haze

金色薄霧

haze是薄霧、靄、朦朧的意思。帶有柔和溫柔印象的明亮橙色。

❽ Light Orange

淺橙色（慣用色名）

帶有柔和溫柔印象的明亮橙色。

❾ Black Pearl

珍珠黑

像黑珍珠一樣帶有光澤的深灰色。

1	C7 M0 Y20 K47 R157 G160 B142 #9DA08E
2	C30 M30 Y0 K0 R187 G179 B216 #BBB3D8
3	C35 M0 Y10 K0 R175 G221 B231 #AFDDE7
4	C10 M15 Y10 K0 R233 G221 B221 #E9DDDD
5	C7 M13 Y0 K30 R188 G180 B190 #BCB4BE
6	C17 M25 Y0 K0 R216 G198 B224 #D8C6E0
7	C0 M10 Y35 K0 R254 G234 B180 #FEEAB4
8	C0 M23 Y50 K0 R251 G208 B138 #FBD08A
9	C10 M0 Y0 K75 R93 G97 B100 #5D6164

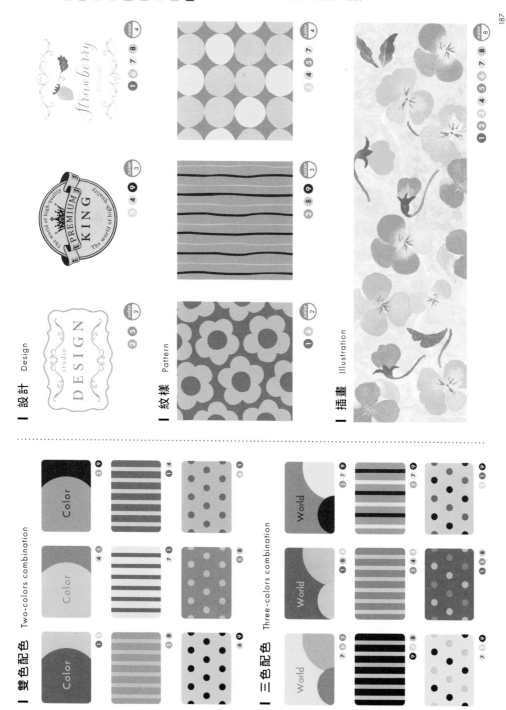

設計　Design

紋樣　Pattern

插畫　Illustration

雙色配色　Two-colors combination

三色配色　Three-colors combination

| 073 |

米佛峽灣

Milford Sound

米佛峽灣作為電影《魔戒三部曲》的拍攝地點而聞名。因冰川侵蝕所致的宏偉峽灣是名符其實的絕景，也是大自然的傑作。米佛步道總長共約53公里，被譽為「世界最佳步道」。（紐西蘭）

印象	大自然的神祕、感動、剎那
配色方式	帶強烈紅色的橙色與帶�的藍色搭配
重點	用❻❼❽❾營造光與影的意象

比P.186的歌劇院還更有動態感的大自然配色。

❶ Vibrant Orange
活力橙
vibrant 指的是振動、迴響、閃閃發光。

❷ Sand Gray
沙灰色
像沙子一樣的灰色。照帶顏色的明亮色。

❸ Light Brown
淺棕色
明亮的棕色。這個名稱指涉的顏色範圍很廣。

❹ Coral Cloud
珊瑚雲
從珊瑚粉色的雲衍生的顏色。

❺ Vista Blue
景致藍
vista 指的是（一望無際的）美景、景色。

❻ Peachskin
桃皮色
色指的是桃子皮，但有一種布料與此同名。

❼ Red Wine
紅葡萄酒
南澳洲是澳洲的紅葡萄酒的產地。

❽ Kangaroo
袋鼠棕
源自袋古依密*意指跳躍的事物。

❾ Seal Brown
海豹棕
seal 指的是海豹。接近黑色的深棕色。

※源自澳洲原住民辜古依密人所使用的語言

1	C0 M47 Y55 K0 R243 G161 B111 #F3A16F
2	C20 M23 Y10 K0 R210 G198 B211 #D2C6D3
3	C20 M25 Y40 K0 R212 G192 B157 #D4C09D
4	C5 M27 Y33 K0 R240 G200 B169 #F0C8A9
5	C30 M30 Y5 K0 R188 G179 B209 #BCB3D1
6	C0 M7 Y17 K0 R254 G242 B218 #FEF2DA
7	C50 M70 Y45 K7 R141 G90 B107 #8D5A6B
8	C17 M37 Y40 K20 R187 G149 B127 #BB957F
9	C0 M10 Y0 K85 R76 G67 B69 #4C4345

感受地球的心跳‧中南美系、大洋系、非系

設計 Design

THE GARDEN
color 4
2 5 6 7

Reef — Organic
color 3
1 4 8

color 2
3 9

紋樣 Pattern

color 4
3 4 7 8

color 3
2 5 6

color 2
1 9

插畫 Illustration

color 6
1 2 3 4 5 8

雙色配色 Two-colors combination

Color
2 7

3 6

8

Color
4 5

7

2 9

Color
1 6

6 8

9 6

三色配色 Three-colors combination

World
5 7

2 7 8

8 1 6

World
1 3 7

5 6 1

1 6 9

World
4 5 6

9 3 8

7 3 2

| 074 |

藍色世界
The Village full of Blue

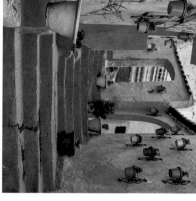

在摩洛哥北部的小鎮舍夫沙萬，從房屋的牆壁到街道階梯，整座城鎮充滿了藍色的色調。原因眾說紛紜，但最普遍的說法認為是源自1930年代移居至舍夫沙萬的猶太人。

在猶太教中，「藍色」是一種神聖的顏色，可以保護人們免受災難所苦。（摩洛哥）

有許多錯綜複雜的小巷和斜坡，宛如「藍色迷宮」。

印象　童話世界、異度空間、靜謐

配色方式　各種色調的藍色搭配⑦～⑨的強調色

重點　在小範圍使用強調色的效果很好

❶ Chefchaouen Blue
舍夫沙萬藍
總由在社群媒體爆紅全世界的藍色城市。

❷ Moroccan Blue
摩洛哥藍
英文的名字意思是摩洛哥的藍。

❸ Blue Dress
禮服藍
以優雅的藍色禮服為概念的顏色。

❹ Blue in the Sun
陽光藍
藍色油漆被陽光照耀時的顏色。

❺ Blue in the Shade
陰影藍
與陽光相反，以在陰影中的藍色為概念。

❻ Light Blue Gray（慣用色名）
淺藍灰色
用來表示所有高明度的藍灰色。

❼ Chartreuse
夏翠絲
蕁麻特勒修道院釀造的一種利口酒的顏色。

❽ Mallow（慣用色名）
錦葵粉
錦葵科植物的花色。法文的錦葵是 mauve。

❾ Almond Milk
杏仁牛奶
伊斯蘭地區中世紀開始飲用的飲品。

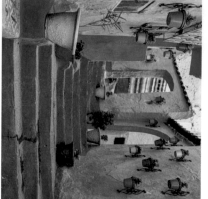

1
C67 M30 Y0 K0
R83 G150 B209
#5396D1

2
C80 M45 Y0 K25
R30 G99 B159
#1E639F

3
C35 M15 Y0 K0
R175 G200 B232
#AFC8E8

4
C55 M17 Y20 K0
R121 G177 B195
#79B1C3

5
C40 M5 Y0 K47
R103 G138 B159
#678A9F

6
C25 M10 Y10 K0
R200 G216 B224
#C8D8E0

7
C23 M20 Y80 K0
R209 G194 B72
#D1C248

8
C17 M75 Y0 K0
R207 G91 B157
#CF5B9D

9
C0 M7 Y15 K15
R229 G218 B201
#E5DAC9

設計 Design

GOOD HOUSE
1 8 / color 2

AIRPORT
DEPARTURE
2 4 7 / color 3

Ice cream
3 5 9 / color 3

紋樣 Pattern

1 7 / color 2

2 6 8 / color 3

3 5 9 / color 3

插畫 Illustration

1 2 3 7 8 / color 5

雙色配色 Two-colors combination

Color
3 8

Color
1 9

Color
5 7

2 6

4 8

6 1

1 7

2 3

8 9

三色配色 Three-colors combination

World
2 6 4

World
5 8 3

World
9 2

6 1 8

4 9 2

2 4 5

2 9 6

1 2 7

3 8 2

| 075 | 摩洛哥的市集

Moroccan Market

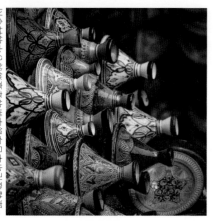

像迷宮一樣錯綜複雜的摩洛哥市集「Souk」。

不僅有賣食物、日用品、編織提袋和柏柏鞋（皮革製的鞋子），還有各種顏色與圖案的「塔吉鍋」，琳瑯滿目。用這種土鍋放入大量香料、羊肉、雞肉和蔬菜蒸製而成的就是塔吉料理。（摩洛哥）

以食材的水分就能烹煮的塔吉鍋在日本也引發熱潮。

印象：民族、大地色彩、平靜

配色方式：以內斂沉穩的顏色打造反色相的配色

重點：大幅提加色相變化來縮小色調差距

❶ Honey Yellow
蜂蜜黃
像蜂蜜一樣的深黃色。

❷ Tea Rose
茶玫瑰
因「像紅茶」一樣優雅的葉粉，而得名的玫瑰。

❸ Golden Brown
金棕色（慣用色名）
具有深黃而豐富形象的金棕色。

❹ Dried Orange
乾橙色
乾燥過後的果乾橙色。

❺ Nile Blue
尼羅河藍（慣用色名）
埃及尼羅河的顏色。19世紀使用至今的色名。

❻ Sand Pink
沙粉色
帶有紅色的灰米色。和任何顏色都很搭。

❼ Dark Plum
黑季色
歐洲李。乾燥過後的果肉稱為李子乾。

❽ Green Banana
綠香蕉色
以熟成前的青綠香蕉為概念的顏色。

❾ Turkish Spice
土耳其香料色
以土耳其料理中經常使用的香料為概念。

No.	CMYK	RGB	HEX
1	C0 M23 Y60 K20	R217 G179 B100	#D9B364
2	C37 M75 Y35 K0	R173 G89 B120	#AD5978
3	C0 M43 Y65 K35	R183 G125 B69	#B77D45
4	C20 M65 Y63 K0	R205 G114 B87	#CD7257
5	C75 M27 Y45 K0	R55 G146 B144	#379290
6	C20 M25 Y25 K0	R211 G194 B184	#D3C2B8
7	C0 M55 Y20 K85	R75 G30 B38	#4B1E26
8	C60 M30 Y70 K0	R118 G151 B99	#769763
9	C0 M50 Y30 K70	R110 G64 B63	#6E403F

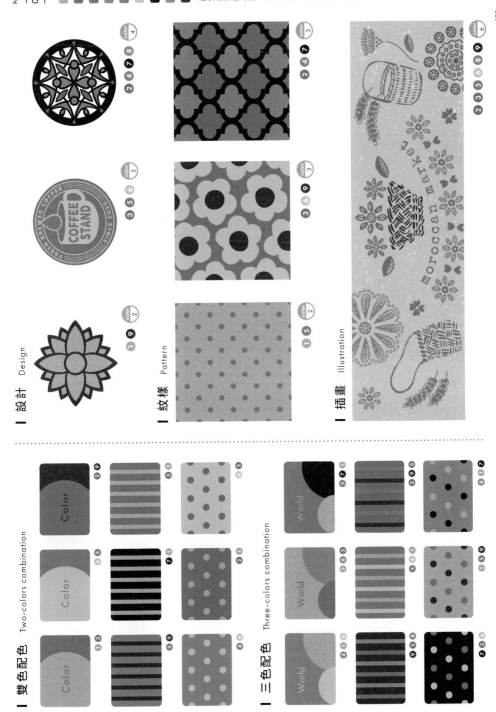

color 4
2 4 7 8

color 3
2 4 7

color 6
3 5 6 8 9
2 3 5 6 8 9

color 3
3 5 6

color 3
3 6 9

設計 Design
color 2
1 9

紋樣 Pattern
color 2
1 5

插畫 Illustration
moroccan market

雙色配色 Two-colors combination

Color
2 9

3 1

4 2

Color
5

7

2 1

Color
1 3

3 9

4 6

三色配色 Three-colors combination

World
5 7 1

2 9 5

8 1 7

World
1 8 3

5 6 1

1 5 9

World
4 1 3

9 6 8

7 3 4

| 076 | 悸動香水瓶

Egyptian Perfume Bottle

由工匠親手製作的香水瓶。香水的起源是將從花卉和樹木中萃取出的精油塗抹著在身體上，藉此享受香味。埃及自古就發展了香水產業，據說被譽為女孩的克麗奧佩脫拉也非常精通香味。（埃及）

印象：斑斕、華麗、特別
配色方式：鮮豔的顏色搭配非常淺的顏色
重點：⑦～⑨是用來表現金屬光澤感的顏色

古埃及的墳墓中有製作香水的浮雕。

❶ Oriental Blue 東方藍（慣用色名）
原文直譯就是東洋藍色。中國青花瓷之色。

❷ Fuchsia Rose 紫紅玫瑰粉
紫紅玫瑰色，顏色鮮豔的吊鐘花。

❸ Royal Purple 皇家紫
皇家紫，古羅馬皇帝曾穿戴的高雅紫色。

❹ Whispering Blue 低語藍
whispering的意思是像耳語一樣。

❺ Pink Bliss 粉紅極樂
bliss是幸福、至高無上的喜悅的意思。

❻ Evening Haze 黃昏薄霧
haze指的是薄霧、霾。非常淡的紫色。

❼ Copper 銅色（慣用色名）
銅的顏色。比這個更暗的顏色也叫銅色。

❽ Yellow Gold 黃金色（慣用色名）
帶有強烈黃色的金色。涵蓋的範圍很廣。

❾ Light Silver 淺銀色（慣用色名）
淺淡的銀色。這個色名泛指所有高明度的銀色。

No.	CMYK	RGB	HEX
1	C90 M75 Y0 K0	R38 G73 B157	#26499D
2	C15 M100 Y0 K0	R206 G0 B128	#CE0080
3	C60 M95 Y20 K13	R117 G35 B111	#75236F
4	C10 M0 Y0 K0	R234 G246 B253	#EAF6FD
5	C0 M10 Y0 K0	R253 G239 B245	#FDEFF5
6	C10 M10 Y0 K0	R233 G230 B243	#E9E6F3
7	C0 M30 Y50 K13	R227 G179 B122	#E3B37A
8	C0 M10 Y70 K15	R230 G206 B86	#E6CE56
9	C0 M0 Y0 K40	R181 G181 B182	#B5B5B6

| 077 |
猢猻木的剪影

Sunset and Baobab tree

猢猻木生長在其他植物難以生存的乾旱地區，高達數千年的樹齡展現了強大的生命力。在當地被譽為「神祕之樹」。在聖修伯里的《小王子》中，甚至以「放任不管就會生長到足以破壞星球的危險樹木」的形象登場，表現出這種擂木的強韌。（馬達加斯加）

印象	強而有力、壯觀、異國情調
配色方式	以淺橙色為中心的色彩配置
重點	❸的顏色與淺橙色相得益彰

高約30公尺，將大量水分儲存在樹幹中以承受乾旱。

❶ Sunset
日落橙
sunset是夕陽西下。日落時分看見的深紅色。

❷ Sunrise
日出橙
sunrise是日出。同日落橙，源自日見光散射。

❸ Orange Candy
橘子糖果
帶有透明感和光澤的明亮橙色。

❹ Orange Soda
橘子蘇打
彷彿碳酸汽水一樣有氣泡彈跳的橙色。

❺ Suntan
日曬色
棕褐的日曬色。sunburn是曬得通紅的模樣。

❻ Harvest Orange
熟成橘
harvest有結果實、收成之意。結實纍纍的穀物顏色。

❼ Soil Brown
土棉色
各地的土壤顏色各不相同，但這種褐指是深棕色。

❽ Eggplant
茄子紫（慣用色名）
茄子的顏色。產量多為中國>印度>埃及。

❾ Beeswax
蜂蠟黃
採集自蜜蜂的巢，再進行加工。

1	C10 M65 Y100 K0 R223 G116 B3 #DF7403
2	C0 M75 Y85 K0 R235 G97 B42 #EB612A
3	C0 M55 Y65 K0 R241 G143 B87 #F18F57
4	C5 M55 Y85 K0 R234 G140 B46 #EA8C2E
5	C17 M35 Y50 K0 R217 G175 B130 #D9AF82
6	C20 M70 Y100 K0 R205 G103 B21 #CD6715
7	C0 M40 Y100 K90 R62 G34 B0 #3E2200
8	C0 M80 Y0 K80 R85 G0 B48 #550030
9	C0 M17 Y60 K0 R253 G218 B119 #FDDA77

感覺地球的心跳・中南美系・大洋系・非系

珊瑚礁的小丑魚

Clownfish in Coral Reef

與海葵共生的小丑魚，海葵是保護自己不受外敵侵害的避難所。因迪士尼電影《海底總動員》在日本開始廣為人知，世界上有28種小丑魚，其中有6種棲息於日本。（塞席爾）

印象	南國海洋、度假村風格、療癒瓶
配色方式	以帶綠的藍色為主，⑨作為強調色
重點	也可以用明亮的橙色取代⑨

塞席爾是由印度洋上的115個島嶼所組成的國家。

① Sea Anemone
海葵藍
世界上總共有超過800種海葵。

② Blue Turquoise
藍色綠松石
turquoise是指綠松石。帶有強烈藍色的綠松石。

③ Aquamarine
海水藍寶
源自拉丁文「海水」的半寶石。藍色的綠柱石。

④ Milky Blue
牛奶藍
以柔和而清澈為概念的藍色。

⑤ Air Blue
空氣藍
以海面上廣闊的天空和大氣為概念的藍色。

⑥ Paradise Blue
天堂藍
綿延於南方島嶼樂園，深濃而美麗的藍色。

⑦ Shadow Blue
暗影藍
以海中的大型岩棚為概念的深藍色。

⑧ Viridian Blue
鉻綠藍
帶有綠的深藍色。viridian是一種鉻綠色的顏料。

⑨ Clownfish
小丑魚黃
小丑魚的英文名稱，也被稱作anemonefish。

1
C60 M0 Y45 K0
R101 G191 B161
#65BFA1

2
C70 M0 Y30 K0
R38 G183 B188
#26B7BC

3
C60 M7 Y23 K0
R99 G186 B197
#63BAC5

4
C35 M0 Y17 K0
R176 G220 B218
#B0DCDA

5
C23 M0 Y15 K0
R206 G232 B224
#CEE8E0

6
C75 M35 Y15 K0
R56 G137 B183
#3889B7

7
C40 M0 Y0 K65
R75 G107 B122
#4B6B7A

8
C70 M17 Y35 K20
R56 G142 B146
#388E92

9
C0 M30 Y90 K0
R250 G191 B19
#FABF13

設計 Design

Clownfish

2 9

color 2

studio DESIGN

1 6 7

color 3

Sweet
HOMEMADE PRODUCT

3 5 8

color 3

紋樣 Pattern

1 6

color 2

3 5 7

color 3

2 4 8 9

color 4

插畫 Illustration

1 2 3 4 5 6 7 8 9

color 9

雙色配色 Two-colors combination

Color
1 5

Color
4 2

Color
3 9

2 7

8 1

3

1 9

2 5

6 9

三色配色 Three-colors combination

World
5 7

World
1 8 5

World
6 7

2 6

5 4 1

9 3 8

8 4 3

1 7 9

7 2

懷舊而可愛的亞洲國家

亞洲非常廣大！而且，還有很多可愛的
東西和美麗的風景。有許多配色讓人感
到安心和親切也是一大特點。過去造訪
的地點、曾經見過的景致，若是嘗試做
成的配色組合，或許會重新發現不同於平
時的魅力。從較遠的土耳其、印度開始，
最後在日本作結。

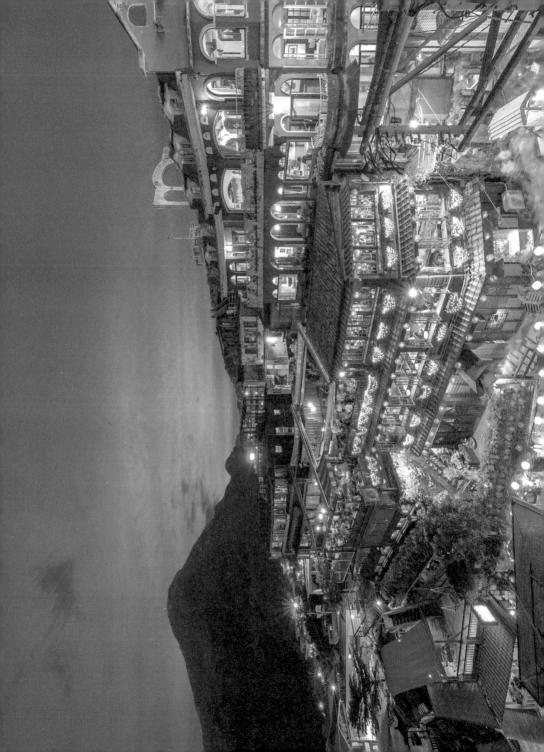

藍色清真寺

Blue Mosque

| 079 |

位於伊斯坦堡的蘇丹艾哈邁德清真寺（通稱藍色清真寺）是世界上唯一有六座尖塔的伊斯蘭寺院。據說是因為蘇丹艾哈邁德一世下了「建造黃金（altun）塔」的指示，但被誤會成「6座（alt）塔」。（土耳其）

- 印象　神聖、安靜、平穩
- 配色方式　用藍綠色、藍色、藍紫色色相內的顏色
- 重點　顏色搭配要突顯出明暗對比

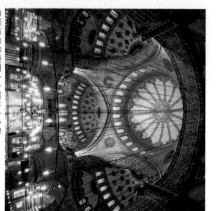

伊斯坦堡是東西方文明的交會地點。

1 Fresh Mint

以新鮮薄荷的香氣為概念的顏色。

鮮嫩荷綠

C30 M0 Y27 K0
R190 G224 B200
#BEE0C8

2 Turquoise Blue

自古以來作為裝飾品的綠松石顏色。

綠松石藍（慣用色名）

C80 M0 Y20 K0
R0 G175 B204
#00AFCC

3 Lapis Lazuli

Lapis是拉丁語的石頭，Lazuli是波斯語的藍色。

青金石藍（慣用色名）

C83 M25 Y30 K0
R0 G144 B169
#0090A9

4 Blue Jewel

jewel除了寶石以外，還有「珍貴之人」之意。

藍寶石

C100 M25 Y17 K27
R0 G111 B154
#006F9A

5 Egyptian Blue

在古埃及用於繪畫等的藍色。

埃及藍（慣用色名）

C35 M5 Y10 K0
R175 G214 B227
#AFD6E3

6 Crystal Blue

像水晶一樣帶有透明感的明亮水藍色。

水晶藍

C77 M40 Y50 K0
R62 G128 B127
#3E807F

7 Northsea Green

northsea指的是北海，以源水的藍命名，帶灰色的水藍色。

北海綠

C55 M17 Y33 K0
R124 G176 B173
#7CB0AD

8 Tear Drop Blue

淚滴藍

C80 M67 Y0 K0
R68 G87 B165
#4457A5

9 Classic Blue

classic有經典的、一流、最高傑作之意。

經典藍

C85 M50 Y3 K40
R0 G77 B132
#004D84

設計　Design

1 7 | color 2

3 4 6 | color 3

2 5 9 | color 3

紋樣　Pattern

3 4 | color 2

2 4 6 9 | color 4

1 5 6 7 8 | color 5

插畫　Illustration

3 4 6 8 9 | color 9

1 3 4 6 8 9

雙色配色　Two-colors combination

Color　2 1

Color　4 6

Color　3 1

3 8

7 1

8 5

4 3

2 5

4

三色配色　Three-colors combination

World　5 2

World　1 7 3

World　4 8 1

2 1 5

5 2

9

3 2

1 9

7 1 2

基里姆的彩色紋樣
Color Patterns of Kilim

基里姆是在土耳其或伊朗等國的游牧民族女性編織而成的布料。不僅是帳篷生活中不可或缺的實用物品，還可以作為裝飾品。地毯上有各式各樣的圖案，為生活增添色彩。他們認為毯子是龍的化身，其中一種是毯子。他們認為毯子是龍的化身，可以保護自己免受災禍侵害。（土耳其）

■	印象	民族、中東、深沉
■	配色方式	以深暗顏色為主的多彩配色
■	重點	相鄰的顏色之間有明度差異

1 Angora

安哥拉兔毛色
生長於安卡拉的長毛兔的毛色。

2 Topaz

托帕石黃（慣用色名）
以明亮有多種顏色。作為色名時泛指黃色系。

3 Arabian Spice

阿拉伯香料色
以中東料理不可或缺的各種香料為概念。

4 Dusty Turquoise

灰綠松石
直譯為沾染灰塵的綠松石。高雅的中間色。

5 Buff

皮革鞣黃（慣用色名）
是指刮除鞣製皮革的表面並揉搓軟化的用品。

6 Dark Greenish Gray

深綠灰色（慣用色名）
在帶綠色的灰色當中，明度最低的顏色。

7 Raisin

葡萄乾紫（慣用色名）
表示乾燥過後的葡萄果紫色的色名。

8 Exotic Blue

異國情調藍
神祕的形象，帶有強烈紅色的藍色。

9 Roasted Nuts

烤堅果棕
像烤堅果一樣，帶有深紅色的棕色。

9	C60 M90 Y100 K43	R88 G34 B22 #582216
8	C83 M83 Y35 K0	R71 G66 B116 #474274
7	C43 M80 Y33 K53	R97 G38 B70 #612646
6	C37 M0 Y30 K67	R78 G103 B91 #4E675B
5	C0 M25 Y50 K25	R207 G169 B114 #CFA972
4	C63 M23 Y40 K20	R87 G140 B135 #578C87
3	C47 M87 Y75 K17	R137 G56 B57 #893839
2	C0 M45 Y80 K20	R211 G141 B50 #D38D32
1	C10 M20 Y25 K0	R232 G210 B190 #E8D2BE

設計　Design

紋樣　Pattern

插畫　Illustration

雙色配色　Two-colors combination

三色配色　Three-colors combination

| 081 | 泰姬瑪哈陵

Taj Mahal

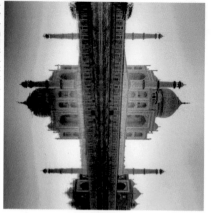

印象　高貴、端莊、沉穩

配色方式　採用逐漸變暗的天空顏色

重點　用漸淡變化呈現夕綠產生的陰影

皇帝沙賈汗為愛妻慕姆泰哈陵，瑪哈建造了世界上最美麗的墳墓泰姬瑪哈陵。這是一棟完美的對稱建築，由白色大理石製成，據說建築材料來自印度各地，由1000頭大象搬運。

現在沙賈汗也長眠於此。（印度）

白色大理石的建築物被陽光染上各式各樣的顏色。

❶ Creamy Orange
奶油橙
沉穩柔和、帶淺灰色的橙色。

❷ Limestone
石灰岩
為石灰岩，含有大量碳酸鈣的沉積岩。

❸ Marble
大理石
大理石的因變質作用形成的岩石。

❹ Indian Red
印度紅（慣用色名）
由印度、孟加拉等地的紅土製成的顏料顏色。

❺ Flax
亞麻色
亞麻纖維製成的紡織品被稱作亞麻布。

❻ Grayish Mocha
灰摩卡
帶紅褐色的摩卡色加上灰色的顏色。

❼ Mouse Gray
老鼠灰（慣用色名）
比日文中的鼠色更紅。

❽ Elephant Gray
大象灰
以大象皮膚的顏色為概念，接近棕色的灰色。

❾ Cement
水泥灰（慣用色名）
建築材料水泥。略帶紅色的灰色。

1
C10 M30 Y43 K0
R231 G190 B147
#E7BE93

2
C3 M17 Y27 K0
R247 G220 B190
#F7DCBE

3
C2 M6 Y13 K0
R251 G243 B227
#FBF3E3

4
C0 M50 Y50 K0
R242 G154 B118
#F29A76

5
C17 M23 Y45 K5
R212 G191 B144
#D4BF90

6
C20 M27 Y35 K23
R178 G160 B139
#B2A08B

7
C0 M25 Y25 K50
R156 G129 B117
#9C8175

8
C50 M43 Y60 K13
R134 G128 B99
#868063

9
C0 M10 Y10 K45
R169 G159 B153
#A99F99

設計 Design

紋樣 Pattern

插畫 Illustration

雙色配色 Two-colors combination

三色配色 Three-colors combination

灑紅節的粉末

Color Powder for Holi Festival

| 082 |

灑紅節是印度教的節日，慶祝春天的到來並祈求五穀豐登。不分男女互相噴灑彩色水，是個很熱鬧的繽紛節日。據說在喀什米爾地區，人們會潑灑泥巴或礦物來驅趕躲進房屋裡的鬼神或惡靈，這也是互相潑灑灑粉末的起源。（印度）

印象：華麗、色彩繽紛、強而有力
配色方式：以彩度感高的顏色做組合
重點：使用相反色來襯托相對比

原本是天然染料，現在則是合成染料「古拉爾」。

① Hot Pink
豔粉
和亮麗粉幾乎是同義詞的顏色名稱。

② Bright Lime Green
亮萊姆綠
比萊姆綠還要鮮豔的色彩。

③ Brilliant Turquoise
閃耀綠松石
閃耀鮮豔明亮的綠松石藍。

④ Pansy（慣用色名）
三色菫紫
三色菫的花色。比紫羅蘭還深的藍紫色。

⑤ Desert Sun
沙漠夕陽
彷彿照耀著沙漠的太陽一樣，暗淡的橙色。

⑥ Virtual Pink
虛擬粉
在現實世界中相當常見的高飽度粉紅色。

⑦ Bronzed Beige
古銅米
可以同時看見到紅色調和黃色調的豐富米色。

⑧ Sand Beige
沙米色
帶灰的米色。這個色名涵蓋的顏色範圍很廣。

⑨ Shadow Brown
陰影棕
像背光處的影子一樣，非常深的棕色。

№	CMYK	RGB	HEX
1	C17 M100 Y30 K0	R204 G0 B102	#CC0066
2	C50 M5 Y75 K0	R142 G192 B96	#8EC060
3	C75 M27 Y0 K0	R33 G148 B211	#2194D3
4	C80 M90 Y0 K0	R81 G49 B143	#51318F
5	C7 M60 Y50 K0	R228 G130 B110	#E4826E
6	C25 M90 Y0 K0	R191 G47 B139	#BF2F8B
7	C20 M25 Y55 K0	R213 G190 B127	#D5BE7F
8	C25 M30 Y30 K0	R200 G181 B170	#C8B5AA
9	C60 M70 Y55 K20	R109 G78 B86	#6D4E56

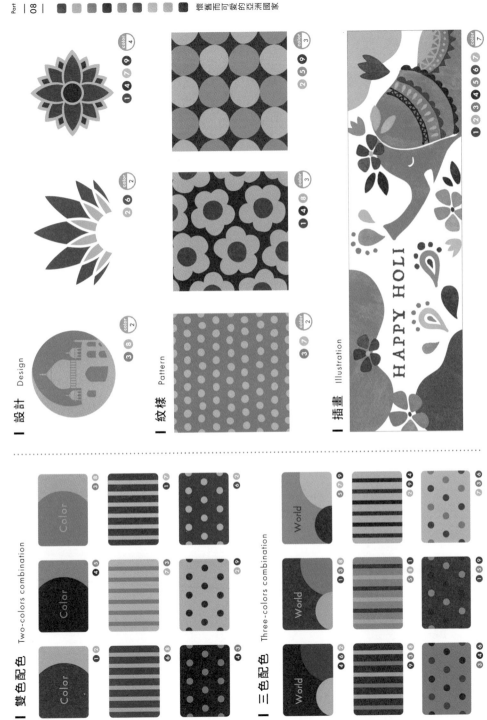

粉紅城市
Pink City

| 083 |

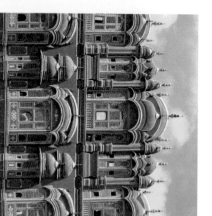

印度齋浦爾是一個城市被漆成粉紅色的地方。還是英國領土時，整座城市被漆成粉紅色，以迎接維多利亞女王的兒子威爾斯王子。照片為「風之宮殿」，有953扇小窗戶讓風吹過，因此建築物的內部總是很涼爽。（印度）

印象　　童話王國、可愛、浪漫
配色方式　鮭魚粉、珊瑚粉色系的配色
重貼　　使用⑦或⑨讓配色有變化，不單調

讓住在這裡的貴族女性可以眺望街景的小窗戶。

❶ Wild Flower

野花粉
像野花一樣讓人感到深有明亮黃色的粉紅色。

❷ Flamingo

紅鶴粉（慣用色名）
像紅鶴的羽毛一樣，帶有明亮黃色的粉紅色。

❸ Spring Pink

春天粉
讓人聯想到嬌豔春日，帶有黃色的亮粉紅色。

❹ Marmalade

果醬橙
數為柑橘類，加工製成帶果皮苦味的果醬。

❺ Tender Pink

柔嫩粉
tender 有柔軟之意。

❻ Cherry Blossom

櫻花粉（慣用色名）
淺淡的顏色範圍比日本的櫻色還要更鮮豔。

❼ Pink Pearl

珍珠粉
像帶粉紅色、像天然珍珠一樣的顏色。

❽ Rose Silk

玫瑰絲綢
玫瑰色帶有強烈紅色調的粉米色系。

❾ Colonial Brick

殖民磚紅
殖民地建築風格中使用的偶紅色。

9	C15 M55 Y50 K20 R187 G119 B99 #BB7763
8	C10 M43 Y37 K10 R213 G155 B138 #D59B8A
7	C0 M15 Y15 K3 R248 G224 B211 #F8E0D3
6	C0 M37 Y20 K0 R246 G184 B182 #F6B8B6
5	C0 M43 Y45 K0 R244 G169 B132 #F4A984
4	C0 M50 Y65 K0 R243 G154 B89 #F39A59
3	C0 M27 Y27 K0 R249 G203 B180 #F9CBB4
2	C0 M55 Y45 K0 R240 G144 B122 #F0907A
1	C0 M63 Y65 K13 R218 G114 B75 #DA724B

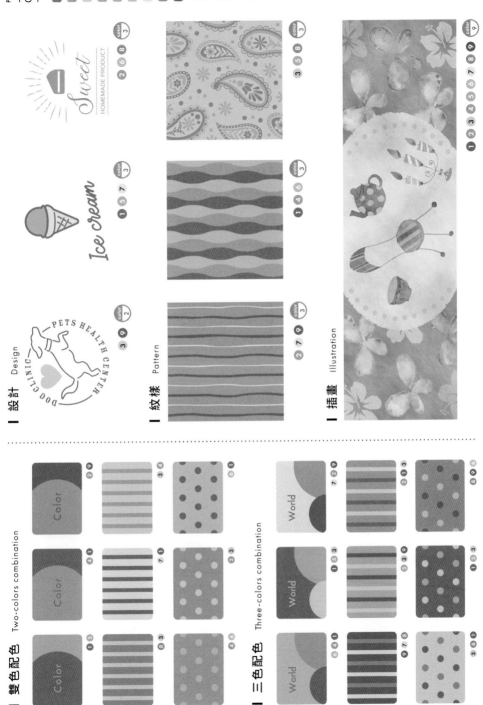

Sweet
HOMEMADE PRODUCT

color 3

2 6 8

Ice cream

color 3

1 5 7

PETS HEALTH CENTER
DOG CLINIC

color 2

3 9

I 設計 Design

color 3

3 5 8

color 3

1 4 6

color 3

2 7 9

I 紋樣 Pattern

color 9

1 2 3 4 5 6 7 8 9

I 插畫 Illustration

I 雙色配色 Two-colors combination

Color — 1 5
Color — 4 1
Color — 2 9

8 3
7 1
3 4

4
2 3
4 1

I 三色配色 Three-colors combination

World — 4 4 1
World — 1 5 3
World — 7 2 9

9 7 8
9 3 9
2 1 3

3 8 1
1 5 3
8 9 9

| 084 |

峇峇娘惹建築

Architecture of Peranakan

在15世紀後半葉移居至馬來半島的中國移民和當地馬來人的後裔被稱為峇峇娘惹。融合中國文化和馬來文化，再加上佩賴貿易裏定的雄厚財力帶來的西方風格，創造了獨特的建築風格和華麗的設計。（新加坡）

印象　　粉彩、夢幻、可愛
配色方式　以柔和色做為基礎做漸淡變化
重點　　　塗烈色⑧⑨使用在小範圍時效果很好

在門柱和窗戶周圍使用了花卉圖案的瓷磚。

❶ Clear Blue 透明藍

清爽的藍色。這個色名涵蓋的顏色範圍很廣。

❷ Peranakan Pink 峇峇娘惹粉

峇峇娘惹建築物的外牆經常帶有的粉紅色。瓷磚和陶瓷的粉紅色。

❸ Peranakan Green 峇峇娘惹綠

同峇峇娘惹粉，象徵峇峇娘惹文化的藍綠色。

❹ Pastel Blue 粉彩藍

涵蓋色彩學所稱的淡色調到淺色色調的範圍。

❺ Pastel Rose 粉彩玫瑰

在峇峇娘惹文化中，玫瑰是帶來好運的花朵。

❻ Famille Rose 軟彩玫瑰

瓷器繪畫時，以深紅和粉紅為基礎色調。

❼ Ceramic Tile 瓷磚白

以瓷磚為概念的白色。

❽ Ruby Chocolate 紅寶石巧克力

原料是玻璃粉為概念的可可豆，紅寶石的可可豆。

❾ Sea Blue 海藍色

以南國海洋為概念的鮮豔藍色。

1	C35 M37 Y0 K0 R175 G203 B235 #AFCBEB
2	C7 M37 Y5 K0 R233 G182 B204 #E9B6CC
3	C50 M0 Y20 K5 R127 G198 B204 #7FC6CC
4	C20 M0 Y7 K0 R212 G236 B240 #D4ECF0
5	C3 M15 Y7 K0 R247 G227 B228 #F7E3E4
6	C0 M40 Y20 K0 R245 G178 B178 #F5B2B2
7	C10 M7 Y5 K0 R234 G235 B239 #EAEBEF
8	C0 M53 Y23 K20 R208 G130 B138 #D0828A
9	C70 M30 Y7 K0 R72 G148 B200 #4894C8

設計 Design

3 5 6 9 — color 4

2 4 — color 2

1 8 — color 2

紋樣 Pattern

2 3 5 6 8 — color 5

1 4 7 — color 3

3 9 — color 2

插畫 Illustration

1 2 3 5 6 7 9 — color 8

AIRPORT
DEPARTURE

雙色配色 Two-colors combination

Color — 3 9

Color — 6 5

Color — 1 4

— 7

— 4

— 6 8

— 1 5

— 2 8

— 4 7

三色配色 Three-colors combination

World — 5 6 1

World — 9 6 5

World — 4 9 2

— 2 9 5

— 5 6 1

— 9 6 4

— 3 4 2

— 1 8 9

— 8 4 6

柔和色調餐具

Nyonya Ware

|085|

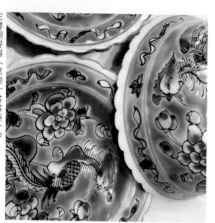

被爾作「娘惹瓷」的峇峇娘惹餐具。華麗而柔和的色彩是最大的特徵，彩繪也以吉祥的象徵圖像為主。像是鳳凰、牡丹、蝴蝶、蓮花和燕子等。粉紅色和綠色的組合用於喜慶、海軍藍則被視為哀悼的顏色。（新加坡）

印象：嬌柔、華麗、優美

配色方式：濃淡不同的粉紅色搭配藍綠色是基本

重點：盡可能結合色調齊全的相反色

以軟彩玫瑰（粉彩）的技術上色。

① Camellia 山茶花粉

camellia是山茶花，帶深紫的粉紅花朵。

② Confetti 五彩紙片

婚禮或遊行中的彩紙。慶祝活動中分送的糖果。

③ Aqua 水色

aqua在拉丁文中是水的意思。

④ Celadon 青瓷綠（慣用色名）

中國的青瓷。17世紀在西歐廣為人知。

⑤ Pearl Blue 珍珠藍

彷彿感覺得到光芒的明亮灰藍色。

⑥ Desert Rose 沙漠玫瑰

在沙漠的沙中積年累月形成的結晶。

⑦ china 瓷器

china是瓷器之意。同樣地，japan指的是漆器。

⑧ Powder Mauve 淡紫色

指接近白色的極淡紅紫色。mauve是錦葵。

⑨ Pale Wistaria 淡紫藤色

很淡的紫藤色。wistaria指的是紫藤花。

No.	CMYK / RGB / HEX
1	C0 M77 Y35 K7 / R224 G87 B111 / #E0576F
2	C7 M50 Y17 K0 / R230 G153 B170 / #E699AA
3	C50 M10 Y30 K0 / R136 G191 B184 / #88BFB8
4	C15 M0 Y25 K10 / R211 G223 B194 / #D3DFC2
5	C25 M15 Y10 K0 / R200 G208 B219 / #C8D0DB
6	C7 M35 Y27 K23 / R198 G155 B146 / #C69B92
7	C10 M3 Y15 K0 / R235 G241 B225 / #EBF1E1
8	C5 M17 Y3 K0 / R242 G222 B232 / #F2DEE8
9	C23 M37 Y7 K0 / R202 G171 B199 / #CAABC7

設計　Design

紋樣　Pattern

插畫　Illustration

雙色配色　Two-colors combination

三色配色　Three-colors combination

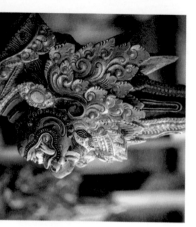

峇里島的神明

Hindu God in Bali

| 086 |

雖然印尼人有9成的居民是伊斯蘭教，但峇里島
卻有9成的居民是印度教徒。每個村莊各有
3座寺廟，分別祭祀創造之神「梵天」、保
護之神「毗濕奴」、毀滅之神「濕婆」，將
宇宙的原理神格化，是三神一體的理論。
（印尼）

印象　民族、原生、多彩
配色方式　深色調的多彩配色
重點　使用①～③或⑦～⑨作為基底色

這裡的巴龍舞或卡恰舞等舞蹈都是源自於宗教儀式。

❶ Ancient Gold 古金色
ancient指的是古代的、
古老的之意。

❷ Golden Spice 黃金香料
以印尼料理中不可或缺
的各種香料為概念。

❸ Bamboo 竹子色（慣用色名）
「竹」指的不是綠色系，
而是竹製品的顏色。

❹ Spring Water 泉水綠
泉源。spring指的是泉
水、湧泉的意思。

❺ Tropical Blue 熱帶藍
讓人聯想到熱帶水色、
帶綠的藍色。

❻ Olive 橄欖色（慣用色名）
源自橄欖果實的顏色。
英文慣用色色的名稱。

❼ Nostalgia Rose 懷舊玫瑰
像是存在於懷舊記憶中
的灰玫瑰。

❽ Deep Red 深紅色（慣用色名）
用來表示接近棕色、低
明度的紅色。

❾ Dusty Coral 灰珊瑚色
有時候會用dusty來形
容晦淡的顏色。

1
C15 M45 Y73 K0
R219 G156 B79
#DB9C4F

2
C3 M30 Y77 K0
R245 G191 B71
#F5BF47

3
C0 M15 Y65 K13
R232 G202 B98
#E8CA62

4
C53 M5 Y45 K0
R128 G193 B159
#80C19F

5
C75 M30 Y45 K0
R59 G142 B142
#3B8E8E

6
C0 M10 Y80 K70
R114 G100 B10
#72640A

7
C0 M50 Y35 K63
R125 G75 B70
#7D4B46

8
C0 M73 Y53 K57
R134 G51 B48
#863330

9
C20 M55 Y55 K3
R204 G133 B105
#CC8569

設計　Design

2 6 8 color 3

3 4 5 color 3

1 4 7 color 3

紋樣　Pattern

3 4 6 7 color 4

1 8 9 color 3

2 5 color 2

插畫　Illustration

1 2 3 4 5 6 7 8 9 color 9

雙色配色　Two-colors combination

Color **2 7**

6

4 8

Color **8 1**

9 3

1 2

Color **1 5**

7

5 3

三色配色　Three-colors combination

World **5 7 2**

2 6 5

8 4 1

World **1 2 6**

5 7 1

9 6 3

World **3 9 8**

9 9 8

7 5 2

| 087 | 水果市場
Tropical Fruits Market

在印尼可以用經濟實惠的價格買到熱帶水果，像是榴槤、木瓜、芒果、楊桃、百香果、香蕉等。其中，香蕉除了可以直接食用、還可以用多種方式烹調，如油炸、蒸、用椰漿燉煮等。一種叫炸香蕉（pisang goreng）的炸物更是經典小吃。（印尼）

■ 印象　愉悅、活力充沛、果香四溢
■ 配色方式　用②③④這些溫暖明亮的顏色當主角
■ 重點　⑧和⑨可以增加配色的深度和變化

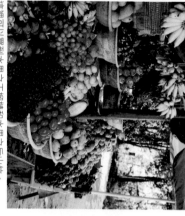

這裡可以買到水果之王榴槤和水果之后山竹。

❶ Rambutan
紅毛丹
原產於東南亞，毛茸茸的果實是最大的特徵。

❷ Dragon Fruit
火龍果
外皮是紅色的，有像葉子一樣的綠色突起物。

❸ Passion Fruit
百香果
果漿狀果肉的顏色，經常被加工成果汁。

❹ Star Fruit
楊桃
具有美麗的星形橫切面的水果。

❺ Jack Fruit
波羅蜜
重達30公斤，是世界上最大的水果。

❻ Dorian
榴槤
營養豐富，被稱作水果之王，香味獨特。

❼ Avocado
酪梨
原產於中美洲，被分類成水果，而非蔬菜。

❽ Mangosteen
山竹
非常美味，被譽為水果之后，果肉是白色的。

❾ Apple Mango
蘋果芒果
表皮成熟後變得像蘋果一樣紅色的芒果。

No.	CMYK	RGB	HEX
1	C10 M70 Y45 K0	R221 G107 B109	#DD6B6D
2	C0 M73 Y23 K0	R235 G102 B135	#EB6687
3	C7 M33 Y93 K0	R237 G181 B8	#EDB508
4	C25 M15 Y87 K0	R205 G199 B53	#CDC735
5	C47 M17 Y97 K0	R153 G177 B39	#99B127
6	C60 M35 Y97 K10	R114 G134 B47	#72862F
7	C70 M50 Y93 K25	R81 G97 B48	#516130
8	C55 M95 Y70 K7	R132 G45 B66	#842D42
9	C20 M87 Y80 K20	R175 G55 B45	#AF372D

設計 Design

紋樣 Pattern

插畫 Illustration

雙色配色 Two-colors combination

三色配色 Three-colors combination

｜088｜水燈節的天燈

Khom Loi Festival

水燈節是佛教的節慶，據說是迪士尼電影《魔髮奇緣》知名的放天燈場景的原型。每年泰曆12月的滿月之夜會在清邁郊區舉行。Khom Loi是一種像天燈一樣的紙燈籠，用以感謝佛陀並祈求無病無災。（泰國）

印象　溫暖、莊嚴、光與暗之間
配色方式　紅黃各半混合的顏色
重點　明亮的③和深暗的⑧⑨為遠調色，調整成各種色調

在清邁被稱作「Yee Peng Festival」。

① Festival

慶典色

以熱鬧的節慶為概念的顏色。

1
C0 M53 Y65 K0
R242 G147 B88
#F29358

② Evening Orange

黃昏橙

如同在黃昏天空中看起來像紅米色的顏色。

2
C3 M33 Y55 K0
R243 G187 B121
#F3BB79

③ Orange Beige

橙米色

看起來像淡橙色，也像紅米色的顏色。

3
C0 M13 Y35 K10
R237 G214 B167
#EDD6A7

④ Tortoise Shell

玳瑁棕

海龜的一種，玳瑁也指龜殼的加工品。

4
C0 M60 Y100 K60
R129 G66 B0
#814200

⑤ Moon Rock

月岩灰

以月球表面的岩石為概念的暖灰色。

5
C50 M47 Y70 K0
R147 G133 B90
#93855A

⑥ Pavement

人行道綠

pavement是指（行人事用的）路面。

6
C80 M75 Y100 K0
R78 G80 B52
#4E5034

⑦ Black Walnut

黑胡桃木

多用於傢俱和建材的胡桃樹。

7
C0 M17 Y57 K85
R76 G61 B22
#4C3D16

⑧ Teak

柚木棕

分布於亞洲熱帶地區。木紋優美、耐水防蟲。

8
C0 M35 Y70 K73
R104 G73 B21
#684915

⑨ Deep Mahogany

暗桃花心木

三大銘木※之一的桃花心木的深色。

9
C55 M85 Y85 K70
R60 G15 B7
#3C0F07

※銘木是指珍貴的木材，日本稱胡桃木、柚木、桃花心木為三大銘木。

設計 Design

紋樣 Pattern

插畫 Illustration

雙色配色 Two-colors combination

三色配色 Three-colors combination

| 089 | 老街燈火

Lanterns in the Old Town

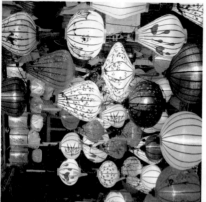
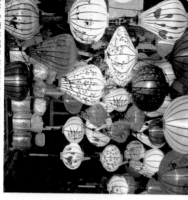

印象　懷舊、柔和、懷念
配色方式　使用溫暖而自然的顏色搭配
重點　使用對比度低的類似色

會安位於越南中部，過去是「海上絲綢之路」停靠的港口城鎮，相當繁榮，在日本鎖國前也曾與江戶幕府交流過。原本製作燈籠的目的是為了吸引遊客，但也照亮了民宅玄關、道路、橋樑，如今已成為老街的象像。（越南）

1 Lantern White
燈籠白
以燈籠點亮時的柔和白色為概念。

2 Apricot Cream
杏桃奶油
apricot是指杏桃。高明度的溫和杏色。

3 Candle Light
燭火色
以散發溫暖的燭火為概念的顏色。

4 Dried Persimmon
乾柿子橙
persimmon是柿子。柿子乾的橙淡橙色。

5 Willow Green
柳綠（慣用色名）
柳樹的綠色。比日本的柳色還要暗淡。

6 Oriental Red
東方紅（慣用色名）
原指土耳其特產的棉花染成苦色時的顏色。

7 Linen
亞麻綠
亞麻製成的天然纖維，自公元前就有人使用。

8 Asian Blue
亞洲藍
充滿懷舊印象，帶綠的暗藍色。

9 Grape Juice
葡萄汁紫
以紅葡萄果汁為概念的顏色。

No.	CMYK	RGB	HEX
1	C3 M13 Y27 K0	R248 G228 B193	#F8E4C1
2	C3 M30 Y33 K0	R243 G195 B166	#F3C3A6
3	C7 M20 Y47 K0	R252 G214 B147	#FCD693
4	C7 M65 Y60 K0	R227 G119 B90	#E3775A
5	C30 M23 Y60 K30	R151 G147 B93	#97935D
6	C13 M93 Y67 K17	R189 G39 B57	#BD2739
7	C0 M7 Y40 K30	R200 G188 B136	#C8BC88
8	C77 M30 Y50 K0	R49 G141 B134	#318D86
9	C40 M80 Y35 K0	R167 G78 B116	#A74E74

街邊許多攤位販售著燈籠和會安雜貨。

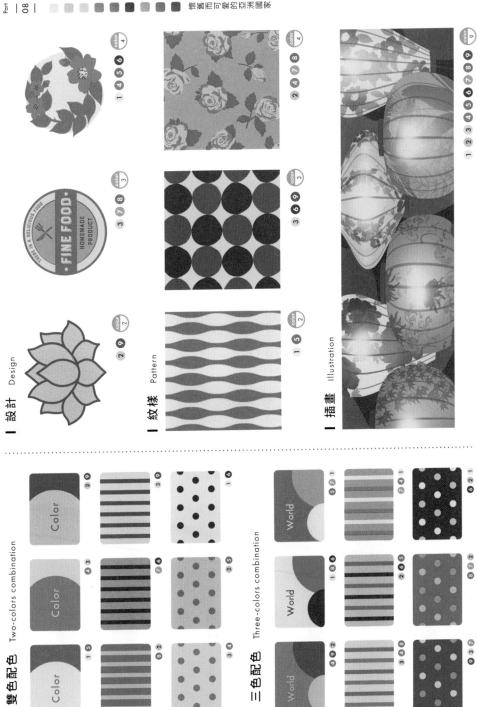

彩虹眷村

Rainbow Village

| 090 |

台灣的「眷村」指的是軍人居住在自家村莊。退伍軍人黃伯伯自 2008 年起開始在自家牆上以油漆作畫，成為熱門話題而吸引大批遊客前來參觀後，便撤銷了將此處拆除重建的決定。現在還有紀念品販售處和公共廁所，設備十分完善。（台灣）

印象　自由、色彩繽紛、流行藝術
配色方式　自由組合鮮豔的油漆顏色
重點　高彩度的配色可以有效吸引目光

牆上寫的「老兵在」，代表老兵在此的意思。

❶ Chinese Red
中國紅（慣用色名）
西方人覺得充滿中國情調的紅色色名。

❷ Paint Blue
油漆藍
油漆或藍色為基底的圖中作為相強調色。

❸ Blue Green
藍綠色（慣用色名）
藍綠各半混合而成的顏色名稱。

❹ Chrome Yellow
鉻黃（慣用色名）
於 19 世紀初期以鉻和鉛製成的顏料。

❺ Plastic Blue
塑膠藍
讓人聯想到塑膠水桶的顏色。

❻ Chrome Orange
鉻橙
製作方式同鉻黃。因鉻有害，只保留了色名。

❼ Lavender Line
輪廓薰衣草紫
用於各種插圖的輪廓線的淺紫色。

❽ Animal Face
動物臉孔粉
用於人物或動物身上的粉紅色。

❾ Window Frame
窗框綠
用於窗框邊框，較為沉靜的綠色。

No.	色票	CMYK / RGB / HEX
9		C80 M27 Y53 K0　R16 G142 B131　#108E83
8		C0 M30 Y15 K10　R232 G187 B186　#E8BBBA
7		C35 M47 Y17 K0　R178 G145 B172　#B291AC
6		C0 M70 Y100 K0　R237 G108 B0　#ED6C00
5		C60 M7 Y0 K20　R78 G163 B204　#4EA3CC
4		C0 M20 Y100 K0　R253 G208 B0　#FDD000
3		C63 M0 Y33 K0　R85 G190 B184　#55BEB8
2		C85 M60 Y0 K0　R38 G96 B173　#2660AD
1		C0 M80 Y90 K0　R234 G85 B32　#EA5520

懷舊而可愛的亞洲國家

| 設計 Design

2 8 color 2

1 4 5 color 3

3 7 color 2

| 紋樣 Pattern

1 4 color 2

2 7 8 color 3

3 5 6 9 color 4

| 插畫 Illustration

1 2 3 4 5 6 7 8 9 color 8

| 雙色配色 Two-colors combination

2 3

1 8

3 7

1 3

5 1

3 8

2

6 2

7 9

| 三色配色 Three-colors combination

4 7 1

1 8 2

5 6 4

5 8 3

3 6 9

2 5

7 1 2

1 4 8

3 9 1

| 091 | 京都・祇園

Gion, Kyoto

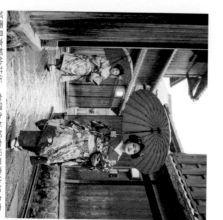

祇園的舞妓或季節有關的東西為主題。每個月會
1月是吉利的松竹梅、7月是祇園祭、12月
是「招」（南座歌舞伎觀見世聯合公演的看
板），其他月份還有櫻花或紅葉等季節性的
植物，是非常精緻的藝術品。（日本）

以與歲時或季節有關的東西為主題。每個月會

祇園是京都的花街，在國內外都有相當高的知名度。

■ 印象	和風、日式、吉利
■ 配色方式	活用朱紅色、鼠色、茶色等日本傳統色
■ 重點	西方的紅色偏紫，日本的紅色偏黃

❶ Kyou-hiiro
京緋色（傳統色）
京都的緋色與江戶末系並
列為值得欣賞的顏色。

❷ Ginsyu
銀朱色（傳統色）
作為印泥使用的鮮豔紅
色顏料。

❸ Arazome
退紅色（傳統色）
紅花染的淡色。退紅也
念作taikou。

❹ Aiiro
藍白色（傳統色）
在藍染中最淡的顏色。

❺ Sorairo-nezu
空色鼠（傳統色）
在傳統色中，會用「鼠」
來代表灰色。

❻ Namari-iro
鉛色（傳統色）
明治時代後的色名。像
鉛一樣的深灰色。

❼ Hatoba-iro
鳩羽色（傳統色）
像鴿子羽毛一樣帶紅色
的灰色。

❽ Tobi-iro
鳶色（傳統色）
江戶時代以以來的色名。
像隼鷹羽毛的顏色。

❾ Sumi-iro
墨色（傳統色）
墨色的五色（焦、濃、
重、淡、清）的焦。

9
C20 M20 Y20 K85
R62 G55 B54
#3E3736

8
C0 M40 Y45 K70
R110 G75 B54
#6E4B36

7
C7 M30 Y0 K40
R167 G139 B157
#A78B9D

6
C20 M5 Y0 K60
R113 G123 B133
#717B85

5
C15 M0 Y0 K25
R184 G200 B209
#B8C8D1

4
C15 M0 Y5 K3
R220 G237 B240
#DCEDF0

3
C0 M20 Y10 K5
R243 G213 B211
#F3D5D3

2
C0 M87 Y95 K5
R226 G63 B21
#E23F15

1
C0 M90 Y95 K0
R232 G56 B23
#E83817

設計 Design

1 7　color 2

3 8 9　color 3

2 4 5 6　color 4

紋樣 Pattern

3 7　color 2

2 5 6　color 3

1 3 4　color 3

插畫 Illustration

1 2 3 4 5 6 8 9　color 8

雙色配色 Two-colors combination

Color　1 3

Color　4 7

Color　2 5

2 8

5 1

3 9

1 9

7 3

4 8

三色配色 Three-colors combination

World　4 6 2

World　1 8 3

World　5 7 9

9 3 7

3 6 1

2 4 8

7 3 8

1 5 9

8 4 2

| 092 | 日本的春天

Spring in Japan

富士山，日本的最高峰，也是世界文化遺產。當4月下旬到5月中旬，積雪開始融化時，殘留在富士山西北坡海拔3000公尺附近的積雪看起來就像展翅的鳥，稱作「農鳥」。長年以來，人們認為「農鳥出現的時候就可以開始耕種」。（日本）

印象	純淨、端正、清晰
配色方式	由帶有透明感的藍色、灰色或櫻色組成
重點	使用⑦～⑨的顏色作為途調色

山梨縣富士吉田市每年會公布「農鳥」的出現日期。

❶ Ama-iro
天色（傳統色）
天色也念作tenshoku。
清澈天空的顏色。

❷ Kinuta-Seiji
砧青瓷（傳統色）
在南宋末期完成的藍色
青瓷器。

❸ Wasurenagusa-iro
勿忘草色（傳統色）
明治時代以來的顏色名
稱。勿忘草的花色。

❹ Sakura-iro
櫻色（傳統色）
像櫻花一樣非常淡的粉
紅色。

❺ Momo-iro
桃色（傳統色）
室町時代以來的顏色名
稱。桃子可以驅邪。

❻ Nakano-Kurenai
中紅花（傳統色）
用紅花染出，比韓紅花
還要明亮的顏色。

❼ Usunibi-iro
薄鈍色（傳統色）
鈍指的是彩度更低、更
暗淡的意思。

❽ Shirogane-iro
白銀色（傳統色）
表示銀色的金屬或閃閃
發光的白雪的顏色。

❾ Seppaku
雪白色（傳統色）
略帶藍色的明亮灰色。

1 C85 M33 Y10 K0 / R0 G133 B203 / #0085CB

2 C35 M0 Y10 K10 / R164 G207 B217 / #A4CFD9

3 C40 M10 Y0 K5 / R156 G197 B230 / #9CC5E6

4 C0 M10 Y3 K3 / R249 G235 B237 / #F9EBED

5 C0 M40 Y10 K0 / R244 G179 B194 / #F4B3C2

6 C0 M60 Y20 K0 / R238 G134 B154 / #EE869A

7 C15 M5 Y0 K35 / R167 G176 B186 / #A7B0BA

8 C10 M3 Y0 K15 / R211 G219 B226 / #D3DBE2

9 C7 M3 Y0 K7 / R230 G235 B241 / #E7EBF1

color 4
3 4 6 9

color 4
1 5 6 9

color 6
1 2 3 4 5 6

color 2
2 7

color 3
3 4 7

color 2
1 5

color 3
2 7 8

設計 Design

紋樣 Pattern

插畫 Illustration

雙色配色 Two-colors combination

三色配色 Three-colors combination

Column 中國茶的世界

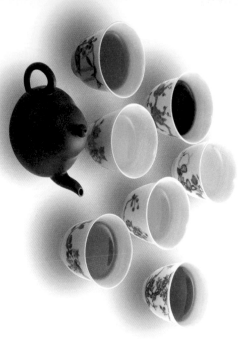

所有茶文化的起源都在中國
七色茶的世界

世界上有各式各樣的茶文化，但有一派說法認為，中國南部的臺南省一帶是茶的起源地。一開始像野菜一樣食用，經過固形茶、抹茶等過程，最後發展成現在的煎茶。在中國，一年四季都生產各種茶葉，但綠茶是4月上旬清明節之前採摘的新茶。

綠茶
在中國最常飲用的茶。
日本綠茶會透過蒸菜來防止氧化發酵，但是大多數的中國綠茶都是將採摘下來的茶葉在釜中採炒製成的，具有透明感的茶湯和香氣是最大特點。
可沖泡熱水多次回沖，這一點也與日本茶有很大的不同。

西湖龍井

青茶（烏龍茶）
傳說一位農民發現將採摘的茶葉放進竹簍中，在陡峭的山路上行走數小時後，茶葉會因為晃動而自然氧化發酵。用這些茶葉所泡成的茶香氣十足，因此成了烏龍茶。複雜的製造過程需要老到茶師的經驗。

白茶・黃茶
白茶是將採摘下來的茶葉自然乾燥，再用低溫熱風烘乾而製成的。黃茶是將採摘下來的茶葉加熱揉捏，不經過乾燥就發酵而成的。

大紅袍

白牡丹（白茶）　君山銀針（黃茶）

［協助／照片提供］
世界のお茶 門店ルピシア
www.lupicia.com

隨著清爽的香氣
慢慢綻放花朵的工藝茶

工藝茶是將中國的綠茶茶葉捆成小束，放在玻璃杯中並倒入熱水時，茶葉會慢慢展開，呈現出充滿藝術氣息的姿態。1980 年代中期，在安徽省黃山市確立了這樣的製造方法。

現在，像茉莉這種綻放花香芬芳的種類，或是會在中間冒出小朵千日紅和菊花朵的品項相當受歡迎。

正山小種

祁門紅茶特級

紅茶

福建省武夷山以烏龍茶的產地廣為人知，而紅茶則發源於其周邊，在 17 至 18 世紀發展成出口至歐洲的商品。19 世紀開始生產的安徽省祁門紅茶與印度的大吉嶺茶、斯里蘭卡的烏巴共同譽為世界三大名茶。

黑茶（普洱茶）

將綠茶堆積（有時會達到 1 公尺的高度），並經過長時間熟成發酵而成。普洱煙燻香氣是普洱茶最大的特徵。照這個名字也是源自代表性的產地。普洱中硬化固定成圓盤狀的普洱茶被稱作餅茶。

茉莉春毫

茉莉花茶

花茶

在中國，主要會用茉莉等花朵混合綠茶，靜置數小時後再將花朵去除，重複如此繁瑣的作業製成花茶。這個過程通常會重複 3 到 5 次，高級茶則是會重複到 8 次之多。

世界各地的甜點之旅

World sweets trip

本章是透過甜點環遊世界的章節。比方說，馬卡龍是一名女性從義大利嫁到法國時帶去的，如今已成為法國的代表甜點。起源於德國的德式聖誕蛋糕可以在等待聖誕節來臨的期間慢慢品嘗，享受熟成後不斷變化的味道。伴隨著映入眼簾的美味配色，體驗世界各地的文化和歷史。

| 093 |

馬卡龍
Macaron

1533年，義大利麥地奇嫁入法國皇室的凱薩琳‧德‧麥地奇嫁入法國皇室。當時同行的甜點師將馬卡龍帶到了法國。這種使用蛋白、砂糖和杏仁粉製成的甜點最終傳播到法國各地，成為代表性的甜點。（法國）

印象　夢幻、雀躍、愉快
配色方式　以①～⑥為底色，⑦～⑨為強調色
重點　用溫暖的明亮色作為強調色

修道院也製作了「當地馬卡龍」，很受歡迎。

① Rose Brown
玫瑰棕（慣用色名）
這個色名廣泛指涉接近紅色的棕色。

② Meringue
蛋白霜
在蛋白中加入砂糖或香料打發而成。

③ Chartreuse Green
夏翠絲綠（慣用色名）
查爾特勒修道院釀造的薬草利口酒的顏色。

④ Cinnamon Pink
肉桂粉
接近紅褐色、沉穩的粉紅色。

⑤ Almond Powder
杏仁粉棕
製作甜點專用，搗成細粉末時的顏色。

⑥ Almond Brown
杏仁棕
香烤杏仁般的顏色。

⑦ Matcha Green
抹茶綠
使用日本抹茶製成的甜點遍布世界各地。

⑧ Orchid
蘭花紫（慣用色名）
orchid指的是蘭花。像蘭花花朵一樣的紫紅色。

⑨ Peach Blossom
桃花粉
就像桃花一樣鮮豔的粉紅色。

No.	CMYK	RGB	HEX
1	C0 M30 Y40 K33	R190 G150 B118	#BE9676
2	C20 M0 Y20 K0	R217 G227 B207	#D9E3CF
3	C0 M13 Y20 K0	R253 G231 B207	#FDE7CF
4	C0 M50 Y53 K13	R222 G141 B103	#DE8D67
5	C0 M25 Y60 K33	R191 G155 B87	#BF9B57
6	C30 M53 Y87 K30	R150 G104 B38	#966826
7	C40 M10 Y95 K0	R171 G193 B37	#ABC125
8	C15 M65 Y10 K0	R212 G116 B160	#D474A0
9	C5 M60 Y37 K0	R231 G131 B130	#E78382

設計 Design

studio
DESIGN
3 4 5 7
color 4

BRILLIANT
JEWELERY
2 6 9
color 3

PETS HEALTH CENTER
DOG CLINIC
1 8
color 2

紋樣 Pattern

3 6 8
color 3

2 5 9
color 3

1 7
color 2

插畫 Illustration

2 4 5 6 7 8
color 6

雙色配色 Two-colors combination

Color
2 9

3 4

6 9

Color
4 6

7 2

2 5

Color
1 3

6 8

4 6

三色配色 Three-colors combination

World
2 1 9

2 4 8

3 4 6

World
5 7 3

5 6 7

2 5 9

World
4 6 2

9 3 2

8 3 2

|094| 杏仁糖

Dragee

將杏仁堅果裹上糖漿製成的點心。杏仁一次會結出許多果實，被視為是上採滿堂和幸福的象徵。歐洲自古以來就將杏仁糖當作糖，在婚禮廳或桌子等慶祝場合上分送。在中世紀的法國也會作為飯後甜點享用。（法國）

印象　細緻、溫柔、浪漫

配色方式　非常淡的細膩色和陰影色

重點　活用⑦～⑨讓配色更俐落

這種點心據說是源自古羅馬貴族（法比烏斯氏族）。

1 Frosty Pink 冰霜粉

frosty指的是霜。淡而細膩的粉紅色。

2 Early Morning 清晨藍

以清晨一整片新鮮的空氣為概念。

3 Clear Mint 透明薄荷綠

帶有透明感，明亮的薄荷綠。

4 Sugar Coating 糖衣達了

像是達了一層糖粉一樣的顏色。

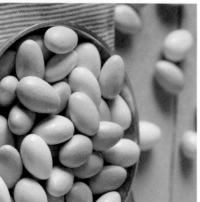

5 Pale Yellow 淡黃色（慣用色名）

非常淡的黃色。這裡的pale是淡的意思。

6 Frosty Lavender 冰霜薰衣草紫

非常淡的藍紫色。①～⑥是杏仁糖的經典色。

7 November Sky 十一月天空

以冬天正式到來時的多雲天空為概念。

8 Wash Gray 水洗灰（慣用色名）

像洗滌過的一樣明亮的灰色。

9 Raspberry Gray 覆盆子灰

覆盆子的紅紫色混合了些許灰色。

No.	CMYK / RGB / HEX
1	C5 M20 Y0 K0 / R241 G217 B233 / #F1D9E9
2	C15 M0 Y10 K0 / R224 G240 B235 / #E0F0EB
3	C17 M0 Y25 K0 / R221 G237 B206 / #DDEDCE
4	C10 M0 Y10 K0 / R235 G245 B236 / #EBF5EC
5	C0 M5 Y20 K0 / R255 G245 B215 / #FFF5D7
6	C17 M20 Y0 K0 / R216 G207 B230 / #D8CFE6
7	C17 M0 Y5 K23 / R184 G202 B206 / #B8CACE
8	C30 M20 Y35 K0 / R191 G193 B169 / #BFC1A9
9	C0 M15 Y15 K33 / R193 G175 B165 / #C1AFA5

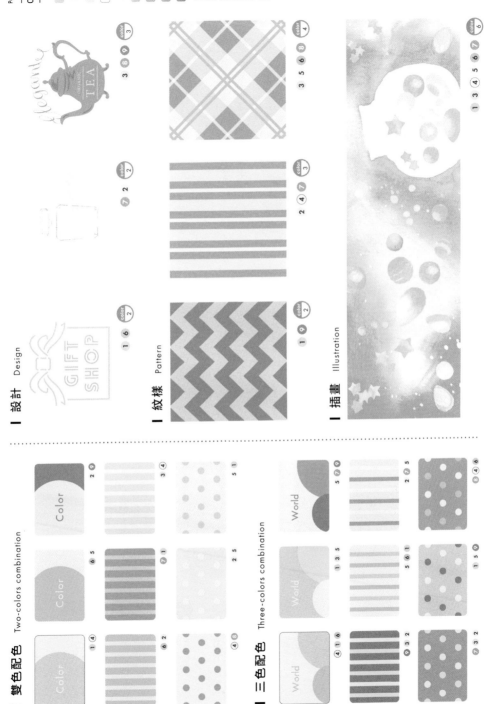

設計 Design

紋樣 Pattern

插畫 Illustration

雙色配色 Two-colors combination

三色配色 Three-colors combination

|095| 婚禮蛋糕

Wedding Cake

起源眾說紛紜，據說在1840年維多利亞女王和阿爾伯特王子的婚禮上準備了裝飾精美的三層蛋糕。最底層是給當天的賓客，中間層是給缺席的賓客，最上層是給未來出世的孩子。（英國）

印象：甜蜜、少女、愛與幸福的象徵

配色方式：各種粉紅色和經典的甜點色

重點：暖粉色和冷粉色之間的平衡

如今已成為婚禮不可或缺的物品。

① Whipped Cream 鮮奶油
攪拌鮮奶油形成的綿密柔軟的白色。

② Strawberry Cream 草莓奶油
以草莓口味的鮮奶油為概念的顏色。

③ Candy Pink 糖果粉（慣用色名）
鮮豔而略帶黃色的粉紅色慣用色名。

④ Eternal Love 永恆的愛
深沉而平靜的紅色。

⑤ Happy Rose 喜悅玫瑰
喜悅女人味而優雅的玫瑰色。

⑥ Rose Pink 玫瑰粉（慣用色名）
玫瑰粉帶紫的粉紅色。可以代表的顏色色彩範圍很廣。

⑦ Vanilla Custard 香草卡士達
香草原產於中美洲。種子可以作為香料。

⑧ Cradle Pink 搖籃粉
cradle指的是搖籃。寧靜的粉紅色。

⑨ Bitter Chocolate 苦巧克力
一種可可塊含量高的微苦巧克力。

1	C5 M5 Y15 K0 / R245 G241 B223 / #F5F1DF
2	C5 M23 Y15 K0 / R241 G209 B205 / #F1D1CD
3	C5 M45 Y30 K0 / R235 G164 B156 / #EBA49C
4	C27 M95 Y50 K0 / R189 G39 B86 / #BD2756
5	C9 M73 Y25 K0 / R221 G100 B133 / #DD6485
6	C10 M53 Y20 K0 / R224 G145 B162 / #E091A2
7	C5 M10 Y40 K0 / R245 G229 B169 / #F5E5A9
8	C5 M27 Y30 K0 / R240 G200 B174 / #F0C8AE
9	C55 M70 Y65 K17 / R122 G82 B76 / #7A524C

設計　Design

Strawberry
Natural

3 7 8 9　color 4

Deluxe
SINCE 1875　TEA

1 4 6　color 3

2 5　color 2

紋樣　Pattern

1 4 6 8　color 4

2 5 9　color 3

3 7　color 2

插畫　Illustration

1 2 3 4 5 6 7　color 7

雙色配色　Two-colors combination

Color　2 9

5 7

Color　1 3

3 4

7 9

6 8

Color

6 1

2 5

4 6

三色配色　Three-colors combination

World　5 9 7

2 4 5

8 4 1

World　1 8 3

5 6 1

1 6 9

World　4 6 2

9 6 8

7 9 5

| 096 |
萬聖節蛋糕
Halloween Cake

印象	萬聖節、碩果累累的秋天、吸睛
配色方式	經典色（①③⑨）加上②做變化
重點	使用不熟悉的配色就能營造出氛圍

據說萬聖節起源於古愛爾蘭。凱爾特人曾在夏天尾聲，即將進入黑暗季節的10月31日至11月1日間舉行叫做薩溫節（Samhain）的特殊祭典。人們認為在這個時間，另一個世界與這個世界之間的阻隔會減弱，亡者的靈魂將會復活並回到家園。（愛爾蘭）

愛爾蘭人前往美國後，萬聖節開始盛行。

❶ Pumpkin Orange
南瓜橙（借用色名）
萬聖節期間出現的小南瓜的顏色。

❷ Slime Green
史萊姆綠
像市售玩具史萊姆一樣鮮豔的藍綠色。

❸ Mysterious Violet
神秘紫
萬聖節的經典色之一。鮮豔的藍紫色。

❹ Clouded Moon
雲中月
以被雲霧遮掩的月亮為概念的顏色。

❺ Fairy White
妖精白
人們認為復活的死者會變成幽靈或妖精。

❻ Classic Brown
經典棕（借用色名）
給人濃厚而傳統的印象的棕色。

❼ Candle Orange
燭火橙
以溫暖的燭光為概念的顏色。

❽ Ghost Gray
幽靈灰
ghost指的是幽靈、亡靈、怨靈。

❾ Dark Night
暗夜灰
dark night指的是黑夜，帶有藍色的暗灰色。

#	CMYK	RGB	HEX
1	C0 M55 Y50 K0	R241 G144 B114	#F19072
2	C50 M5 Y60 K0	R140 G194 B128	#8CC280
3	C15 M17 Y33 K0	R223 G210 B177	#DFD2B1
4	C0 M45 Y63 K0	R244 G164 B96	#F4A460
5	C3 M7 Y15 K0	R249 G240 B222	#F9F0DE
6	C50 M70 Y65 K35	R111 G69 B62	#6F453E
7	C5 M10 Y0 K45	R163 G157 B164	#A39DA4
8	C20 M25 Y0 K80	R73 G64 B77	#49404D
9	C50 M60 Y10 K0	R145 G112 B165	#9170A5

設計 Design

color 3
① ⑤ ⑥

color 3
② ⑤ ⑧

color 4
③ ④ ⑦ ⑨

紋樣 Pattern

color 2
① ⑨

color 3
③ ⑤ ⑦

color 3
② ④ ⑥

插畫 Illustration

color 8
① ② ③ ④ ⑤ ⑦ ⑧ ⑨

雙色配色 Two-colors combination

① ③

② ⑨

⑥ ⑤

③ ④

⑥ ⑧

⑦ ⑤

① ⑥

④ ⑥

② ③

三色配色 Three-colors combination

⑦ ④ ③

⑤ ⑦ ⑨

① ⑧ ⑥

⑨ ③ ⑧

② ④ ⑦

⑤ ⑥ ①

⑦ ③ ⑥

⑧ ⑦ ⑥

① ⑤ ⑨

| 097 |

德式聖誕蛋糕
Christmas Stollen

德式聖誕蛋糕起源於14世紀初，在為期4週的待降節期間，等待聖誕節到來時，將蛋糕切成薄片一點一點享用。將浸泡在洋酒中的水果乾或用柑橘類的果皮製成糖漬，和堅果一起混合進麵團中烘烤，再撒上大量糖粉的甜點。（德國）

印象　傳統、深沉、平靜
配色方式　使用深紅色或棕色打造溫暖沉著的配色
重點　①或⑥等明亮的顏色可以作為點綴色

德國的德勒斯每年舉辦德式聖誕蛋糕節。

❶ Powdered Sugar
糖粉色（慣用色名）
拉長德式聖誕蛋糕的最佳賞味期限。

❷ Beige
米色（慣用色名）
英文字源自於法文的色名。指未加工的羊毛。

❸ Pinecone
松果棕
pine是松樹、pinecone是松果。賞樣的棕色。

❹ Mocha éclair
摩卡閃電泡芙
éclair一詞來自法文中的閃電、電光。

❺ Bordeaux
波爾多（慣用色名）
法國西南部波爾多生產的紅酒的顏色。

❻ Ivory
象牙色
ivory指的是象牙。在日文中也稱作象牙色。

❼ Crabapple
海棠紅
用於聖誕裝飾的海棠果的顏色。

❽ Wine Red
葡萄酒紅（慣用色名）
用來描述一般葡萄酒的慣用色名稱。

❾ Agate
瑪瑙紅（慣用色名）
瑪瑙的顏色。紋理呈現條紋狀，有多種顏色。

№	CMYK / RGB / HEX
9	C0 M70 Y60 K0　R236 G109 B86　#EC6D56
8	C40 M100 Y100 K15　R152 G27 B32　#981B20
7	C15 M90 Y85 K0　R210 G57 B45　#D2392D
6	C10 M17 Y40 K0　R234 G213 B163　#EAD5A3
5	C50 M100 Y100 K50　R93 G7 B12　#5D070C
4	C20 M55 Y70 K0　R207 G134 B81　#CF8651
3	C45 M80 Y100 K15　R144 G70 B33　#904621
2	C15 M25 Y50 K0　R223 G195 B137　#DFC389
1	C5 M7 Y10 K0　R245 G239 B231　#F5EFE7

世界各地的甜點之旅

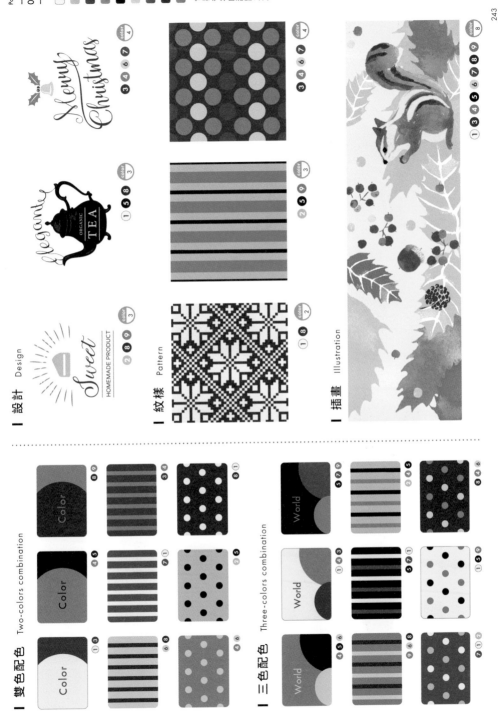

設計 Design

2 8 9 — color 3

elegante ORGANIC TEA
1 5 8 — color 3

Merry Christmas
3 4 6 7 — color 4

紋樣 Pattern

1 8 — color 2

2 5 9 — color 3

3 4 6 7 — color 4

插畫 Illustration

1 3 4 5 6 7 8 9 — color 8

雙色配色 Two-colors combination

Color 1 3

Color 4 5

Color 8 9

6 8

7 1

3 4

4 6

2 5

8 1

三色配色 Three-colors combination

World 4 5 6

World 1 4 3

World 5 7 9

2 4 8

5 7 1

2 4 5

7 1 2

1 5 9

8 4 6

| 098 | 義式冰淇淋

Italian Gelato

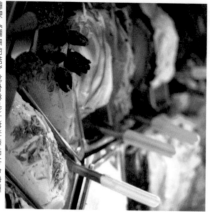

大約在公元前1世紀，因與埃及豔后克麗奧佩脫拉的戀愛史聞名的羅馬英雄凱撒大帝，曾從阿爾卑斯山採來冰和雪，混合牛奶、蜂蜜、葡萄酒一起飲用，據說這就是冰品的起源。在沒有冰箱的那個時代，可說是最頂級的奢侈品。（義大利）

印象　天然甘甜、沉穩、細緻

配色方式　以帶有灰色的柔和色為主要配色

重點　相鄰的顏色之間要做出明度差異

電影《羅馬假期》就有義式冰淇淋登場的名畫面。

❶ Mocha Beige 摩卡米色（慣用色名）

比原本的米色稍微暗一些、偏紅的顏色。

1
C15 M27 Y50 K10
R208 G179 B127
#D0B37F

2 Rich Vanilla 醇香草色

以圓潤濃郁的香草口味為概念的顏色。

2
C0 M15 Y35 K0
R253 G225 B176
#FDE1B0

3 Pistachio Flavor 開心果風味

開心果風味flavor是指風味的意思。

3
C17 M10 Y43 K0
R221 G219 B162
#DDDBA2

❹ Mocha Brown 摩卡棕色（慣用色名）

柔和的紅棕色。玻璃泛使用的顏色名稱。

4
C25 M35 Y55 K25
R166 G140 B100
#A68C64

5 Strawberry Freeze 冷凍草莓

像冷凍過後的草莓一樣清脆的粉紅色。

5
C15 M40 Y45 K0
R219 G168 B135
#DBA887

6 Condensed Milk 煉乳色

牛奶加入砂糖後濃縮製成。甜煉乳。

6
C5 M10 Y20 K0
R244 G232 B209
#F4E8D1

❼ Blueberry Cheesecake 藍莓起司蛋糕

使用藍莓製作而成的蛋糕的形象色。

7
C23 M50 Y33 K0
R202 G145 B146
#CA9192

8 Cocoa Powder 可可粉

作為甜點原料而玻璃泛使用的可可顏色。

8
C50 M65 Y85 K35
R112 G76 B42
#704C2A

9 Raspberry Sauce 覆盆子醬

可用於甜點和烹飪，酸酸甜甜的果醬。

9
C15 M75 Y45 K30
R168 G72 B83
#A84B53

設計　Design

Deluxe
SINCE 1875
TEA

color 4
❶ ❻ ❼ ❽

Ice cream

color 3
❷ ❹ ❺

color 2
❸ ❾

紋樣　Pattern

color 4
❸ ❹ ❼ ❾

color 3
❷ ❺ ❽

color 2
❶ ❻

插畫　Illustration

e choco
vanilla
Strawberry

ICE CREA
ICE CRE

color 9
❶ ❷ ❸ ❹ ❺ ❻ ❼ ❽ ❾

雙色配色　Two-colors combination

Color
❷ ❾

Color
❹ ❺

Color
❶ ❽

❸ ❺

❼ ❶

❻ ❶

❶ ❾

❹ ❽

❹ ❽

三色配色　Three-colors combination

World
❺ ❷ ❾

World
❹ ❻

World
❶ ❼ ❽

❷ ❹ ❼

❺ ❻

❾ ❷

❽ ❹ ❻

❶ ❷ ❾

❶ ❼ ❽

夏威夷鬆餅

Hawaiian Pancake

| 099 |

美國的鬆餅比英國的鬆餅厚，還會淋上楓糖漿。也稱作hotcake。pancake的「pan」不是源自葡萄牙語的麵包（pão），而是指用平底鍋（frying pan）煎成的。（美國）

印象　可愛、時尚、度假風格

配色方式　以棕色系為底色，⑥～⑨作為強調色

重點　⑦是象徵熱帶的強調色

夏威夷有許多受歡迎的鬆餅店。

❶ Nut Brown

堅果棕（慣用色名）

比熟成的堅果還要明亮的棕色。

2 Honey

蜂蜜色（慣用色名）

像蜂蜜一樣的顏色。也稱作蜂蜜黃。

3 Maple Syrup

楓糖漿棕

濃縮楓樹汁製成的甜糖漿。

❹ Roast Brown

烤棕色（慣用色名）

roast有烘烤、炒、烘焙等意思。

5 Ice Cream

冰淇淋色

混合牛奶、蛋、糖，摻入空氣結凍的食物。

6 Orange Peel

橘皮色

原文直譯是橘子的皮。具有歡快形象的顏色。

❼ Pool Blue

泳池藍

陽光明媚的游泳池般的色彩。

8 Fuchsia Pink

吊鐘花粉（慣用色名）

源自吊鐘花的粉紅色。也被稱作吊掛金鐘。

9 Shocking Pink

驚豔粉（慣用色名）

帶有非常鮮豔的紫色的粉紅色。

 1
C7 M15 Y37 K0
R240 G219 B171
#F0DBAB

 2
C0 M15 Y53 K0
R254 G222 B137
#FEDE89

 3
C30 M65 Y70 K0
R188 G111 B78
#BC6F4E

 4
C65 M80 Y85 K25
R97 G60 B49
#613C31

 5
C1 M10 Y23 K0
R253 G235 B204
#FDEBCC

 6
C0 M60 Y87 K0
R240 G131 B39
#F08327

7
C60 M0 Y43 K0
R100 G191 B165
#64BFA5

8
C7 M65 Y13 K0
R226 G120 B157
#E2789D

9
C5 M95 Y25 K0
R223 G26 B110
#DF1A6E

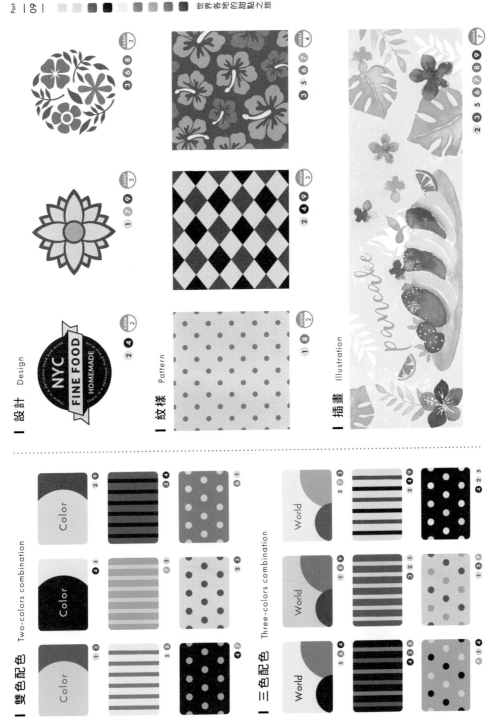

繽紛多彩的巧克力糖果M&M'S®於1941年推出時，分別有棕色、黃色、橙色、紅色、綠色、紫色。1995年，在消費者顏色人氣投票中，藍色獲得了壓倒性的票數，取代了紫色在整體中所占的顏色比例。（美國）

這6種顏色會根據定期調查的結果，調整在整體中所占的顏色比例。

印象：繽紛、輕快、鮮豔

配色方式：以鮮豔顏色為主的多彩配色

重點：覺得配色太過強烈時可以使用⑧或⑨暖色系（紅、橙、黃）的鮮明顏色在店內非常搶眼。

❶ Happy Orange 歡樂橙

讓人感到積極向上的鮮明橙色。

❷ Smile Yellow 微笑黃

像笑臉的表情符號一樣明朗的黃色。

❸ Cheerful Red 開朗紅

cheerful有活潑、開朗的意思。

❹ Peace Green 和平綠

peace有和平、平穩、安心的意思。

❺ Bright Purple 亮紫色（慣用色名）

形象明亮活潑又帶有休閒感的紫色。

❻ Vivid Blue 鮮豔藍（慣用色名）

形象鮮明清晰的藍色。

❼ Bright Turquoise 亮綠松石（慣用色名）

亮綠松石在藍中最明亮而鮮豔的顏色。

❽ Sweet Brown 甜棕色

放入很多砂糖、甜甜的棕色的概念色。

❾ Aluminum Gray 鋁灰色

經常用作碳酸飲料容器的鋁罐的顏色。

No.	CMYK	RGB	HEX
1	C0 M60 Y100 K0	R240 G131 B0	#F08300
2	C0 M25 Y100 K0	R252 G200 B0	#FCC800
3	C5 M100 Y85 K0	R223 G4 B40	#DF0428
4	C65 M0 Y85 K0	R90 G182 B81	#5AB651
5	C53 M70 Y0 K0	R139 G92 B163	#8B5CA3
6	C75 M55 Y0 K0	R75 G108 B179	#4B6CB3
7	C75 M10 Y0 K0	R0 G169 B228	#00A9E4
8	C40 M80 Y100 K35	R127 G56 B19	#7F3813
9	C15 M10 Y10 K10	R209 G211 B212	#D1D3D4

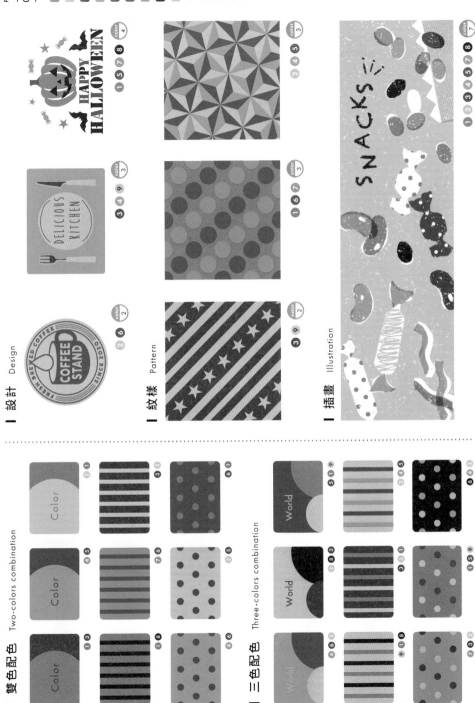

設計　Design

紋樣　Pattern

插畫　Illustration

雙色配色　Two-colors combination

三色配色　Three-colors combination

芒果刨冰

| 101 |

Mango Shaved Ice

台灣芒果（愛文芒果）是一種也被稱作蘋果芒果的愛文品種。特徵是表皮紅後會變得像蘋果一樣紅。台灣的土產芒果產季為4月中旬至10月左右，有些果農會在接到訂單後才採收芒果，甚至有些農家只會在產季期間營業。（台灣）

印象：美味、有趣、活力
配色方式：在黃色～橙色的範圍內搭配近似色相
重點：可以巧妙地結合類似的顏色

刨冰種類多樣，從蓬鬆到顆粒口感都有，非常獨特。

1 Mango Yellow 芒果黃
像芒果的果實一樣，鮮豔而偏紅的黃色。

2 Ripe Mango 熟成芒果黃
ripe是指成熟的意思，成熟芒果的顏色。

3 Nectar 花蜜黃
nectar指的是花蜜。也叫做flower nectar。

4 Butter Cream 奶油霜黃
比鮮奶油還要更黃的強烈顏色。

5 Peach 蜜桃橙（慣用色名）
英文的peach指的是像桃子果實的淡橙色。

6 Cotton Candy 棉花糖白
像棉花糖一樣帶有蓬鬆感的白色。

7 Papaya Yellow 木瓜果黃
像熟成木瓜果實一樣的顏色。

8 Apricot 杏桃橙（慣用色名）
apricot指的是熟成的杏桃果實的顏色。

9 Brown Sugar 紅糖棕
紅棕色的砂糖。在白砂糖中添加了焦糖。

1	C0 M25 Y75 K0 R251 G202 B77 #FBCA4D
2	C10 M35 Y77 K0 R231 G177 B72 #E7B148
3	C5 M5 Y30 K0 R246 G239 B194 #F6EFC2
4	C0 M5 Y60 K10 R240 G223 B117 #F0DF75
5	C0 M27 Y47 K0 R250 G201 B141 #FAC98D
6	C3 M3 Y10 K0 R250 G247 B235 #FAF7EB
7	C10 M15 Y83 K0 R236 G211 B57 #ECD339
8	C0 M53 Y70 K0 R242 G147 B78 #F2934E
9	C10 M27 Y45 K13 R212 G179 B134 #D4B386

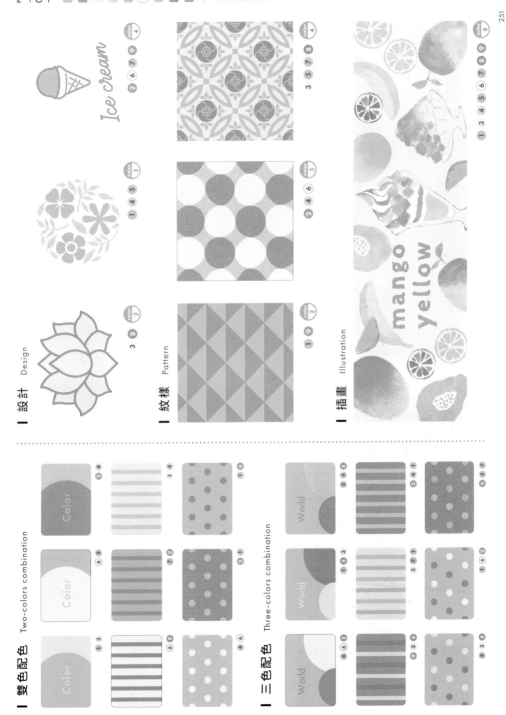

| 設計 Design | 紋樣 Pattern | 插畫 Illustration |

Ice cream — color 4 — 2 6 7 9

color 4 — 3 5 7 8

color 8 — 1 3 4 5 6 7 8 9

color 3 — 1 4 5

color 3 — 2 4 6

color 2 — 3 8

color 2 — 1 9

mango yellow

| 雙色配色 Two-colors combination | 三色配色 Three-colors combination |

Color — 2 4 · 6 5 · 1 3

3 · 7 2 · 6 8

1 9 · 2 9 · 4 6

World — 5 4 8 · 1 8 3 · 4 6 2

2 4 1 · 3 7 1 · 9 3 8

8 5 7 · 1 6 2 · 5 3 8

Column 讓旅途充滿樂趣的星巴克

作為第三空間提供豐富而滋潤的時間

不是自家（第一空間），也非學校或職場（第二空間），「能依自己的方式度過舒適時光的第三種場所」，就稱作第三空間。

星巴克於1971年在美國華盛頓州西雅圖的派克市場成立，最初是一家專門販賣深焙咖啡的咖啡豆專賣店。1982年，現為星巴克公司榮譽董事長的霍華，舒茲加入了公司，在前往米蘭的商務旅行中，他發現濃縮咖啡吧文化已經完全融入義大利人的生活中，留下深刻的印象。濃縮咖啡吧對義大利人來說就是第三空間。

富山環水公園店　與景觀融合的簡約設計。

舒茲從中看到了在西雅圖發展「咖啡吧文化」的潛在商機，並在回國後嘗試在當時的新店面設立咖啡吧，大獲成功。多年後，具有現在咖啡館風格的店鋪已經擴展到北美各處。

星巴克在世界各地展店時也打開了日本市場，星巴克咖啡日本株式會社於1996年在東京銀座開設了第一家門市，如今已經過去了四分之一個世紀，至國各地的店面設計也引起了人們的關注。

太宰府天滿宮表參道店　出自隈研吾之手，採用傳統木造結構的獨特設計。

上圖為 2016 年推出 Japan Geography Series 時的照片，共有 13 種。

地區限定的
Japan Geography Series
Our daily story

富山縣富山環水公園店在 2008 年星巴克公司內部的門市設計票選中榮獲最優秀獎，當地人和遊客稱之為「世界上最美麗的星巴克」，因此成為熱門話題。此外，福岡縣的大宰府天滿宮表參道店是由知名建築師限研吾設計的。

因為旅遊或出差停留在陌生的土地時，星巴克可以提供「在非日常空間品嘗平時咖啡的樂趣」和「取得當地限定商品的樂趣」。

Japan Geography Series（日本地理系列）推出了當地保溫杯和當地馬克杯，上面描繪著對當地人來說稀鬆平常的景色和日常生活，但對於旅行者來說，則是令人興奮雀躍的非日常世界觀。有許多收藏家甚至為此特地造訪各地。

※截至 2020 年 3 月為止，共推出了北海道、仙台、栃木、東京、橫濱、金澤、長野、岐阜、名古屋、京都、奈良、大阪、神戶、廣島、福岡、長崎、大分、沖繩共 18 種。

美麗的民族服裝

Traditional Costume

以插畫家渡邊直樹令人怦然心動的插畫為主，將世界各地的民族服裝作為配色組合的創意來源。每個配色組合都以膚式長條圖表示。位於左側的是帽子或上衣，右側則是下半身穿著的顏色。民族服裝完整地反映出當地的氣候和文化。

荷蘭
Kingdom of the Netherlands

首都：阿姆斯特丹

面積：約 4.2 萬㎢

人口：約 1744 萬人

主要語言：荷蘭語

荷蘭過去曾是被稱作「低地國家」地區的一部分，意指「地勢低平的國家」。有四分之一的國土是比海平面還要低的填海土地，自古以來就建造了排水用的運河。溫暖的氣候適合發展園藝農業，例如栽種鬱金香。

● 國旗顏色

世界上第一面三色旗，在爭取從西班牙獨立的八十年戰爭中使用的旗幟取自白、藍紅組成。由於「橘色容易變色」以識別」，最後改以紅色取代。紅色象徵人民追求獨立而起義的勇氣，白色象徵信仰，藍色象徵對祖國的忠誠。在與荷蘭王室有關的國定假日時，橘色的三角旗幟會和這面國旗一起高掛。

荷蘭的民族服裝

荷蘭最著名的民族服裝來自距離首都阿姆斯特丹不遠的沃倫丹地區。頭戴蕾絲帽，耳邊有像是翅膀一樣突出的裝飾，以及直條紋長裙搭配黑色圍裙。圍裙在胸前和腰部周圍有花朵圖案。

荷蘭有很多窪地，比起不耐水的皮鞋或布鞋，木鞋（klomp）更加實用。現在已經不再在日常生活中使用，成為荷蘭的象徵性紀念品。

插圖的配色解說

主色調為圍裙的黑色。以白色帽子或圍裙的胸前部分營造明暗對比。此外，花卉圖案使用紅色和綠色，裙子的直條紋使用紅色、綠色和藍色。相反色的搭配可以突顯出明快的印象。

❶					

❶ C5 M3 Y6 K0　　R245 G246 B242　#F5F6F2

❷ C77 M80 Y83 K67　R36 G24 B20　#241814

❸ C17 M90 Y55 K0　R206 G55 B82　#CE3752

❹ C0 M37 Y10 K0　R245 G185 B198　#F5B9C6

❺ C70 M27 Y97 K0　R88 G147 B57　#589339

❻ C50 M60 Y0 K0　R144 G112 B175　#9070AF

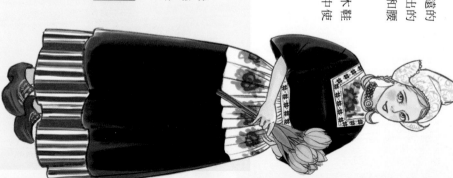

256

法國的民族服裝

法國西北部布列塔尼地區的民族服裝。直到1532年被法國合併以前，布列塔尼地區一直是獨立公國，因此發展出獨有的民族服裝，現在仍會在節日中穿著。蕾絲編織成的頭飾原本是頂簡樣的帽子，可以用來遮陽或避雨，非常實用。直到19～20世紀以後，才開始用來演變成講究裝飾和優美的風格。蕾絲頭飾的造型因村莊而異，右方的插圖是達拉貝的頭飾，像塔一樣高聳而華麗。

插圖的配色解說

頭飾是純白色的，裙子是帶有淡色調的米白色。即使同樣是白色也有細微的變化。黑色布料搭配金色刺繡看起來華美豔麗，但以配色來說有些太過強烈，使用少量棕色可以讓視覺效果顯得更優雅。

❶	❷	❸	❹	❺

❶ C1 M2 Y2 K0　　R253 G252 B251　#FDFCFB
❷ C0 M30 Y70 K0　R249 G193 B88　#F9C158
❸ C80 M77 Y77 K57　R39 G37 B35　#272523
❹ C47 M70 Y90 K10　R145 G89 B49　#915931
❺ C1 M2 Y10 K0　　R254 G251 B236　#FEFBEC

法國
French Republic

首　都：巴黎
面　積：約54.4萬㎢
人　口：約6739萬人
主要語言：法語

法國是歐洲最大的農業國，主要糧食幾乎都是自給自足。這裡也是世界屈指可數的葡萄酒產地之一，各種葡萄種植業發展相當蓬勃。首都巴黎被稱作「花都」和「藝術之都」，迄今培養出許多畫家和時裝設計師。

🏳 國旗顏色

法國國旗又被稱作Tricolore（三色旗）。tri指的是數字「3」，colore是「顏色」的意思。藍色象徵自由、白色象徵平等、紅色象徵博愛。每種顏色的起源如下：
白色代表國王、白百合的顏色、是從16世紀末至法國大革命期間統治法國的波旁家族的象徵；紅色和藍色代表巴黎，是法國大革命時期巴黎市民徽章的顏色，也是巴黎市徽的顏色。

捷克
Czech Republic

首都：布拉格

面積：約7.9萬㎢

人口：約1070萬人

主要語言：捷克語

自古以來的工業大國。在玻璃上有著精細雕刻的波希米亞玻璃是傳統產品之一。小麥和啤酒花（啤酒的原料）的種植蓬勃發展，國民人均啤酒消費量也是全球最高。此外，為了保護母語捷克語而傳承下來的木偶劇也很興盛。

■ 國旗顏色

白色象徵聖潔、藍色象徵天空、紅色象徵為自由流下的鮮血。最初使用的是波希米亞徽章的紅白雙色旗幟，但因為和波蘭國旗一樣，所以又加上了藍色的三角形。歐有許多以藍、白、紅三色組成的國旗，為自由色「泛斯拉夫色」，為思想運動的象徵色、代表克羅埃西亞、俄羅斯、斯洛伐克等國。由於克羅埃西亞趨近統一斯拉夫民族的志向，克羅埃西亞國旗色也是由這三色組成。

捷克的民族服裝

捷克共和國由西部的波希米亞、東部的摩拉維亞和東北部的西利西亞組成。歷史上，民族服裝在哈布斯堡王朝的影響下，發展成一種華麗的服飾文化，運用了許多手工製作的蕾絲、刺繡和緞帶。

右邊的插圖是摩拉維亞地區的民族服裝，將花卉和果實以幾何圖案呈現的刺繡設計令人驚豔。襯衫的袖口和裙子的皺褶讓圖案更加立體。據說領口和袖口的精緻裝飾有著「拒絕惡靈入侵」的意涵在內。

插圖的配色解說

紅、白、黑三色為主要配色。黑色布料上的紅色、黃色和黃綠色的刺繡為黑色的襯托效果而更加醒目。遂著黑滿童趣感的輪廓和衝擊力強烈的色彩對比是這套民族服裝最大的特色。

❶ C17 M93 Y67 K0	R206 G47 B66	#CE2F42
❷ C1 M2 Y3 K1	R253 G251 B248	#FDFBF8
❸ C7 M20 Y70 K0	R240 G207 B93	#F0CF5D
❹ C5 M43 Y73 K0	R237 G165 B77	#EDA54D
❺ C60 M5 Y75 K0	R110 G183 B99	#6EB763
❻ C80 M77 Y75 K60	R36 G34 B34	#242222

英國的民族服裝

英國是一個由英格蘭、蘇格蘭、威爾斯和北愛爾蘭四個地區組成的島國，此為蘇格蘭高地地區的男性民族服裝。裙狀的下半身服飾（蘇格蘭裙）是以格子紋樣的布料（蘇格蘭格紋）製成的。蘇格蘭格紋是由凱爾特人帶來的蘇格蘭傳統紡紗織物。他們非常重視血緣關係，每個氏族會製作並穿著尊重宗親血緣的、稱作氏族格紋，起源於愛當勞勞工族。

插畫的配色解說

深黑色外套和腳上的米色高筒襪，上半身深色、下半身淺色的色彩搭配帶有一種輕鬆快感。蘇格蘭格紋由一半藍色和一半綠色組成，給人耳目一新的清爽印象。

❶ C80 M75 Y73 K50　R45 G45 B45　#2D2D2D
❷ C8 M7 Y10 K0　R238 G236 B230　#EEECE6
❸ C50 M77 Y100 K20　R130 G70 B33　#824621
❹ C90 M87 Y35 K3　R52 G58 B112　#343A70
❺ C73 M33 Y85 K0　R79 G138 B77　#4F8A4D
❻ C27 M33 Y47 K0　R197 G173 B137　#C5AD89

英國
United Kingdom of Great Britain and Northern Ireland

首　都：倫敦
面　積：約24.3萬km²
人　口：約6722萬人
主要語言：英語

因18世紀的工業革命而蓬勃發展的國家，過去曾經有一段時間統治了世界上四分之一的領土。有搭配紅茶品嘗輕食或甜點的下午茶習慣，許多世界聞名的音樂家也誕生於此。

國旗顏色

在發展成聯合王國之前的各個國家，結合其守護聖人的十字架形成的米字設計，通稱為「聯合傑克」。英格蘭（白底紅十字）、蘇格蘭（藍底斜白十字）、愛爾蘭（白底斜紅十字）不包含威爾斯國旗，是因為當時它是英格蘭的一部分。此外，過去曾經是英國領土的國家，在國旗的左上方都會有聯合傑克的設計。

瑞典
Konungariket Sverige

首都：斯德哥爾摩

面積：約45萬km²

人口：約1035萬人

主要語言：瑞典語

這個國家有「必咖」的習慣，與同事、家人、朋友或戀人一同享用咖啡和甜點，共度休息時光。此外，根據發明炸藥的瑞典化學家阿佛烈・諾貝爾的遺言而創立的就是諾貝爾獎。頒獎典禮於每年12月舉行。

❶ 國旗顏色

藍底加上黃色十字是由皇家徽章衍生出來的配色，也被稱為金十字旗。顏色的象徵意義如P.70〈瑞典國旗〉中所介紹的，藍色代表澄澈的天空，黃色代表基督教、自由和獨立。北歐國家的國旗是交叉點偏左的十字設計，稱為斯堪地那維亞十字或北歐十字，起源是紅底白十字的丹麥國旗。

瑞典的民族服裝

瑞典位於斯堪地那維亞半島的東側。

這是中部達拉納地區雷克桑德的民族服裝。雷克桑德就位於過去撐起瑞典銅產業重鎮的法倫旁。帶刺繡的紅色背心搭配紅白條紋的圍裙，再繫上有花朵圖案的圍巾。

此外，瑞典全國性的民族服裝「國家民族服裝」是以國旗的顏色為設計基礎，用鮮豔的藍色背心搭配黃色的圍裙。

描圖的配色解說

清晰形象的白色襯衫加上黑色或深藍色的低明度裙子是基本配色，而深紅色是穿搭的主角。背心帶有細膩的刺繡，但只占了一些許的顏色比例。

- ❶ C4 M4 Y8 K0 R247 G245 B237 #F7F5ED
- ❷ C15 M95 Y75 K5 R203 G38 B54 #CB2636
- ❸ C3 M27 Y73 K0 R246 G197 B82 #F6C552
- ❹ C85 M50 Y70 K30 R26 G87 B73 #1A5749
- ❺ C90 M85 Y85 K75 R9 G9 B9 #090909

芬蘭的民族服裝

薩米人的民族服裝在所有地區都是以藍色為基礎色，這裡介紹的服裝來自芬蘭北部的羅瓦涅米地區。呈鐘型展開的藍色洋裝，裙襬以緞帶裝飾。這種裝飾中包含了薩米人的信仰，也就是相信「萬物皆有靈」的薩滿教。靴子是以馴鹿皮製成，為了方便在雪地上行走，鞋底採用刷毛，鞋尖也呈尖頭狀。

插圖的配色解說

藍色與紅色的相反組合，鮮豔得令人眼睛為之一亮。為了緩和這種鮮豔感，加上了少許天然的米色或咖啡色。棕色是米色來自於馴鹿的皮。

① C13 M95 Y87 K0　　　R212 G40 B41　　#D42829
② C23 M33 Y53 K0　　　R205 G175 B126　#CDAF7E
③ C40 M67 Y85 K3　　　R166 G101 B56　#A66538
④ C90 M87 Y87 K80　　　R6 G0 B0　　　　#060000
⑤ C87 M77 Y0 K0　　　　R52 G70 B155　#34469B
⑥ C23 M85 Y80 K30　　　R157 G53 B40　#9D3528

芬蘭
Republic of Finland

首　都：赫爾辛基
面　積：約33.8萬km²
人　口：約554萬人
主要語言：芬蘭語

國土約有四分之一在北極圈內，約7成的土地是針葉林，擁有約19萬座湖泊。也以三溫暖的發源地聞名，家家戶戶皆很常見，就連國會大廈都有三溫暖。出汗以後，再浸泡泡到附近的湖泊讓體溫降溫。

① 國旗顏色

北歐各國的斯堪地那維亞十字代表著基督教，而芬蘭國旗則是白底藍十字。藍色象徵湖泊和天空，白色象徵覆蓋國土的白雪。這裡介紹的民族服裝是原住民薩米人的服飾。薩米人原本是與馴鹿一起生活的游牧民族，自18世紀後興起，開始生活定居於橫跨了挪威、瑞典、芬蘭、俄羅斯的拉普蘭地區。

秘魯
Republic of Peru

首都：利馬

面積：約129萬㎢

人口：約3297萬人

主要語言：西班牙語、克丘亞語、艾瑪拉語

國旗顏色

國旗中使用的每一種顏色都有象徵意義。以秘魯來說，紅色象徵勇氣和愛國心、白色象徵和平與榮譽。國徽則放在旗幟的中央。左右為紅色、中間為白色的雙色國旗，有一派說法認為這個配色源自建國英雄聖馬丁將軍所看見的一隻「翅膀為紅色，胸口為白色的鳥」。

國土的正中央是海拔高達6000公尺的安地斯山脈，西側為沙漠，與巴西相連的東側為熱帶雨林。印加帝國遺址馬丘比丘和神祕的古代遺跡納斯卡線是著名的旅遊勝地。秘魯同時也是一個富含礦產資源的國家。

秘魯的民族服裝

在這片安地斯文明曾蓬勃發展的土地上，由克丘亞人以及秘魯、玻利維亞、厄瓜多為中心建造而成的印加帝國，被認為是最後一個原住民建立的國家。在16世紀被西班牙征服之前，大約有200年的繁榮勝景。

這裡所介紹的是克丘亞人的民族服裝，在保留著文化的同時，也強烈映出歐洲的服飾文化。每個村莊都不盡相同，獨一無二。帽子的設計最為特別，再披上以羊駝或駱馬的毛製成的披肩。

裙子是深褐色或深藍色，裙襬裝飾著五顏六色的刺繡或條紋。鮮豔的紅外套和深色裙子組成基本對比配色，但裝飾上使用了豐富鮮明的顏色，形成了整體多彩活潑的配色。

描圖的配色解說

❶ C13 M95 Y85 K0　　R212 G40 B44　　#D4282C
❷ C93 M0 Y85 K75　　R0 G65 B27　　#00411B
❸ C3 M27 Y73 K0　　R246 G197 B82　　#F6C552
❹ C2 M1 Y3 K2　　R249 G250 B247　　#F9FAF7
❺ C63 M7 Y100 K0　　R103 G175 B47　　#67AF2F
❻ C67 M10 Y4 K0　　R60 G176 B225　　#3CB0E1
❼ C23 M77 Y0 K0　　R196 G85 B155　　#C4559B

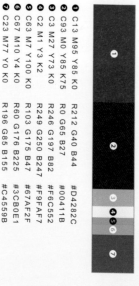

美國的民族服裝

這是在原住民印地安人中，居住在西南部的阿帕契族的民族服裝。阿帕契族是狩獵民族，服裝基本上是用鞣製鹿皮或水牛皮製成的罩衫和裙子。由一塊皮革製成的靴子造型鞋子（莫卡辛鞋）可以保護腳部不受蛇或仙人掌的剌傷害。原先是非常簡單的服裝，但受到當時開拓者帶來的維多利亞時代潮流影響，裙子的剪裁變得更為寬鬆，裙襬上也裝飾了長流蘇。

插圖的配色解說

來自天然材料，濃淡不一的棕色是基本色。強調色使用的是時尚界稱為「金色」的土黃色和鮮豔明亮的「綠松石藍」。綠松石自古以來一直是印地安人的守護石。

		C M Y K	R G B	
❶		C17 M33 Y70 K0	R218 G177 B90	#DAB15A
❷		C40 M77 Y60 K3	R165 G83 B85	#A55355
❸		C67 M63 Y60 K10	R101 G94 B92	#655E5C
❹		C20 M20 Y17 K0	R211 G203 B203	#D3CBCB
❺		C77 M10 Y17 K0	R0 G167 B202	#00A7CA
❻		C27 M37 Y57 K0	R197 G165 B116	#C5A574
❼		C55 M67 Y73 K13	R126 G90 B70	#7E5A46

美國
United States of America

🏳 **國旗顏色**

首　都：華盛頓特區
面　積：約983.3萬km²
人　口：約3億2948萬人
主要語言：英語

包括阿拉斯加和夏威夷在內，由50個州組成的超級大國。原住民（美洲原住民）為印地安人和因紐特人。17世紀時，來自英國的移民開始建立殖民地，在經過獨立戰爭後，於1776年正式獨立。是多種族共存的國家。

50顆星星代表目前的州數，13條紅白相間的條紋代表獨立時的州數。因為由星星和條紋組成，又被稱作「星條旗」，英文寫成「The Stars and Stripes」。紅色象徵勇氣和強大、白色象徵純淨和純潔、藍色象徵警戒、耐心和正義。第一任總統華盛頓曾說過：「星星代表上天的恩賜，紅白色代表母國（英國），分隔紅色的白色條紋則代表脫離母國。」

印度 India

首　都：新德里

面　積：約328.7萬km²

人　口：約13億8000萬人

主要語言：官方語言為印地語，第二官方語言為英語

大約有8成國民是印度教徒，印度教認為牛是神聖的動物，所以不吃牛肉。印度數學教育，在小學低年級時就要學會背出19×19的乘法表。由於國土廣闊，使用多種語言，因此紗票（盧比紙幣）上列出了17種語言。

番紅花色、白色、綠色組成的三色旗（番紅花指的是P.96〈正宗西班牙海鮮燉飯〉中所介紹的番紅花黃。花的雄蕊可以用於染色和食物著色）。正中央則是阿育王法輪。番紅花象徵印度教、綠色象徵伊斯蘭教，中間的白色表示兩種宗教的和解與和平以及其他宗教。

🚩 國旗顏色

印度的民族服裝

紗麗是整個印度都會穿著的民族服裝。雖然在很多區域仍是日常服飾，但在大城市中穿著的比例逐漸下降。日常穿戴的紗麗很簡單，沒有裝飾；作為婚禮服裝的紗麗則非常華麗，布料的邊緣會有金線刺繡，鑲縫亮片或鏡子。在合身的短上衣（choli）和襯裙上，將一塊長約5.5公尺的布垂掛在左肩後方的「ulta pallu」是一般常見的風格。

如插圖所示，將紗麗的末端懸掛在左肩後的「ulta pallu」是一般常見的風格。

插圖的配色解說

將用於紗麗邊緣的鮮豔粉紅色也用於上衣，如此一來，與主色調綠松石藍的配色比例就會達到3比7的絕佳平衡。印度女性會量身訂做上衣來搭配紗麗的顏色和設計。

❶ C2 M77 Y7 K0 　　R231 G90 B149 　#E75A95
❷ C10 M25 Y77 K0 　R233 G195 B74 　#E9C34A
❸ C5 M13 Y55 K0 　 R245 G222 B133 #F5DE85
❹ C23 M32 Y90 K0 　R207 G173 B43 　#CFAD2B
❺ C53 M0 Y30 K0 　 R123 G200 B191 #7BC8BF

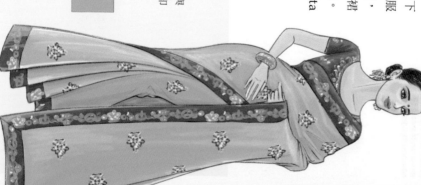

肯亞 Republic of Kenya

首　都：奈洛比
面　積：約58.3萬km²
人　口：約5377萬人
主要語言：斯瓦希里語、英語

儘管赤道幾乎通過國土正中央，但在海拔5199公尺的肯亞山頂上有一條冰川。

肯亞居住著超過40個民族，每個民族都有各自的語言、宗教、音樂和舞蹈。國旗中央描繪的盾牌與長矛是源自馬賽族。

國旗顏色

黑色代表肯亞人引以為傲的膚色、紅色代表為了獨立流下的鮮血、綠色代表豐當的自然風光、白色則是和平的象徵。國旗上描繪著盾牌和長矛，是因為在獨立戰爭期間並沒有使用槍枝。只用盾牌和長矛一戰就贏得了勝利。非洲國家的國旗多以綠、黃、紅三種顏色組成，因此被稱為「泛非顏色」。綠色象徵豐富的自然、黃色象徵黃金等礦物資源、紅色象徵在獨立戰爭中流下的鮮血。

肯亞的民族服裝

馬賽人以畜牧牛隻為生。身材高大、視力良好、透過跳高來展現自己的力量。村裡跳得最高的男人可以迎娶村裡最美麗的女人，採一夫多妻制。傳統顏色為紅色。服裝和妝容也都以紅色為主。大披肩是自製的，在鞣製過的牛皮上裝飾串珠。精美的項鍊也是特色配件之一，其根源可追溯到19世紀後半葉。當時荷蘭製和捷克製的珠子傳進了當地。涼鞋則是割下汽車的舊輪胎製成的。

插圖的配色解說

紅色是基底色（主要色），天然皮革的顏色是配合色（次要色），而五顏六色的裝飾品是強調色（隨著配色改變或移動的顏色）。來自世界各地的民族服裝可說是配色創意的寶庫。

❶ C3 M47 Y37 K0　R238 G160 B143　#EEA08F
❷ C0 M3 Y0 K0　R254 G251 B252　#FEFBFC
❸ C87 M80 Y0 K0　R55 G65 B152　#374198
❹ C5 M17 Y80 K0　R245 G212 B65　#F5D441
❺ C60 M10 Y13 K0　R98 G183 B212　#62B7D4
❻ C0 M45 Y60 K0　R244 G164 B102　#F4A466
❼ C10 M80 Y57 K0　R219 G83 B85　#DB5355

越南
Socialist Republic of Viet Nam

首都：河內
面積：約32.9萬㎢
人口：約9733萬人
主要語言：越南語

擁有得天獨厚的水源和氣候，米的產量是世界第五。咖啡豆的產量僅次於巴西，是世界第二大的生產國。主食為使用在來米粉製成的麵（河粉），或是在法國殖民時期傳進當地，包著蔬菜和肉的越式法國麵包（Bánh mì）。

🅟 國旗顏色

紅底、中央有顯黃色的五芒星，也被稱作金星紅旗。紅色是社會主義的象徵，代表革命期間人民流下的鮮血。星星延伸出的五芒指的是工人、農民、士兵、知識份子和青年。用色和設計上與中國國旗有些相似之處，但中國國旗被稱作五星紅旗。

越南的民族服裝

越南的民族服飾長襖指的是長上衣，源自18世紀從清朝傳入的中國服飾，和寬版的長褲（quần）搭配穿著。頭上戴的是以棕櫚葉編織成圓錐狀的帽子（斗笠），越南中部的古都順化是著名的產地。長襖的顏色並沒有特別的限制，但順化的女性似乎傾向於穿著紫色。白色是學生和未婚女性的顏色，紅色是祝賀的顏色，也用於婚禮禮服。長襖是越南的正式服裝，也有航空公司和銀行作為制服採用。

描圖的配色解說

高雅的紫色是主色，只有紫色和白色這兩種醒目的顏色。有點類似於韓國服裝白色的用法。因此給人一種明亮活潑的印象。顏色帶給人的印象會根據使用的位置和面積比例而有很大的差異。

①	C13 M17 Y27 K7	R217 G204 B181	#D9CCB5
②	C55 M75 Y0 K0	R135 G81 B157	#87519D
③	C0 M23 Y3 K0	R249 G214 B226	#F9DEE2
④	C50 M7 Y17 K0	R133 G196 B210	#85C4D2
⑤	C3 M1 Y0 K0	R249 G252 B254	#F9FCFE

韓國的民族服裝

韓國女性的民族服裝稱作「chima jeogori」，由上衣（jeogori）和長至包裹胸部的長裙（chima）所組成。

朝鮮時期規定服裝的顏色必須依身分、地位、年齡而定。例如，雖然規定未婚女性要穿黃色上衣和紅色長裙，但當時的染料品質不佳，只有上流階級的人才能穿著顏色鮮豔的服裝。現在的定位已經不再是日常服裝，只有當作正式服裝或禮服才會穿著。

插圖的配色解說

韓國的民族服裝以長裙的顏色來決定穿搭和整體形象。這裡選用明亮的玫瑰色搭配帶有淡粉搭配柔和白色，目光聚焦在下半身的配色才能營造穩定感。

❶ C0 M7 Y5 K0　　R254 G243 B240　#FEF3F0
❷ C17 M17 Y15 K0　R218 G211 B210　#DAD3D2
❸ C0 M50 Y5 K0　　R241 G158 B188　#F19EBC

韓國
Republic of Korea

首　都：首爾
面　積：約10萬km²
人　口：約5178萬人
主要語言：韓語

自古以來朝代繁榮昌盛的國家。製造業、技術發達，生產各式各樣的工業產品出口到國外。國技是格鬥技跆拳道，韓國料理中常用的辣椒原產自於中南美洲，在17世紀被引進了朝鮮半島。

🔊 國旗顏色

被稱作太極旗的韓國國旗，正中央的圓形代表太極（宇宙），在中國古典文獻《易經》中的宇宙觀認為「兩個對立的事物結合起來，可以保持和諧」，紅色象徵陽、藍色象徵陰，同時也代表各種相對的事物，像是太陽與月亮、男性與女性，積極與消極、善與惡等等。四個角落則是以易經的掛形象徵設計，象徵著天地水火、東西南北。

名畫調色盤

Masterpiece Color Palette

以人人知曉的名畫為主題，挑選出9種獨特的顏色。欣賞莫內的〈睡蓮〉讓心情平靜，被雷諾瓦〈陽台上的兩姊妹〉展現的幸福喜悅療癒。法國畫家秀拉的世界是由無數繽紛的小點組合而成的。敬請享受美妙的名畫中多元豐富的配色。

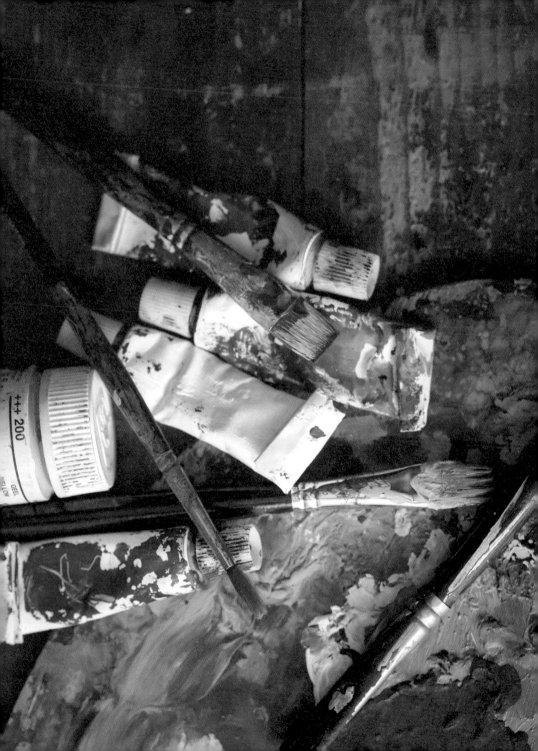

| 102 |
蘋果盤
Dish of Apples (1876-77)

受到雷諾瓦及莫內等同世代的畫家讚賞，更影響了20世紀的代表性畫家畢卡索和馬諦斯。塞尚特別被譽為「現代繪畫之父」。他甚至留下一句話：「我要用一顆蘋果驚豔整個巴黎」。（塞尚）

他畢生繪製的靜物畫中，有超過60件作品出現蘋果。

印象：獨自、獨特、色相對比
配色方式：用藍灰色串起紅色系和綠色系
重點：③④⑦⑧是藍灰色系的顏色

❶ Pompeian Red
龐貝紅（慣用色名）
顏料自古城的壁畫中所使用的紅色。

❷ Grayish Moss
灰苔蘚色
moss是指苔蘚，彩度比苔蘚綠還要低。

❸ Forever Blue
永恆藍
彷彿時間停止流逝的寧靜顏色。

❹ Fog Blue
霧藍色（慣用色名）
英文會以fog或mist形容帶灰的顏色。

❺ Apple Compote
糖漬蘋果
以稀糖水燉煮蘋果的顏色。compote是法文。

❻ Evergreen
常綠色（慣用色名）
冬天不落葉的常盤樹顏色。日文寫作常盤色。

❼ Blue Gray
藍灰色（慣用色名）
這個色名所代表的顏色範圍非常廣。

❽ Cashmere Blue
喀什米爾藍
像喀什米爾羊絨一樣，質感很好的藍色。

❾ Sage Green
鼠尾草綠（慣用色名）
一種既可以作為香料的藥草又可以作為藥料的藥草。

1	C20 M90 Y90 K0 / R202 G58 B40 / #CA3A28
2	C37 M27 Y60 K0 / R176 G174 B117 / #B0AE75
3	C40 M17 Y20 K10 / R155 G179 B185 / #9BB3B9
4	C20 M5 Y0 K50 / R132 G144 B155 / #84909B
5	C33 M73 Y60 K0 / R181 G94 B88 / #B55E58
6	C50 M0 Y60 K70 / R56 G90 B55 / #385A37
7	C45 M25 Y30 K0 / R154 G174 B173 / #9AAEAD
8	C15 M0 Y15 K10 / R210 G225 B212 / #D2E1D4
9	C53 M27 Y73 K35 / R102 G121 B69 / #667945

設計 Design

③ ④ ⑥　color 3

① ⑦ ⑨　color 3

② ⑤ ⑧　color 3

紋樣 Pattern

① ⑧　color 2

③ ⑤ ⑨　color 3

① ② ④ ⑥ ⑦ ⑨　color 6

插畫 Illustration

① ② ③ ④ ⑤ ⑥ ⑧ ⑨　color 8

雙色配色 Two-colors combination

Color　① ③

Color　⑧ ⑤

Color　② ⑨

⑥ ②

⑦ ①

⑧ ④

④ ②

② ⑤

① ⑧

三色配色 Three-colors combination

World　⑤ ⑥ ②

World　⑥ ② ⑤

World　⑧ ④ ⑤

⑨ ① ⑧

⑤ ⑥ ⑦

② ⑨ ⑤

⑦ ⑤ ⑧

① ③ ②

⑧ ① ⑥

陽台上的兩姊妹

Two Sisters (On the Terrace) (1881)

| 103 |

雷諾瓦並沒有像許多印象派畫家那樣在調色盤上混合各種顏料，而是將接近原色的顏料排列在一起（作畫。這是一種稱為「筆觸分割」的方法，讓看就像混合在一起一樣。使用這種方法，顏色就不會因為混色而混濁，還可以充分展現光線的亮度。（雷諾瓦）

雷諾瓦描繪了許多展現喜悅和幸福的對象。

- 印象：沉靜、和平、平靜
- 配色方式：使用其他顏色來襯托出紅色和藍色
- 重點：經過細心安排的紅藍配色組合

① Cardinal Red
樞機紅（慣用色名）
在天主教中地位僅次教宗的樞機主教的長袍顏色。

② Princess Blue
公主藍
princess指的是公主。優雅而高貴的藍色。

③ Blue Eyes
藍眼睛
眼睛的顏色取決於虹膜中黑色素的含量。

④ Burnished Lilac
拋光紫丁香
burnish是研磨出光澤。充滿光澤感的灰紫色。

⑤ Silver Fox
銀狐灰
像銀狐的毛髮一樣的深灰色。

⑥ Flint Gray
打火石灰
flint指的是打火石。混合各色的灰色。

⑦ Coral Gold
珊瑚金
閃閃發亮的形象、高貴的珊瑚粉。

⑧ Winter Grass
冬草色
以寒冷天氣中的枯草為概念的顏色。

⑨ Icy Blue
冰藍色
彩度比粉色形象藍還要低的淡藍色。

#	CMYK	RGB	HEX
1	C0 M95 Y95 K30	R183 G24 B12	#B7180C
2	C95 M83 Y25 K0	R27 G64 B127	#1B407F
3	C50 M23 Y0 K40	R95 G124 B158	#5F7C9E
4	C23 M30 Y30 K7	R196 G175 B163	#C4AFA3
5	C47 M37 Y45 K13	R139 G140 B126	#8B8C7E
6	C40 M35 Y43 K3	R166 G158 B140	#A69E8C
7	C20 M65 Y60 K0	R205 G114 B92	#CD725C
8	C30 M27 Y45 K0	R191 G181 B145	#BFB591
9	C27 M15 Y10 K0	R195 G206 B219	#C3CEDB

設計　Design

❶ ❺　color 2

❸ ❹ ❾　color 3

❷ ❺ ❽　color 3

紋樣　Pattern

❷ ❽　color 2

❶ ❼ ❽　color 3

❸ ❹ ❻ ❾　color 4

插畫　Illustration

❶ ❷ ❸ ❺ ❻ ❼ ❽ ❾　color 8

雙色配色　Two-colors combination

❶ ❽

❹ ❸

❷

❺ ❷

❼ ❾

❸ ❹

❹ ❷

❷ ❺

❹ ❶

三色配色　Three-colors combination

❹ ❺ ❷

❶ ❷ ❽

❸ ❼ ❾

❾ ❸ ❽

❺ ❹ ❶

❷ ❹ ❺

❻ ❸ ❷

❶ ❹ ❾

❽ ❼ ❺

| 104 |
大碗島的星期天下午

A Sunday on La Grande Jatte (1884-86)

秀拉是基於光學和色彩學的理論創造出「點描畫法」的畫家。這幅作品是視覺度超過3公尺的傑作，卻是以無數細小的「點」繪製而成的。近距離觀看時，可以看見細小方女性的衣服是用紅色和藍色的圓點，而草坪是用藍色和黃色的圓點呈現出來的。（秀拉）

■ 印象　　時間靜止、不可思議、中性的
■ 配色方式　　結合沉穩色彩的配色組合
■ 重點　　①②③⑥形成濃淡不同的黃綠色為底

比印象派更加追求光的表現手法，也稱作新印象派。

❶ Lawn Green
草坪綠
以柔軟草坪的綠色為印象的顏色。

❷ Elm Green（慣用色名）
榆樹綠
elm指的是用來作行道樹的榆樹。

❸ Cardamon Green
小豆蔻綠
作為香料的小豆蔻果實的顏色。

❹ Dusty Olive
灰橄欖色
略帶黃綠色的灰色。

❺ Shadow Purple
陰影紫
帶紫色的陰影紫的顏色。低彩度的灰紫色。

❻ Ivy Green
常春藤綠（慣用色名）
爬牆植物的綠色。遍蓋整面牆壁的深綠色。

❼ Red Clay
紅土色
指含氧化鐵成分的紅土或紅色黏土。

❽ Clear Lake
清湖藍
以清澈的湖泊為印象的沉穩藍色。

❾ Grape Hyacinth
葡萄風信子紫
葡萄風信子的花。藍色小花像葡萄一樣綻放。

1	C37 M23 Y73 K0 R177 G179 B92 #B1B35C
2	C30 M0 Y80 K40 R137 G155 B53 #899B35
3	C23 M10 Y45 K0 R208 G214 B157 #D0D69D
4	C55 M45 Y65 K0 R134 G133 B100 #868564
5	C33 M35 Y35 K0 R183 G166 B157 #B7A69D
6	C55 M0 Y85 K45 R81 G130 B48 #518230
7	C15 M55 Y50 K40 R154 G96 B80 #9A6050
8	C37 M25 Y10 K0 R172 G182 B206 #ACB6CE
9	C60 M57 Y30 K5 R118 G110 B139 #766E8B

設計 Design

① ⑤ ⑥ color 3

③ ⑧ ⑨ color 3

② ⑦ color 2

紋樣 Pattern

③ ⑦ ⑧ color 3

① ④ ⑥ color 3

② ⑤ ⑨ color 3

插畫 Illustration

① ② ③ ⑤ ⑥ ⑦ ⑧ ⑨ color 8

雙色配色 Two-colors combination

② ③

③ ⑥

① ⑦

① ④

③ ②

② ⑥

⑨ ③

② ⑤

④ ①

三色配色 Three-colors combination

⑤ ⑦ ⑨

③ ① ④

④ ⑥ ⑧

② ⑧ ④

③ ⑤ ①

⑤ ③ ⑨

⑥ ① ③

① ⑥ ⑦

⑦ ⑨ ②

| 105 | 在亞爾的臥室

The Bedroom (1889)

繪製出於 P.40〈普羅旺斯之光〉中介紹的「黃房子」，其中一個房間。梵谷一生中畫了 3 幅這張畫。第一張是和高更同居前畫的，第二張是在精神病療養期間畫的，最後一張是為母親和妹妹繪製了縮小版。（梵谷）

印象	靜止與生動、靜謐與溫暖的對比
配色方式	棕色系（偏紅色或暗黃色）搭配淺藍色
重點	有著溫和的對比色相配色

此為收藏於芝加哥藝術博物館中的第二件作品。

① Provence

以法國的溫暖氣候為概念的藍色。

| 1 | C40 M23 Y10 K0
R164 G183 B208
#A4B7D0 |

② Dreaming

夢幻棕

指的是做夢、夢幻般的香氣為概念。

| 2 | C20 M25 Y25 K13
R193 G178 B169
#C1B2A9 |

③ Lavender Oil

薰衣草精油

以萃取自薰衣草的精油香氣為概念。

| 3 | C15 M23 Y20 K0
R222 G201 B195
#DEC9C3 |

④ Feather White

羽毛白

彷彿鳥羽的白色。也有叫 feather gray 的色名。

| 4 | C7 M7 Y25 K0
R241 G235 B202
#F1EBCA |

⑤ Walnut

胡桃棕（慣用色名）

源自胡桃殼顏色的顏色。

| 5 | C20 M43 Y60 K17
R186 G140 B94
#BA8C5E |

⑥ Eggshell Blue

蛋殼藍

像鳥類的蛋殼一樣，帶有綠色的淡藍色。

| 6 | C40 M10 Y30 K0
R165 G200 B186
#A5C8BA |

⑦ Oatmeal

燕麥色

將燕麥去殼加工而成的食物。經常作為早餐。

| 7 | C0 M10 Y35 K40
R180 G166 B128
#B4A680 |

⑧ Mustard Gold

芥末金

比黃芥末色還要暗、還要深沉的芥末色。

| 8 | C0 M17 Y70 K45
R168 G144 B59
#A8903B |

⑨ Blue Stone

藍石色

以藍色石頭為概念。

| 9 | C30 M20 Y10 K37
R138 G144 B157
#8A909D |

設計　Design

DESIGN
studio

②⑨　color 2

PREMIUM
KING
The world of high quality
The world of highquality

①④⑤　color 3

Strawberry
barrel

③④⑥⑦　color 4

紋樣　Pattern

②⑨　color 2

①⑤⑦　color 3

③④⑥⑧　color 4

插畫　Illustration

①②③④⑤⑥⑦⑧⑨　color 8

雙色配色　Two-colors combination

三色配色　Three-colors combination

睡蓮

Water Lilies (1906)

莫內畢生創作的繪畫中，以睡蓮為主題的作品有近300件。他將租借的房子買了下來，在庭院裡打造日式庭園，不斷地繪製睡蓮。

布置了好幾種植物的太鼓橋和紫藤花架，從日本訂購了好幾種植物。莫內於1872年繪製了〈印象・日出〉，標題成了印象派的由來。

印象	安靜、平穩、細膩。
配色方式	配色只使用藍色系色彩
重點	⑦和⑧會成為整體的強調色

法國橘園美術館中設有「睡蓮展示廳」。

❶ Cornflower Blue

矢車菊藍（傳用色名）。矢車菊的花色，品質最好的藍寶石的顏色。

❷ Fog Gray

濃霧灰
fog 是指濃霧的意思。

❸ Kame-nozoki

瓶覗色（傳統色）
在藍染中最淡的顏色。浸染一次的顏色。

❹ Asagi-iro

淺蔥色（傳統色）
比瓶覗色濃，比綠色淡的藍染色顏色。

❺ Hanada-iro

縹色（傳統色）
藍染時渲染成藍前的顏色。也當作花田色。

❻ Ai-iro

藍色（傳統色）
日本藍色在其他地方被稱作 Japan Blue。

❼ Mist Gray

霧灰藍
mist 指的是薄霧、霧。

❽ Water Lily

睡蓮綠
以睡蓮的葉子為概念，帶深藍色的沉穩綠色。

❾ Blooming

綻放粉
這個詞代表花朵盛開，如花一樣美麗。

1	C57 M37 Y0 K7 R115 G141 B194 #738DC2
2	C50 M30 Y20 K10 R132 G153 B173 #8499AD
3	C40 M0 Y15 K0 R162 G215 B221 #A2D7DD
4	C82 M0 Y30 K10 R0 G162 B176 #00A2B0
5	C70 M20 Y0 K30 R41 G128 B175 #2980AF
6	C100 M67 Y20 K43 R0 G55 B102 #003766
7	C53 M27 Y20 K0 R131 G165 B186 #83A5BA
8	C50 M3 Y20 K10 R124 G189 B195 #7CBDC3
9	C7 M53 Y7 K0 R229 G147 B180 #E593B4

| 106 |
Water Lilies (1906)

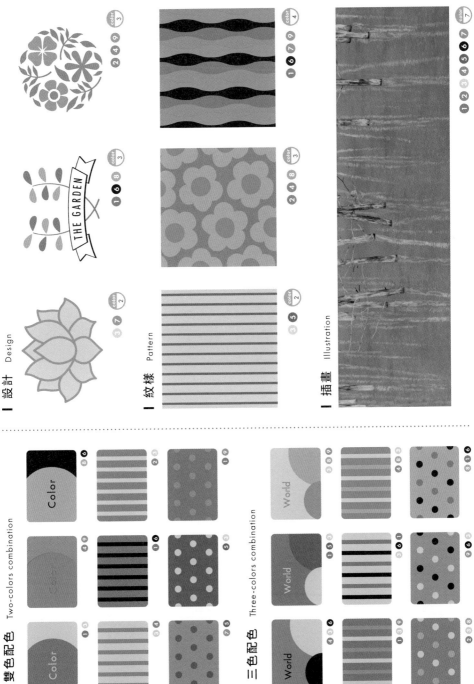

設計 Design

紋樣 Pattern

插畫 Illustration

雙色配色 Two-colors combination

三色配色 Three-colors combination

Part 12

從「氣味」聯想的顏色

Color imaged from "fragrance"

當你聞到某種氣味時，可能會突然回想
起以前的記憶。這是因為我們的五種感
官，唯有嗅覺與食實記憶和情感的大腦
區域相連。將可以撼動人心的「氣味」
和顏色的形象疊加在一起，或許就能創
造出一趟心靈之旅。點綴世界的豐富色
彩也感動了我們的心靈。

| 107 | 保加利亞玫瑰（以玫瑰為主的花香）
Bulgarian Rose

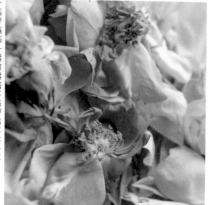

保加利亞有個叫做「玫瑰谷」的地方，每年在5月下旬至6月上旬盛開的玫瑰將此處染上一片粉紅色。香水和化妝品中使用的玫瑰精油非常珍貴，2600朵玫瑰的花瓣僅能萃取出1公克。同時衍生的副產品是玫瑰水。

重點　降低對比度，統一成柔和色調

配色方式　以粉紅色為主，搭配綠色

印象　甜美、容光煥發、女人味

上述為透過水蒸氣蒸餾法提取精油的方法。

1 Damask Rose 大馬士革玫瑰
大馬士革種的玫瑰。種植於保加利亞和土耳其。

C7 M60 Y25 K0
R228 G131 B147
#E48393

2 Rose Petals 玫瑰花瓣
玫瑰的花瓣。有時候會做加工成果醬等。

C0 M35 Y7 K0
R246 G190 B205
#F6BECD

3 Rose Bath 玫瑰浴
據說埃及艷后克麗奧佩脫拉十分喜愛玫瑰浴。

C35 M5 Y35 K0
R178 G212 B180
#B2D4B4

4 Cameo Green 浮雕綠
以天然瑪瑙製成的浮雕的顏色。

C0 M20 Y3 K0
R250 G220 B229
#FADCE5

5 Floral Bouquet 花束紅
各種花香調合而成的香水。種類繁多。

C0 M53 Y30 K0
R241 G149 B148
#F19594

6 Tamora 泰摩拉橙
紅色和黃色交配繁殖而成的橙色玫瑰。

C0 M25 Y30 K0
R250 G207 B177
#FACFB1

7 Mist Green 霧綠色
mist指的是薄霧、靄。淺淡而柔和的綠色。

C30 M0 Y43 K0
R192 G222 B167
#C0DEA7

8 Rose Water 玫瑰水
萃取精油時產生的蒸餾水。用來作為化妝水。

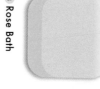

C7 M10 Y17 K0
R240 G231 B215
#F0E7D7

9 Rose Absolute 玫瑰原精
使用溶劑萃取出的玫瑰精油。

C3 M0 Y23 K0
R251 G250 B213
#FBFAD5

從「氣味」靜想的顏色

設計 Design

Fragrance

紋樣 Pattern

插畫 Illustration

雙色配色 Two-colors combination

三色配色 Three-colors combination

| 108 |
水果樂園

Fruits Paradise （帶甜濃厚的水果香味）

根據日本農林水產省的說法，
水果的定義是「木結出的果實」，而
哈密瓜不是「水果」，而是「果實類蔬菜」。
水果的定義是樹木結出的果實，可以持續收穫
很多年生的植物，而在收穫後死亡的植物故而
為「蔬菜」。如果遵循這種分類方式，甜瓜
會是一種蔬菜，栗子是一種水果。

印象　果味十足、活力、活潑

配色方式　使用盡可能接近實際水果的顏色

重點　果實類蔬菜在這裡也視為水果

柑橘類的黃色、黃綠色、橙色成為作維他命的色。

7 Muskmelon 甜瓜綠
musk是指麝香。香氣
濃郁的甜瓜的總稱。

4 Guava 番石榴紅
熟成的番石榴果實。經
常加工成果汁。

1 Papaya 木瓜黃
也稱蓬生果。在台灣經
常會製成木瓜牛奶。

8 Grape 葡萄紫
葡萄汁之所以是紫的，
是因為連果帶皮榨汁。

5 Kiwi Fruit 奇異果綠
kiwi是紐西蘭一種鳥的
名字。

2 Watermelon 柿子紅（慣用色名）
西瓜果肉的紅色。屬於
慣用顏色名稱。

9 Banana (Full Yellow) 香蕉黃（全黃）
香蕉會根據熟成度不同
而有不一樣的名稱。

6 Plum 李子紫（慣用色名）
像歐洲李果皮一樣的紅
紫色。也稱作洋李。

3 Persimmon 柿子橙
熟成柿子的顏色。
persimmon是dried
persimmon是柿子乾。

No.	色票
9	C5 M10 Y70 K0 / R247 G225 B96 / #F7E160
8	C50 M85 Y25 K0 / R147 G65 B123 / #93417B
7	C23 M0 Y60 K0 / R210 G226 B129 / #D2E281
6	C35 M80 Y20 K0 / R176 G78 B132 / #B04E84
5	C37 M0 Y70 K0 / R177 G211 B106 / #B1D36A
4	C0 M50 Y35 K0 / R242 G155 B143 / #F29B8F
3	C0 M30 Y50 K0 / R249 G195 B133 / #F9C385
2	C0 M75 Y20 K0 / R235 G102 B139 / #EB668B
1	C0 M15 Y57 K0 / R254 G222 B127 / #FEDE7F

從「氣味」聯想的顏色

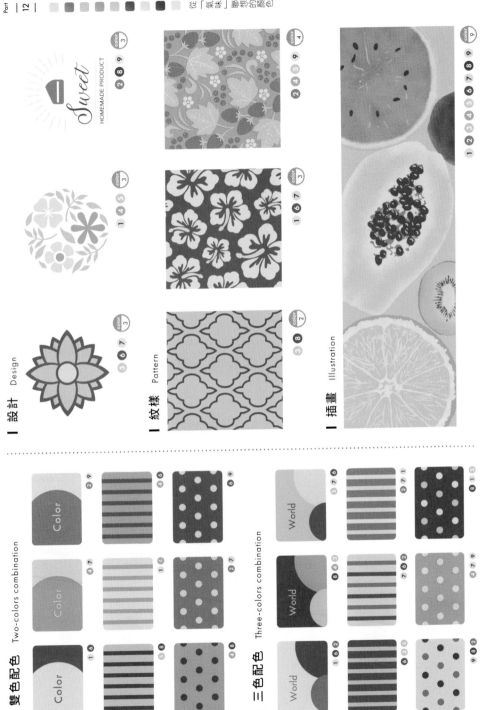

| 設計 Design
| 紋樣 Pattern
| 插畫 Illustration

| 雙色配色 Two-colors combination
| 三色配色 Three-colors combination

| 109 |
世界各地的香料

Spices around the world（帶有深度的辛香料香味）

印象　民族、濃郁、大地色彩
配色方式　以濃淡不同的褐色做組合
重點　清楚地突顯出明顯明暗對比

世界四大香料是胡椒、丁香、肉桂和肉豆蔻。其中，胡椒在中世紀歐洲有著與黃金相當的價值。1492年，哥倫布從西班牙朝印度航行，最後抵達了美洲。他將在美洲大陸發現的唐辛子命名為「紅辣椒」，並帶回國內。

肉桂於本書P.82、肉豆蔻於P.96中介紹。

① Cardamon Powder
小豆蔻粉
被稱作香氣之王、北歐經常使用的香料。

② Star Anise
八角
產於中國的星形香料。

③ Clove
丁香
丁香、深咖色、外形類似15公釐大的釘子。

④ Cumin Powder
孜然粉
咖哩不可或缺的一種民族性香料。

⑤ Garam Masala
葛拉姆馬薩拉
印度具代表性的一種混合香料的名稱。

⑥ Allspice
五香粉
一種也被稱作百味胡椒的香料。

⑦ Basil Seed
羅勒籽
浸泡在水中時，會形成果凍般的薄膜並膨脹。

⑧ Paprika
紅椒粉
紅色的香料。在東歐會加進燉肉料理中。

⑨ Pepper
胡椒
受到收穫時期和加工影響，有多種顏色。

No.	CMYK	RGB	HEX
1	C25 M25 Y70 K0	R203 G185 B95	#CBB95F
2	C40 M70 Y83 K0	R169 G98 B60	#A9623C
3	C15 M30 Y83 K67	R105 G84 B9	#695409
4	C23 M20 Y57 K0	R207 G196 B126	#CFC47E
5	C0 M40 Y75 K37	R180 G126 B50	#B47E32
6	C13 M27 Y75 K65	R111 G92 B29	#6F5C1D
7	C0 M10 Y20 K85	R76 G66 B56	#4C4238
8	C17 M75 Y90 K0	R209 G94 B40	#D15E28
9	C0 M37 Y65 K90	R63 G35 B0	#3F2300

熱帶雨林

Tropical Rain Forest（森林的樹木與植物的氣味）

熱帶雨林橫跨赤道遍及河流域。世界上最大的熱帶雨林廣區全年溫暖多雨，也被稱作「地球之肺」，透過光合作用將二氧化碳轉換成氧氣。可以當試用形形色色的綠色來表現出在大自然的恩惠下蓬勃生長的植物氣味，以及棲息於森林中的生命的心跳。

擁有神祕藍色翅膀的大藍閃蝶也棲息於赤道遍。

印象　豐富、平衡、寧靜

配色方式　以黃綠色系為主，⑧⑨作為強調色

重點　可以用色彩的明暗來呈現光與影

1 Green Glow
綠色光輝
以生命力旺盛的植物為概念的顏色。

C23 M0 Y70 K0
R211 G224 B103
#D3E067

2 Parrot Green
鸚鵡綠（慣用色名）
顯鵬羽毛的顏色，已經有成為鳥道種顏色名稱稱作鸚鵡綠。

C30 M0 Y70 K55
R111 G127 B58
#6F7F3A

3 Parrot
鸚鵡綠
有鸚鵡道種鳥色也會被稱為鸚鵡綠。

C60 M10 Y87 K0
R113 G176 B73
#71B049

4 Tropical Forest
熱帶森林
以熱帶森林為概念的深黃綠色。

C55 M15 Y80 K0
R129 G174 B85
#81AE55

5 Swamp Green
沼澤綠
swamp是沼澤的意思。喝淡的黃綠色。

C45 M15 Y60 K0
R156 G185 B123
#9CB97B

6 Jungle Green
叢林綠（慣用色名）
像熱帶森林一樣叢生茂密的綠色。

C55 M0 Y80 K55
R68 G113 B47
#44712F

7 Morning Forest
清晨森林
以早晨的森林為概念，明亮的黃綠色。

C37 M0 Y50 K0
R175 G214 B152
#AFD698

8 Mineral Green
礦物綠
以礦物（植物生長所需的無機營養）為概念。

C25 M0 Y17 K27
R163 G187 B180
#A3BBB4

9 Night Forest
夜爾森林
以夜爾間的森林為印象的深藍綠色。

C65 M15 Y20 K70
R23 G76 B89
#174C59

9	8	7	6	5	4	3	2	1

設計 Design

2　9

color 2

紋樣 Pattern

3　9

color 2

1　5　8

color 3

3　4　6

color 3

1　5　7　8

color 4

2　4　6

2　4　6　7

color 4

插畫 Illustration

1　2　3　4　6　8　9

color 7

雙色配色 Two-colors combination

三色配色 Three-colors combination

| 111 | 七大海洋
The Seven Seas （海風與潮汐的氣味）

我們生活的地球由七大洋和五大洲組成。

「七大洋」通常是用來概括全世界的海洋，細數的話則分別為北大西洋、南大西洋、太平洋、南太平洋、印度洋、北極海和南極海。可以嘗試用藍色～藍綠色來表現大海之母的浪潮與海風的氣味。

印象　雄偉、深刻、廣闊
配色方式　呈現於海域、氣候、季節變化的顏色
重點　在類似的色相範圍內構成配色

據說地球上的生命是從約40億年前的海洋誕生的。

① Marine Blue
海藍（慣用色名）
作為海洋色名常見的海藍色。帶綠的深藍色。

C100 M0 Y15 K50
R0 G103 B136
#006788

② South Pacific Ocean
南太平洋
南太平洋的島嶼被拔稱為世界天堂。

C65 M0 Y35 K0
R76 G187 B180
#4CBBB4

③ Horizon Blue
地平線藍（慣用色名）
用來表現水平線或地平線附近的遙藍色的天空。

C40 M0 Y7 K0
R160 G216 B235
#A0D8EB

④ Sandy Beach
沙灘色
原文直譯為沙灘，也是夏感景象一處海岸之名。

C23 M30 Y37 K0
R205 G182 B158
#CDB69E

⑤ Aegean Blue
愛琴海藍
愛琴海的英文是Aegean Sea，蔚藍色。

C80 M55 Y0 K0
R55 G106 B179
#376AB3

⑥ Caribbean Blue
加勒比藍
加勒比海盜的鼎盛時期為1660～1730年左右。

C70 M10 Y33 K0
R57 G172 B176
#39ACB0

⑦ Calm Sea
靜海藍
形容平穩、風平浪靜海洋的英文用語。

C55 M25 Y0 K0
R121 G167 B217
#79A7D9

⑧ Mediterranean Sea
地中海藍
以地中海為概念，明亮而清澈的藍色。

C70 M37 Y0 K0
R78 G138 B201
#4E8AC9

⑨ The South Pole
南極藍
原文是指南極。北極是the north pole。

C40 M13 Y20 K0
R164 G197 B201
#A4C5C9

| 9 | 8 | 7 | 6 | 5 | 4 | 3 | 2 | 1 |

設計 Design

紋樣 Pattern

插畫 Illustration

雙色配色 Two-colors combination

三色配色 Three-colors combination

原畫Staff

Part10插畫製作：渡邊首樹／插畫素材提供：中島心／本文描畫：ハルトナリ／插畫素材提供：taneko／設計：國版製作：柿乃製作所、柿乃製作所、長井康行／トランクジョン配色製作：椰 敦子・柴 廣子・佐藤 志美／原畫封面：西垂水敦(krran)／本文設計：ねこひいさ／原畫組版：柿乃製作所／原畫編輯：鈴木勇太

Credit

（使用素材來源URL：）

iStock：https://www.istockphoto.com/jp

P.48 016：圖片來源：https://www.thelittleprince.com/／P.50 Column：WORLD BREAKFAST ALLDAY https://www.world-breakfast-allday.com 外苑前店 地址：東京都澀谷區神宮前3-1-23-1F 吉祥寺店：東京都武藏野市吉祥寺本町2-4-2-102／P.86 Column：Pantone LLC United Color Systems Co., Ltd. https://pj-color.com/彩選色彩調色盤PJ（陳列室）/東京都澀谷區神宮前49-1 神宮前AK bldg.3F Palette https://decorate-my-trip.com/P.252 Column：Tabi（303）Color Storehouse Co., Ltd./P.172 Column：星巴克咖啡日本株式會社

參考文獻【書籍】

・講談社ポケット百科シリーズ (2019)《世界の國》講談社
・福田邦夫 (2001)《色の名前事典》主婦の友社
・永田泰弘 (2006)《日本の色 世界の色》ナツメ社
・德井淑子 (2006)《色で読む中世ヨーロッパ》講談社
・文溪 巴觀・格林柯菲 (2008)《爭紅》講談社
・ブランシソク・ドラマール／ベルナール・ギノー (2007)《色彩の文化史》彩流社
・成美堂出版編輯部 (2014)《空旅Style이야기》近郊の町》成美堂出版
・鹿島出版 (1996)《パリ・世紀末レバノンエッフェル塔からチョコレートまで》角川春樹事務所
・JTB Publishing, Inc. (2015)《巴黎》DPPI世界系列）
・ミシェル・マカリウス (1992)《岩波 世界巨匠 シャガール》岩波書店

・船田宗孝 (1996)《世界やきもの紀行 その源流を訪ねて》芸術堂
・井上璋夫・横江文憲・熊瀬川紀 (2002)《コトバンクで古くさよ》新潮社
・宇田英男 (1994)《雄がパリをつくったか》朝日新聞社
・地球の歩き方編集室 (2013)《地球の歩き方aruco1 パリ》ダイヤモンド・ビッグ社
・飯塚信雄 (2000)《ロココの世界―十八世紀のフランス》三修社
・講談社 (2010)《最新版週刊世界遺産No.2モン・サン・ミッシェル》講談社
・G・ハインツ=モーア (1994)《西洋シンボル事典―キリスト教美術の記号とイメージ》八坂書房
・富田幸雄 (2002)《わたしのラベンダー物語》新潮社
・田中達也 (2005)《オーロラの本》河出書房新社
・鳥塚綾里 (2012)《世界遺産をめぐる》ほるぷ出版
・スタジオジブリ・文春文庫 (2013)《ジブリの教科書5魔女の宅急便》文藝春秋
・地球の歩き方編集室 (2017)《地球の歩き方A29 北欧2017〜2018年版》ダイヤモンド・ビッグ社
・入江正之 (2007)《図説ガウディ 地中海が生んだ天才建築家》河出書房新社
・パッセージコヘの誘い》晶文社
・地球の歩き方編集室 (2014)《義大利沖旅》
・地球の歩き方編集室 (2016)《地球の歩き方A24 ギリシャとエーゲ海の島々&キプロス2017〜2018年版》ダイヤモンド・ビッグ社
・トマス・ハインツ (2001)《アリスへの不思議な手紙 ルイス・キャロルは珠玉のメルヘン》東洋書林
・奥田実紀 (2007)《ターターンチェックの文化史》白水社
・三重県美術ギャラリーほか (2018)《ターターン 伝統と革新のデザイン》青幻舎
・よしむらいすけ (2015)《たくさんのメルから集めた言葉たち》文溪社
・地球の歩き方編集室 (2012)《地球の歩き方aruco8 エジプト》

參考文獻【網站】

AFP BB NEWS (2009)「完成から120年のエッフェル塔」2009年に1度のお色直しへ」https://www6.nhk.or.jp/sekaimachi/archives/data.html?fid=150203
・地球の歩き方ニュース&レポート (2015)「創設400年！パリ最古のマルシェ「ブランシュ」にかけた美の魔法」https://news.arukikata.co.jp/column/sightseeing/Europe/France/PARIS/63_059961_1447054932.html
・キリンビール大学芸術学部「ロココの女王」のルーヴルはヴァンセンヌ」https://www.kirin.co.jp/entertainment/daigaku/ART/art/no11/
・NHK世界ふれあい街歩き (2015)「パリ冬のマレ地区へ」フランス
・石積百科 (2009)「マルセイユ石畳の歴史」https://www.live-science.com/honkan/soap/soaphistory02.html
・Cinemacafe.net (2014)「【特集：アナと雪の女王】タッグの"凍てつく世界"にかけた美の魔法」https://www.cinemacafe.net/article/2014/03/07/22199.html
・近鐵日本ツーリスト「オーロラ特集」オーロラを楽しむ基本情報」

・ト》ダイヤモンド・ビッグ社
・ジャック・T・モイヤー (2005)《クマノミガイドブック》阪急コミュニケーションズ
・大田昌一 (2013)《世界の絶景色彩建築巡禮》
・地球の歩き方編集室 (2013)《地球の歩き方aruco22 シンガポール》ダイヤモンド・ビッグ社
・地球の歩き方編集室 (2013)《地球の歩き方aruco10 ホーミン》ダイヤモンド・ビッグ社
・池上俊一 (2020)《甜點的法國》
・吉田菊次郎 (1998)《万国お菓子物語》晶文社
・岡部由一 (2004)《古今東西アメリカン・スイーツ》
・文化學園服飾博物館 (2019)《世界の民族衣裝図鑑》ラトルズ
・川瀬佑介 (2019)《マンガで教養 はじめての西洋絵画》朝日新聞出版

・HIS首都圏版「絶景シャワエン」
https://www.his-j.com/tyo/zekkei/morocco/
・CREA (2015)「巨大なバオバブの並木が連なるマダガスカルの神秘的なスポット」
https://crea.bunshun.jp/articles/-/7254
・IDÉE SHOP Online「暮らしをゆたかにするキリム」
https://www.idee-online.com/shop/features/019_kilim.aspx
・&TRAVEL (2019)「ドローンで撮った無数の熱気球 タイ・チェンマイのコムロー祭り」
https://www.asahi.com/and/article/20191008/300118888/
・地球の歩き方 (2017)「虹色の村 台中の彩虹眷村」
https://tokuhain.arukikata.co.jp/taipei2/2017/10/post_1.html
・祇園甲部歌舞会公式ウェブサイト「花かんざし」
http://miyako-odori.jp/geimaiko/
・ウェザーニュース (2019)「青空にクッキリ富士山 雪形の鳥鳥もハッキリ」
https://weathernews.jp/s/topics/201905/070065/
・ゼクシィ「ドレス ウェディング用語集」
https://zexy.net/contents/yogo/details.php?name=ドラジェ
・マイナビウエディングプレミアムクラブ「大人花嫁が知っておきたい"結婚式の本質"」
https://wedding.mynavi.jp/premium/juku/Tips/vol1
・m&m's「M&M'Sの歩み」
http://www.m-ms.jp/history/
・テレビ東京「KIRIN ART GALLERY〜美の巨人たち〜」(2018)「ゴッホ『アルルの寝室』」
https://www.tv-tokyo.co.jp/kyojin_old/backnumber/181020/

・https://www.hawaiianairlines.co.jp/hawaii-stories/culture/origin-of-hula
・JTBスポーツブログYELL (2018)「ハワイの"レインボー"ははんとレインボーだけではありません！」
https://www.jtb.co.jp/sports/yell/category/tachibanagolf/2018/0607.asp
・世界遺産オンラインガイド「自由の女神像」
https://worldheritagesite.xyz/statue-of-liberty/
・The Asahi Shimbun GLOBE+ (2018)「用意周到でなければ体験できないNYタイムズスクエアの大晦日カウントダウン」
https://globe.asahi.com/article/12033426
・日テレNEWS24 (2015)「NY名物！巨大ツリー その後はどうなる？」
http://www.news24.jp/articles/2015/02/06/10268761.html
・&M (2018)「NY名物 ストリート・グラフィティ「Bushwick collective」」
https://www.asahi.com/and/article/20181101/170551/
・地球の歩き方 (2011)「ラスベガス・ネオンミュージアム〜ネオンサインの墓場があった！」
https://tokuhain.arukikata.co.jp/las_vegas/2011/03/post_62.html
・NATIONAL GEOGRAPHIC (2012)「悠久の時が刻む断崖の美」
https://natgeo.nikkeibp.co.jp/nng/article/20120120/296850/
・HIS首都圏版「カナディアンロッキー」
https://www.his-j.com/tyo/special/canada/canadianrockies.html

・阪急交通社「メール街道」
https://www.hankyu-travel.com/guide/canada/maple.php
・CNN (2019)「カリブ海の「グレートブルーホール」、調査隊が底の様子を報告」
https://www.cnn.co.jp/fringe/35132837.html
・阪急交通社「世界遺産 〜The World Heritage〜ベリーズのバリア・リーフ保護区」
https://www.hankyu-travel.com/heritage/latinamerica/belize_barrier_reef.php
・阪急交通社「世界遺産 〜The World Heritage〜オペラハウス」
https://www.hankyu-travel.com/heritage/australia/operahouse.php

https://www.knt.co.jp/holiday/sp/aurora/info.html
・サンタクロース村オフィシャルサイト「サンタクロースからの手紙」
http://santaclausvillage.jp/letters/
・パンのはなし「世界のいろいろなパン・デンマークのパン」
https://www.panstory.jp/world/world-denmark.html
・全日本パエリア連盟 (2020)「国際パエリアコンクール日本代表選考大会 2020 大会概要」
https://www.paellamania.com/overview
・日本テレビ放送網 (2019)「嵐にしやがれ」
https://www.ntv.co.jp/arashinishiyagare/contents/20191116.html
・博報堂コンサルティング (2019)「ギリシャにみるValue for Money の神髄」
https://www.hakuhodo-consulting.co.jp/blog/branding/marketing_20180227/
・DAKS (2014)「英国情報 この風景を見るための旅のすすめ〜英国の絶景」
https://daks-japan.com/englishinfo/477/
・地球の歩き方 (2018)「フロイデンベルク〜17世紀の姿をそのまま残すモノクロの街〜」
https://tokuhain.arukikata.co.jp/cologne2/2018/03/freudenberg.html
・梅田スカイビル (2019)「ドイツ・クリスマスマーケット大阪2019」
https://www.skybldg.co.jp/event/xmas2019/01/
・swissinfo.ch (2016)「ラ・デザルプ スイス牧下り」
https://www.swissinfo.ch/jpn/ブログもっと知りたい-スイス生活_ラ・デザルプ スイス牧下り/42564438
・Japaaan (2014)「ロシアの民芸品マトリョーシカのルーツは日本の「入れ子人形」らしい」
https://mag.japaaan.com/archives/15408
・ポーランド政府観光局「ja/観光スポット/ユネスコ「世界遺産」/ブルシャウ歴史地区」
https://www.poland.travel/ja/観光スポット/ユネスコ「世界遺産」/ブルシャウ歴史地区
・GetNaviweb (2017)「日本とポーランドの意外な共通点！「●●の日」が同じ日だった」
https://mainichi.jp/articles/20171103/gnw/00m/040/001000c
・HAWAIIAN AIRLINES (2020)「フラの起源」

世界的色彩配色手帖

取材七大洲，111個實用主題，2787種文化發想的創意提案

作　　　　者｜櫻井輝子
譯　　　　者｜林以庭
發　行　人｜林隆奮 Frank Lin
社　　　　長｜蘇國林 Green Su

出版團隊
總　編　輯｜葉怡慧 Carol Yeh
日文主編｜許世璇 Kylie Hsu
企劃編輯｜許芳菁 Carolyn Hsu・高子晴 Jane Kao
責任行銷｜朱韻淑 Vina Ju
封面裝幀｜廖韡 Liaoweigraphic
版面構成｜黃靖芳 Jing Huang

行銷統籌
業務處長｜吳宗庭 Tim Wu
業務主任｜蘇倍生 Benson Su
業務專員｜鍾依娟 Irina Chung
業務秘書｜陳曉琪 Angel Chen・莊皓雯 Gia Chuang

發行公司｜悅知文化　精誠資訊股份有限公司
　　　　　105台北市松山區復興北路99號12樓
訂購專線｜(02) 2719-8811
訂購傳真｜(02) 2719-7980
專屬網址｜http://www.delightpress.com.tw
悅知客服｜cs@delightpress.com.tw

ISBN：978-986-510-187-9
建議售價｜新台幣480元
首版一刷｜2021年12月

國家圖書館出版品預行編目資料

世界的色彩配色手帖：取材七大洲，111個實用主題，
2787種文化發想的創意提案／櫻井輝子著；林以庭譯．
-- 初版. -- 臺北市：精誠資訊，2021.12
296面；21×14.8公分
譯自：世界を彩る色と文化：めくって旅する新しい
デザインの本@@@完全保存版
ISBN 978-986-510-187-9（平裝）
1.色彩學 2.設計

963　　　　　　　　　　　　　　　　　　110018302

建議分類｜藝術設計

點綴世界的

豐富色彩

也感動了

我們的心靈。

——《世界的色彩配色手帖》

dp 悅知文化
Delight Press